本书入选杭州市文联文艺精品工程

舞文弄墨皆不易

中国画的题款艺术及其他

杨宇全 ○ 编著

经济日报出版社

图书在版编目（CIP）数据

舞文弄墨皆不易：中国画的题款艺术及其他 / 杨宇
全编著. –– 北京：经济日报出版社，2021.12
　ISBN 978–7–5196–1025–8

　Ⅰ．①舞… Ⅱ．①杨… Ⅲ．①中国画–款题–研究
Ⅳ．①J212

中国版本图书馆 CIP 数据核字（2021）第 266179 号

舞文弄墨皆不易：中国画的题款艺术及其他

编　　著	杨宇全
责任编辑	王　含
责任校对	蒋　佳
出版发行	经济日报出版社
地　　址	北京市西城区白纸坊东街 2 号（邮政编码：100054）
电　　话	010–63567684（总编室）
	010–63584556　63567691（财经编辑部）
	010–63567687（企业与企业家史编辑部）
	010–63567683（经济与管理学术编辑部）
	010–63538621　63567692（发行部）
网　　址	www.edpbook.com.cn
E – mail	edpbook@126.com
经　　销	全国新华书店
印　　刷	成都兴怡包装装潢有限公司
开　　本	880mm×1230mm　1/32
印　　张	8.25
字　　数	185 千字
版　　次	2021 年 12 月第一版
印　　次	2022 年 2 月第一次印刷
书　　号	ISBN 978–7–5196–1025–8
定　　价	58.00 元

目 录

第三篇　杨宇全书画评论文章选录

第一篇

中国画的题款艺术简述

一、中国画题款在中国绘画史上的意义

中国画的题款有着悠久的历史。它以特有的形式、丰富的内容、鲜明的民族特色，发展成为可供研究的一门艺术课题。

众所周知，中国画是诗、书、画、印的综合艺术。题款、钤印是将诗文、书法、篆刻引入画面的艺术手段。题款是中国画的组成部分。款，原指古代青铜器上所刻文字。据《博古录》解释："款在外，识在内，皆记述其事。"绘画上的题字是写在外表的，所以直呼其"款"。题款，简言之就是在画面上书写文字。题款艺术也很讲究，内中也有很深的学问。"题"，是指书写在画面上与绘画主题有关的诗文词句；"款"，是指作者在画面上的署名。画面上除诗跋等外，仅题作者姓名的，叫单款；画面上除作者姓名外，题写馈赠对象名、字、号的，叫"上款"，因此，作者的姓名又叫作"下款"。上下两款合称为"双款"。画面只题姓名，或钤一方图章的，叫"穷款"。画面中题写篇幅较长，有的甚至是长篇大论的，叫"长款"。画中题写两处或两处以上款识的，叫"多处款"。

由于文学与绘画的结合，文人画逐渐形成并得到发展，画面上出现了题款、题跋。题款的产生，使绘画与诗文、书法、印章同时步入画面，从而奠定了中国民族绘画的基本特征，标志着中国画发展到更高级的阶段。题款可以补充画面内容的不足；可以补充画面变化的不足；可以添补为画中的次要"景物"；可以调节画面的均衡，从而调节其轻重。题款还可以起到调节其墨色节奏的呼应作用。总之，题款不仅可以深化主题，开拓意境，为画面增添无限情趣，而且又是构成画面形式美的特殊因素，使画面的艺术性更加完美。

过去，在关于中国画艺术浩如烟海的研究论著中，有关题款艺术的论述凤毛麟角，所见甚少。即便有，也是散见于报章杂志的短

文或一些文章的段落之中，没有引起人们足够的重视。为此，比较全面地了解历代中国画家各种流派，把他们作品中的题款艺术特点进行分析研究，寻求其题款艺术的发展规律，对我们进一步繁荣和发展中国画的创作是不无裨益的。

二、中国画题款的演变发展过程

中国画的题款艺术历史久远，源远流长。典籍所载，当可上溯到商周时代。在有钟鼎出现之殷商时代，即有"款识"产生。迨至汉代，已具端倪。由于当时封建统治阶级的倡导重视，中国绘画得到了发展，从事这一艺术工作的人由前代仅限于民间工匠的艺人扩展到文人士大夫。据前后《汉书》所记，当时绘画，"夫左图右书，二者不可偏废"。西汉时期，官至中郎将的蔡邕（蔡伯喈）就以书画兼通著名。进至唐代，由于文学艺术、诗词歌赋的空前发展，以及一些诗人兼画家的辛勤实践，绘画艺术也得到了丰富和发展；文学与绘画得到了密切的结合，形成"诗中有画、画中有诗"（东坡语）这一中国画的重要特色。唐代的著名诗人、画家且又擅长音乐的王维在这方面就独树一帜。他将诗与画融为一体，使绘画作品达到诗情画意互融的艺术境界。唐代的许多著名诗人，如李白、杜甫、白居易等也写了不少题画诗。中国画这种诗画结合的特点到了宋代有了进一步的发展，不仅画家常以诗歌作为绘画的创作题材，而且当时国家的画院也以诗句作为绘画考试的命题。如"深山藏古寺""野水无人渡，孤舟尽日横"就是当时画院曾用过的考题。这时，题款的形式逐渐形成，画中题诗已见史传。宋朝的封建皇帝宋徽宗赵佶，治国无能，在艺术创作上绝对是一位可载入史册的大艺术家，他在自己的作品中常有题句、题诗。

时至元代，这种诗、书、画结合的绘画艺术又有新的发展，特

别是元代许多诗、书均兼长的画家，如赵孟𫖯、王冕等，其题款更是得心应手，胜人一筹。由于这些画家的作品具有不同的特点，题款艺术的风格也因人而异，各不相同。他们对后代画家的影响极大。经过明代画家的继承与发展，中国画的题款艺术更加丰富多彩。到清代后期，又经过石涛、八大山人、扬州八怪、吴昌硕等大家的努力创造，中国画的题款艺术已呈现出百花齐放、多彩多姿的局面，放射出更加灿烂的光辉。

1. 题款艺术的萌芽——钟鼎款识

大量的考古研究资料证明，早在公元前 4000 ~ 7000 年的唱腔新石器时代，我国黄河中下游就出现了仰韶文化、大汶口文化、龙山文化。其中在考古发现的彩陶中，有许多精美的绘画图案。从原始社会进化到阶级社会，文化艺术也得到了相应的发展。这一时期的绘画与文字是相互影响的，史料记载就有"周官教国子以六书，而其三象形，则书画之所谓同体者，尚或有存焉"（见《宣和画谱》）。《宣和画谱》又记载："于是将以识魑魅，知神奸，则刻之于钟鼎，将以明礼乐、著法度，则揭之于旗常，而绘之所尚，其由始也。"这说明在晚期的奴隶制社会，绘画艺术也得到了应有的发展。

在我国的商代、周代，据记载，已有壁画产生，但这些壁画随着这一时代古建筑的毁

钟鼎款识

灭，业已灰飞烟灭，荡然无存。对于这一时期的绘画艺术的发展，现在仅能从闻名于世的青铜文化去分析研究。当时，奴隶主贵族为了歌颂、炫耀自己的勋烈、功德，便将其事迹铸在青铜器上。在青铜器上除铸有各种装饰图案之外，还刻铸铭文。如当时的钟鼎文，又称为"钟鼎款识"。字凹下的为"款"，凸出的为"识"。款识的文字通称为金文，这即是绘画与文字同时并用的较早范例。钟鼎款识的产生，可谓我国绘画中题款艺术的萌芽状态，为最早的款识艺术的表现形式。

2. 汉及汉代以前题款艺术的发展概况

中国绘画艺术，由商周至春秋战国时期又有了新的进展。这就是迄今为止发现的最早绘于丝织物上，以毛笔为工具、以线为造型手段的绘画作品。在湖南长沙楚墓中发现的晚周战国时期的两幅画与缯书，"人物夔凤"帛画与"人物驭龙"帛画，可谓现存于世上较早的中国画。这里特别应该提到的是抗日战争期间于湖南长沙东郊杜家坡战国墓出土的一件缯书（亦称帛书、素书），这幅作品以墨书"小楷"为主，彩绘的神怪树木为辅，是我国发现相当早的书法与绘画结合的艺术珍品，同时又是形式上书法与绘画相结合表现同一主题内容的最早的唯一缣帛书珍品，可以称为中国绘画中书画结合的滥觞。此文物当时即被不法分子盗窃出国，迄今仍秘置于美国耶鲁大学图书馆（见郭沫若《关于晚周帛画的考察》文物史论集与文物，1963 年第九期）。

从古籍稽查汉宣帝甘露三年（前 51）曾在麒麟阁上面的《十一功臣像》。《汉书·苏武传》说："汉宣帝甘露三年，单于始入朝，上思股肱之美，乃图其人于麒麟阁。法其形貌，署其官爵姓名。"《苏武传》中所说："法其形说，署其官爵姓名。"就是说，麒麟阁

上的 11 功臣像，是依照 11 人的形象画成之后，再在每一画像上题写姓名及官爵，使观者一看就知道这像是谁及其官爵大小，等等。据画所载，汉张衡曾绘有《骇神图》，史上第一位画家皇帝、九言诗的首创者魏曹髦有《盗跖图》《新丰放鸡犬图》等。《宣和画谱》有文记载：东汉"明帝雅好绘画，别开画室，又创立鸿都学以集奇艺"。东汉时期亦有蜀郡太守刘襄以绘画著称。官至中郎将的蔡邕，也以善书画知名。由于时代的变迁，他们的绘画作品虽然佚失殆尽，但是作为中国画的画家已由文字载入史册。这说明了中国画艺术已由社会底层的民间专业画工扩展到文人士大夫之中的社会上层中去。这为中国画艺术的发展开辟了新的途径。

3. 汉画像石与壁画的题款概况

研究中国画题款艺术的发展，存世的汉画像石、画像砖及壁画，可以得到许多印证。汉画像石以山东、河南、四川为最多，尤以山东的孝堂山祠、嘉祥县武氏祠等画像石最为著名。如山东孝堂山祠画像石，第七石第五层左右刻有"周公辅成王"的故事。中立者为成王，人形幼少，左周公，右召公，其余左右侍者尚有 10 余人。在成王的立像上，刻有隶书"成王"二字，以表明画面上主题人物之所在，也即表明画题之所在。其余尚有"胡王""大王车"等等都与成王相同。

山东孝堂山祠画像石"周公辅成王"

武氏祠石室画像石 1~11 图，刻有"曾参杀人"故事。在图的左上角上刻有曾参的赞语："曾子质孝，以通神明，贯感神祇，箸号来方，后世凯式，以正抚纲。"曾参杀人的故事，本出于

嘉祥武氏祠汉画像石"曾母投杼"图题榜

《战国策》。其中《国策》说："有人与曾参同姓名者杀人，人告曾子母曰：'曾参杀人'。母曰：'吾子不杀人'，织自若。顷有一人又曰：'曾参杀人'，母尚织自若。顷一人又告之曰'曾参杀人'，母惧，投杼踰墙而走。"原来与曾参同时的尚有一南曾参。南曾参杀人，误以为曾参，故有曾参杀人的故事。此图中曾参母坐布机上，回头作训示的姿态。曾参在机后跪拜作受训之状。左上角的赞语是赞曾参。"质孝感神，著号来方，为后世所凯式"，是说明曾参绝不会有杀人的事实。曾母是位极贤明的母亲，临事不疑，及谗言三至，竟至投杼，足证谗言凶猛。故在画幅下部边线下，加以"谗言三至，慈母投杼"的说明，使这幅画的故事以及构思立意更为清楚。

再如《琴亭国李夫人墓门画像》（山东蓬莱出土，傅惜华编《汉代画像全集》初编 154 图），在画面构图的左方有题字三行："汉廿八将佐命功苗东藩琴亭国李夫人灵第之门。"还有一种形式如《武氏祠西阙画像》，画像分为 3 列，而第四列为题字 8 行，竖式排列，记述了画中的内容及时间。再如《鲍宅山凤凰画像》（山东沂水县出

土），画面以凤凰形象为主题，左有题榜3行，曰："元风"，曰："三月十七日凤"，曰："凤"，其意均为说明画题内容。

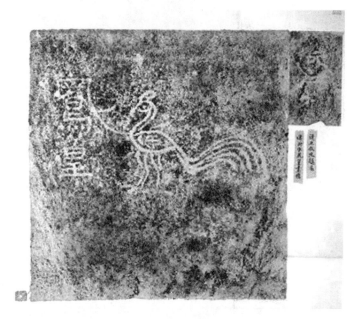

<center>山东沂水鲍宅山凤凰刻石</center>

　　山东嘉祥县武氏祠中的武梁祠汉画像石，条目繁多的题榜（亦称榜题），最能说明从内容上题榜与绘画紧密结合的关系。武梁祠画像石中的题榜，有的画面多至10余条榜题文字，而且文字的内容已不仅限于人物的记名、官职或画像石与墓志的年代、记载，已成为画面及故事内容或典故史迹的介绍。在绘画内容上，也由石人、石兽、人物及较为一般的生活劳动场面发展到丰富多彩的故事情节的创作。题榜所用的书体均为当时盛行的汉隶书法。

山东嘉祥武梁祠画像石"无盐女谒见齐王"

山东嘉祥武梁祠画像"孝子故事"

　　由于社会的进步特别是"丝绸之路"的开辟，极大地发展了我
国与世界其他地区经济与文化的交流。随着佛教的传入，使得我国
的壁画艺术也得到了进步的发展。汉代壁画的题榜，无论在形式上，
还是在内容上，都和同时代画像石艺术的题榜有着许多内在的联系。
壁画中的题榜，都是和画面内容有关的文字。如有的壁画中题有
"麟子"二字，则取多子之意。有的题"羊酒"，取吉祥庆贺之意。
从现存的壁画中的题榜与汉画像石题榜来看，这种艺术形式对中国

画题款艺术的形成和发展，是起了很大的启示与影响作用的。

山东沂南北寨村画像石墓榜题文字

4. 唐以前中国画题款的概况

自汉末的三国鼎立到隋代的重新统一，历史上称为两晋南北朝时期。这一时期的宫廷、殿堂、墓室的壁画与寺庙中的佛教壁画艺术有相当大的发展，在规模和艺术水平上都大大超越了汉代。由于战乱，使绘画艺术作品几乎损失殆尽，除尚存石窟中的佛教壁画外，留传于世者寥寥无几。研究这一时期中国画题款艺术的发展概况，也只能借助于这些幸存的各种壁画遗迹。

在中国绘画史上，这一时期杰出的画家有顾恺之、陆探微、张僧繇、展子虔四大家。其中南朝著名画家陆、张二人的作品已不复存在。东晋画家顾恺之与隋代画家展子虔还有一二作品仅存于世。

至于这几幅作品是真迹还是摹本，尚存有许多争议。

顾恺之《女史箴图》局部

　　顾恺之是中国画史上早期的著名代表人物，他不仅诗、赋、画都很出色，而且也是中国绘画理论的开拓者与建设者。据文献所记，他写过不少知名的赋，如《雷电赋》《冰赋》《筝赋》《观涛赋》等，还有诗与游记闻名于当时文坛，如其描绘浙江会稽山风景的诗句："千岩竞秀，万壑争流；草木蒙笼其上，若云兴霞蔚。"（刘义庆《世说新语》）至今读来，绘声绘色，如临其境。顾恺之的绘画作品现在仅存的有3件（或为摹本），即《女史箴图》《洛神赋图》及《列女仁智图》。3幅作品曾以高古流利的线条勾勒、彩绘而成，其笔法严谨，似"春蚕吐丝"，人物形象生动逼真地反映了题款的故事情节。其画中题款，在构图中占有一定的位置、比例，均为隽秀的小楷书成，与绘画笔法协调一致。《列女仁智图》，情节复杂、人物

繁多，每个人物上方均有题名，又在故事情节段落之间题款，内容多为颂辞。这比之汉画像石的题款在布局上更为合理一些，可视为题款的进展。《洛神赋图》（辽宁博物馆藏品），分段画出人物、山水故事情节，随内容的发展，在画面的高、下错落空白处以楷书题款，这种题款形式，较之其他两幅更加生动活泼。

顾恺之《洛神赋》

顾恺之的这3幅作品，在艺术风格与绘画技巧上继承西汉帛画的传统又有新的发展。题款既与汉代的画像石的榜题、壁画的题字有许多相近之处，也有独自的特点。特别应该重视的是，这3幅作品是迄今为止发现的中国画中最早有题款的绘画作品。

再从顾恺之的《洛神赋》图卷的创作来看，作者以高度的艺术想象力，生动形象地描绘了原赋诗一般的意境，可谓诗情画意并美生辉。这也是中国画史上诗画结合的最早的绘画作品，这是与顾恺

顾恺之《洛神赋》局部

之所具有的多方面的艺术修养分不开的。这一时期的题款艺术，在其他绘画作品中亦有所运用。如南朝的画像砖《竹林七贤图》（南京西善格出土），北魏的木板漆画（山西大同司马金龙墓出土），以及隋代壁画（敦煌莫高窟中）等。从这些艺术品的榜题情况可以看出，题于面中的款识与汉代画像石及壁画中的榜题，有着一脉相承的关系，且有各自不同的特点。这对中国画题款艺术以后的形成与发展都产生了很大的影响。

5. 唐代题款艺术的发展

唐代中国画，无论在实践上还是在理论上，都在中国绘画史上占有相当重要的地位。这一时期涌现出一大批著名画家，画史记载的已达 200 余人。唐代张彦远的《历代名画记》，朱景玄的《唐朝名画录》等，对中国画的发展与后代的研究工作都起着重要的作用。

唐代在中国画诗画结合上做出显著贡献的画家当以王维最为杰出。他不仅以擅长描写自然景物的诗作驰名于诗坛，同时还以对水

墨山水画的发展和对音乐的精通而留名于《唐书》与《新唐书》。宋代著名文学家苏轼曾评说："味摩诘（王维的字）之诗，诗中有画；观摩诘之画，画中有诗。"这是十分中肯的评价。

王维诗画结合的代表作品，可以从他著名的山水风景画《辋川图》与风景诗《辋川闲居赠裴秀才迪》对照品评。《唐朝名画录》对这幅画的述评是："山谷郁郁盘盘，云水飞动，意出尘外，情生笔端。"其诗为："寒山转苍翠，秋水日潺湲。倚仗柴门外，临风听暮蝉。渡头余落日，墟里上孤烟。复值接舆醉，狂歌五柳前。"这里除了可以看出王维厌倦官场纷争，流连于田耕退隐的思想情绪之外，亦可看出他对自然景物的细致入微的观察与描摹。他以其灵敏的才思使一幅农村初夏时节恬静、优美的风光景色跃然于纸端。可以说王维的"诗中画"是以语言为媒介绘声绘色的形象画；而其"画中诗"则是以形象为手段的有声有色的抒情诗。唐代除王维外，还有不少著名诗人的题画诗传留于世。如誉满古今中外的唐代诗人李白、杜甫就写了许多题画诗。李白写过《当涂李宰君画赞》《壁画苍鹰赞》等，杜甫的题《画鹰》诗："何当击凡鸟，毛血洒平芜"；又赞美画的马："是何意态雄且杰，骏尾萧梢朔风起"（《天育骠骑歌》）；"贵戚权门得笔迹，始觉屏障生光辉"（《韦讽录事宅观曹将军画马图》）。这些题诗无疑为画面增添了无穷的光彩，也大大增加了这些画作的美誉度。唐末诗人白居易也有不少题画诗写得非常高明，如"举头忽见不似画，低耳静听疑有声"（《画竹歌》）。唐宋八大家之一的韩愈的《题榴花》："五月榴花照眼明，枝间时见子初成。可怜此地无车马，颠倒苍苔落绛英。"也写得富有诗情画意。可见当时诗画结合的发展盛况。当然这些题画诗不一定是题在画面上的，而是画外之作。这是当时诗、书、画结合的另一种形式。

李白、杜甫等诗人还有众多以诗画融为一体的名诗佳句常常给画家的创作以启迪。如李白诗句："飞流直下三千尺，疑是银河落九天。"（《望庐山瀑布》）杜甫五绝诗："迟日江山丽，春风花草香。泥融飞燕子，沙暖睡鸳鸯。"的确为形象的艺术语言，逼真生动的唯美画面。

在唐代绘画作品中，只见到传世的唐令瓒《五星廿八宿》半卷上有作者名款。唐韩干的《照夜白图》（马）卷上有（张）"彦远"的两字题名，书于画中空隙之处。由于存世作品

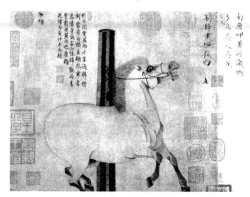

韩干《照夜白图》画作

稀少，其他尚未见到更为具体的形式。对于唐代壁画的题款，有史料可查的，往往是在画家画好之后，再请名书法家写上标题或画的内容，称之谓"书榜子"或曰"榜题"。相传以壁画为主要创作对象的画家兼书法家吴道子，他的画便是自己题的。但其真迹大都湮灭无存。

关于这一时期中国画题款艺术的发展情况，存世的作品中还没有见到有款的作品，不便作盲目的推测。但是从宋代诗、书、画结合已初具面貌的发展情况来看，唐代绝不会处于空白阶段。这有待进一步的发掘和探讨。

三、宋代绘画的题款艺术

宋代的绘画艺术集前代之大成，把中国绘画艺术推向一新的高

峰。宋太宗设置规模宏大的宫廷画院，授画家各种职位，如待诏、祇候、艺学、画学正、学生、供奉等官职，并以诗句为画题考试，罗致天下人才。由于宋代统治者的提倡，促进了宫廷绘画的发展，影响了画院以外的绘画艺术，使得宋朝绘画人才辈出。两宋 300 余年中，画家多至 980 余人，画迹之流传有 4000 余件之多。

　　宫廷院体画踏实严谨的画风，使花鸟写生达到精致缜密的阶段。鲁迅先生曾经评说："萎靡柔媚之处当舍，周密不苟之处是可取的。"但是画院的画家多以君主之好恶为取舍，以君之喜厌为因依，因此他们的取材及表现形式受到一定的限制，不能充分发挥自己的艺术才能，往往泥守工整，因而难免失之滞板。而院外诸家虽然也受院体画的影响，然而毕竟不那么直接听命于主子，因而要活泼自由得多。他们的作品多充满生机而富有天趣。画院内外最著名的画家有李成、范宽、董源、郭忠恕、赵昌、燕文贵、郭熙、崔白、李公麟、文同、米芾、赵伯驹、马和之、李唐、刘松年、马远、夏圭、巨然、苏汉臣、阎次平、李迪、高益、高文进等 30 余人，他们以毕生的精力用于绘画事业，创作了大量的作品。随着时代的变迁，虽然大多遗失，然而仍有不少佳作流传于世。从一些仅存的作品中，对宋代绘事之盛隆、画风之淳厚、成就之博大，仍可窥见一斑。宋朝的一些文人画家，喜爱以梅、兰、竹、菊"四君子"为题材来抒发个人的感情。如文同、苏轼画墨竹，赵孟頫、郑思肖画兰，杨无咎（杨一作扬）画梅等。

　　诗文、题跋，我们现在可以见到最早的是宋人之笔。到了北宋后期，题画诗开始渐渐多起来，画也逐渐成为文人士大夫垄断的艺术品。"画者，文之极也"（邓椿《画继》）这一口号即为这个时代提出。

随着文人画地位的提高，同是书法家、画家的文人士大夫，开始在画面上题字。不过宋代作画还是多半不落款题，有之，也仅仅把姓名隐书在树根石隙之间，或以小字简单款识书于画的边角或隐晦处。南宋李唐的《万壑松风图》，将姓名淡淡地书写在一座尖峭的远峰里。

马远有幅《雪滩群鹭图》，图中一老树枝由画右横出，下为雪崖大石，石

李唐《万壑松风图》

上有群鹭立栖，或仰望树顶上的小鸟，或缩首欲眠，石旁是淙淙溪流，远处为茫茫雪山，只呈轮廓，经细辨可见，前下方石的右角空白处有"马远"二字款。

宋赵昌《牡丹图》，牡丹设色，下有芝兰萱草，右石隙有"赵昌"二字款，并珍藏章数枚。宋郭熙设色山水，高峰耸矗，楼阁重叠，夹岸残柳连绵，水次有艇，逆山隐约。于石旁石隙有"河阳郭熙"四字款，珍藏章数枚。米芾《春山瑞松图》，设色山水，瑞松云树，松下有一草亭，远有三峰，云气弥漫，左下角有"米芾"二字款。宋马和之《柳溪春舫》，画舫中一老翁，持羽扇正襟危坐，舟子小童分列前后，左下角有"和之"二字款。宋马麟有幅花鸟画，图中画有雌雄锦鸡各一，踞岩石上，下临涧水，山茶梅花水仙绿竹等

马远《雪滩群鹭图》

分布上下，有三两只飞翔其间，群相嬉戏，左下角有"鲁宗贵"三字款。亦有款识字数稍多者，如宋林椿《十全报喜图》，画中苍松翠竹，悬崖临水，十只喜鹊，飞鸣上下，左下旁有"画院待诏林椿"画款。李迪的《鸡雏待饲图》，画中有两只鸣叫待饲的小鸡，一卧一站，右上边角以楷字题"庆元丁巳岁李迪画"。诸如此类例子尚可举出许多。人物画中苏汉臣的《婴戏图》，画了两个儿童捉蝶，右下角有"苏汉臣"三字。

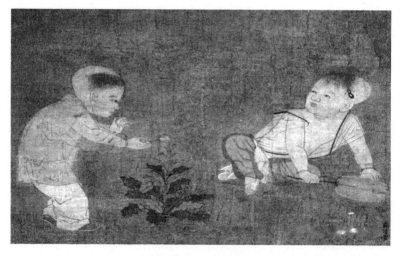

苏汉臣的《婴戏图》

　　然而大多是无款的，如宋人的《观梅图》《浣月图》《溪山暮雪图》《枇杷戏猿图》《寒林楼观图》《采芝图》《安和图》《山羊图》《秋瓜图》《华灯侍宴图》等。

　　另外，在宋画中还有把画的题字书于画的引首（即画面以外附裱上去的一段地位），而不侵入画面的。宣和时裱褙书画，用黄绢做引首，若题记便题写在引首里。如宋徽宗赵佶的题跋即是这样。宋徽宗在政治上是一个腐朽昏庸的皇帝，他对我国女真族统治集团的军事侵略屈辱求和，对人民横征暴敛，但是在中国的书画艺术上有着辉煌的成就，是不能否定的。在书法上，他创造了独具一格"屈铁断金"的"瘦金体"；绘画上，他擅长花鸟，也画人物山水。尤其是重彩工笔花鸟，具有精工细致、缜密富丽的画风，对当代和后世有较大的影响。宋徽宗的题款具有独特的风貌，作为工笔画的题款，是非常有代表性的。下面作以简要分析。《宋中兴馆阁储藏》目中，宋徽宗赵佶自题 31 幅花鸟画册，每幅都写上一首五言诗（见《佩文斋书画谱》卷九十七）。现藏故官博物院赵佶石册页，每幅皆有其瘦金体题。赵佶签名喜作花押，据说是"天下一人"赵的略笔。盖章多用有芦印，或"政和""宣和"等小玺。赵佶也有款文计划规模在画中的，如故宫藏有赵佶的一幅《芙蓉锦鸡图》，系双勾重彩，画中由左至右斜偃着一枝芙蓉，由上至下占画面三分之二多，枝上站有一只锦鸡，回首仰望、眈眈地注视着右上角翩翩双飞蝴蝶，跃跃欲试。左下角画了一丛萧疏的秋菊。蝴蝶下题诗曰："秋劲拒霜盛，我冠锦羽鸡，已知全五德，安逸胜凫鹥。"右下角有"宣和殿御制并书"及赵佶的签名花押。诗以他特殊的"瘦金体"题写，柔劲飘逸。作者以流畅的笔调、劲挺的线条勾画出锦鸡丰润的羽毛、华丽的长尾、柔美的花枝及摇曳多姿傲骨凌霜的秋菊，与他逸劲的"瘦金体"

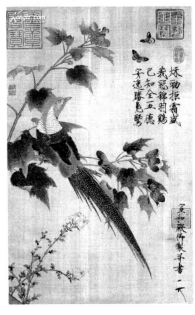

赵佶《芙蓉锦鸡图》

可谓意趣天成，字美画妙，无与伦比。整个构图处理得非常稳定、均衡，宾主分明，疏密有致。

赵佶在题款中，亦有题诗题句甚多的。如有幅现藏台湾的《五色鹦鹉图》，画中画了一只五色鹦鹉立于劲俏的梅枝上。画右以"瘦金体"题诗及介绍赋诗原因共 10 行，占画面二分之一。题曰："五色鹦鹉来自岭表，养之禁御，驯服可爱，飞鸣自适，往来于苑圃间。方中春，繁杏遍开，翔翥其上，雅诧容与，自有一种态度。纵目观之，宛胜图画，因赋是诗焉。天产轧皋此异禽，遐陬来贡九重深，体全五色非凡质，惠吐多言更好音，飞翥似怜毛羽贵，徘徊如饱稻粱心，緺膺绀趾诚端雅，为赋新篇步武吟。"由于题识，令读者产生无限的想象。秀劲的字体和工丽的画面，配合得相得益彰。赵佶的绘画艺术影响深远，直到近代的工笔画人师于非闇，无论是绘画，或是题款，都直接继承着赵佶的书画风神。另外杨无咎、米友仁、王庭筠等也是题长篇诗文于卷后或轴中的有代表性的画家。如杨无咎的《梅花图》，一枝老干自下而上由左至右凌空斜插，枝上梅花数朵，画的左上角有行书题诗四句："忽见寒梅树，花开汉水滨，不知春色早，疑是弄珠人。"逃禅老人作"。字和梅用笔都生动有致，浑然一体，趣味盎然。

纵观整个宋代的绘画，不难看出宋代绘画领域的一个重要现象，就是"文人画"实践理论的出现。他们把绘画视为抒泄"胸中块垒"的工具，而题款作为抒发感情的有效形式，与绘画已紧密地结合在一起。无论从绘画的技巧还是题款的形式上都有了新的突破，为中国画题款艺术的发展开拓了道路。

四、元代绘画的题款艺术

元朝统治者实行民族压迫、民族歧视的政策，使得一部分文人士大夫以隐退逃避现实，以笔墨遣兴，于是文人画随之风靡一时。他们不把精力用于反映现实生活的社会风俗画上，而是以山水花鸟画为题材，以笔墨气韵为主，写意为法，以笔情墨趣为高逸，以简易幽淡为神妙。许多文人画家追求写意，借以抒发他们心中的愤世不平和孤傲清高的思想。他们常以竹比喻高节，以松菊比喻高洁，以荷花比喻君子的拔俗正洁品格等。为了更好地表达自己的思想感情，便赋诗题句。这样，他们在追求绘画笔情墨趣的同时，诗书画相结合的倾向日益明显，这在元朝统治的 90 余年中，使得中国画的表现技法更加丰富了。但是元代画法，青绿勾勒者渐少，水墨没骨者渐多，墨竹、墨兰盛极一时，逐渐成为画坛的主流。如果说宋代是绘画题款艺术形成的时代，那末元代题画风气已开始盛行。在元代仍有些画家把诗文书于卷子末后余纸上，但诗书画三者结合起来的已不乏其人，其代表性的画家如赵孟頫、钱选、吴镇、倪瓒、王蒙等。我们分别简单介绍如下：

赵孟頫，字子昂，号松雪道人，出身宋朝皇族，是所谓"帝王苗裔"。其艺术在元朝开一代新风。他多才多艺，精通音乐，善于鉴定古器物。书法真草隶篆无一不精；绘画山水、竹石、人物、马、花鸟无所不能。在书法方面，他学李邕而以王羲之、王献之为宗，

写碑版甚多。临智永《千字文》，便"尽五百纸"，一日能写万字。至晚年，每日作书不懈，人称"赵体"。赵孟頫曾在《秀石疏林图》上题诗："石如飞白木如籀，写竹还应八法通。若也有人能会此，须知书画本来同。"他强调的是绘画与书法具有相通性。他的绘画曾临摹过许多前代名家的作品，吸收百家之长，"每得片纸必画而后弃去"。正因为如此，他的书法称雄一世，与唐代几位大书法家并称为"颜柳欧赵"，书画均为一代大家。画入神品，书画艺术取得了超越前人及同辈人的成就。正如明朱谋垔《画史会要》所说："画山水、竹石、人马、花鸟，取法晋唐，悉造其微。"

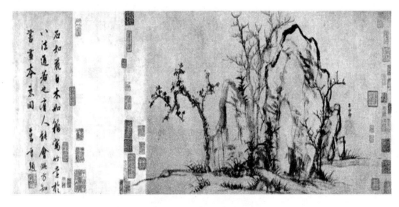

赵孟頫《秀石疏林图》

　　赵孟頫对诗文的研究也相当精湛。传世有《松雪斋文集》十卷（附外集卷），风格和婉清远。赵孟頫亦兼工篆刻，以"圆朱文"著称。由于赵孟頫具有诗文书画多方面的杰出才能，所以他绘画的题款亦别具风神。他常把诗文题于绘画作品之中，一般名款都写"子昂"，大都不冠姓氏。他题画《马》云："吾自幼好画马，自谓颇尽物之性。友人郭祐之尝赠余诗云：'世人但解比龙眠，那知已出曹韩

上'。曹、韩固是过许，使龙眠无恙，当与之并驱耳。"从中可见，赵孟頫对自己画马的技艺是比较自信的。赵孟頫有幅《梅》图，赋诗一首，并题写于上："魏公画梅何所师，丰神远迈杨补之；铁石心肠广平赋，疏枝冷蕊杜陵词。白云变化墨数点，绿凤飞来春一枝；老大留题且别去，山城玉笛何人吹。"（见《花溪集》卷三）赵孟頫的名作《重江叠嶂图》，亦即在本幅上另写一行图名一行年月名款，为：大德七年二月六日吴兴赵孟頫画。他主张变革风行已久的南宋画院的体制格调，曾提出"作画贵有古意，若无古意，虽工无益"的论点。他常以飞白法画石，以书法笔调写竹。其笔墨圆润苍秀，再配之以圆转遒丽风神俊朗的书法题款，使得书画合一，润泽俊美。他不但书画密切结合，而且题画艺术也有新的创造。他所题或诗或文，或自作或用他人句，形式是多样的，落款用印均极讲究。赵孟頫的《红衣天竺僧图》，除在画中题款外，还在后面加了长跋，跋中说此天竺僧有来历，因他在京师"颇尝与天竺僧游，故与罗汉像自谓有得"。这实际是一段人物写真的小记（见《艺苑掇英》1978 年第 3 期）。赵孟頫可谓是在已有自己题跋的真迹中，题画规模最早最完备的画家。

"元末四大家"之一的王蒙也是常把诗文题于画中的画家。王蒙，字叔明，号黄鹤山樵。为赵孟頫的外孙，素好画，得外公法，然不求颜于时。山水师王维、董巨，纵逸多姿，往往出松雪规格外。王蒙的《谷口春耕图》，墨色。图中谷口外阡陌交通，正似春耕，近树多作鼠足点，疏落有致。树下有草堂，堂后高山重叠，墨色润泽可爱，气韵深厚。左上有"黄鹤山人王蒙"款，并七言一绝："山中旧是读书处，谷口亲耕种禾田，写向图中尹貌处，只疑黄鹤草堂前。"王叔明在《云峰图》中题写了长诗："王郎多学画最工，笔法

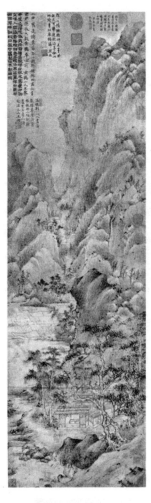

王蒙《谷口春耕图》

似舅松雪翁；松雪之书妙天下，以书为画妙亦同。想当洒墨为云峰，豪气压倒陈元龙；层巅崒嵂摩苍弯，咫尺可论千万重。岚光翠滴天无风，若有微籁鸣杉松；此时此画谁复有？我为此甥怀此舅。"（《龟巢稿》卷六）王蒙的《湘江风雨》幅，于画的右上角以篆书题写"湘江风雨"，于左上角亦有103字的短文题款。其题画行款严整有变化。他的山水画作品，对明清山水画的影响甚大。

钱选，南宋遗老画家，字舜举，别号甚多，为元初"吴兴八俊"之一，有"元明清三代文人画的宗师"之说，对此，我们在此不作考证，应该一说的是，钱选在绘画方面的成就不下于赵孟頫。人物、山水、花鸟、鞍马等，无不擅长，名重当代。"精巧工致"，是他作品的一个突出的特点。其题画诗中多是"不得六朝兴废事，一樽且向画图开"的消极思想的流露，其题画字清丽秀美。看其最出名的《秋瓜图》便可见其题款艺术之一斑。此画全幅高2尺余，长1.1尺许。秋瓜绘于画纸下部，一深绿色秋瓜，残花两三枝，间以秋草数丛，笔姿绢秀。画纸的最上端题曰："金流石灿汗如雨，削入冰盘气似秋，写向小窗醒醉目，东陵闲说故秦侯。"款为

"吴兴钱舜举"五字。画以工笔出之，精巧工致，字以行楷题就，秀丽工整，与画配合起来，协和娟美，深得赵昌花鸟画风。

元代绘画题款艺术的发展，倪、黄、吴、王四家中，题画艺术以倪瓒为突出。《芥子园画传》中说："至倪云林，书法遒逸，或诗尾用跋，或后系诗。"清钱杜（叔美）在《松壶画意》中也说："云林不独跋以兼诗，往往有百余字者，元人工书，虽侵画位，弥觉隽雅……"倪瓒的题画虽受赵孟𫖯的影响，但又不同于赵，且比赵又进了一步。倪瓒，字元镇，号云林生等甚多。所作诗画，自成一家，

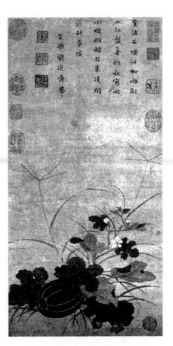

钱选《秋瓜图》

潇洒颖脱。追求"写胸中逸气""不求形似"的画境。爱写溪山竹石，山水不着颜色，景以平淡天真为宗，工词翰，皆极古意。他是一位诗文书画皆能的画家，所作画幅多题诗句于上，而又多用行楷书题画。如倪瓒《江岸望山图》山水墨色，近坡老松一章，杂以枯树数枝，树下有茅亭，隔江远山嘉立，作披麻皴，通篇气韵流动，可谓逸笔草草不求形似的佳作。右上角题诗："江上春风积雨晴，隔江春树夕阳明，疏松近水笙声迥，青嶂浮岚黛色横，秦望山头悲往迹，云门寺里有题名，蹇余亦欲寻奇胜，舟过钱塘半日程。"并跋云："癸卯二月十六日赋此诗并写江岸望山图，奉送惟允友契之会稽倪瓒"。画面笔法挺拔，疏朗有致，配以堂正端庄的题字，更增加了

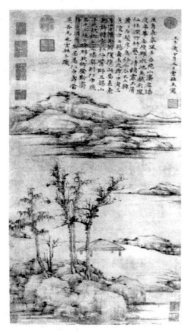

倪瓒《容膝斋图》

画面的恬静平淡天真之趣。倪瓒《容膝斋图》，亦是墨色山水，图中所绘，春林萌发，草亭四敞，石以折带皴隔溪远山二三重，冲融淡泊，意境高逸。右上角有"壬戌岁七月五日云林生写"款，并题诗："屋角春风多杏花，小斋容膝度年华，金梭跃水池鱼戏，彩凤栖林涧竹斜，斐斐清淡霏玉霄，萧萧白发岸乌纱，而今不二韩康价，市上悬壶未足夸。"跋云："甲寅三月四日檗轩翁复携此图来索谬诗，赠寄仁仲医师，且锡山予之故乡也，容膝斋则仁仲燕居之处，他日将归故乡，登斯斋，持卮酒，展斯图，为仁仲寿，当遂吾志也，云林子识。"其字学"黄素黄庭"，款识题以行楷，均整清丽，与所绘疏林坡岸、浅水遥岑、清远萧疏的意境相契合，更增加了画面的情趣。

又如他自题《狮子林图》，"余与赵君善长以意商榷，作《狮子林图》，真得荆关遗意，非王蒙辈所能梦见也"。我们且不论倪瓒对王蒙的批评是否正确，但这种做法，却开了题画中评论的先声，这不能不说是一个创造。

倪瓒《狮子林图》

"元四家"之一的吴镇也是一个诗文书画皆能的大家。吴镇，字仲圭，号梅花道人，梅沙弥。擅画水墨山水、竹林，俱臻妙品。他善用湿墨表现山川林木郁茂的景色，笔力雄劲，墨气沉厚。工草书，能诗。文同以竹掩其画，吴镇以画掩其竹。其名作《竹石图》，高3尺余，横不及2尺，墨竹两三枝，拳石一座，墨气神韵，意境超凡。有长款题曰："梅花道人学竹半生，今老矣，历观文苏之竹，至于真迹未易得，独钱塘解于家藏脱楮一枝，非俗习之比，力迫万一之不及何，感笔力未熟之故也，如此，友人出此纸索画，勉为之。以示他年有鉴识之士，才以余言之不谬也。至正七年丁亥初冬作于榫李春波之草堂"。

吴镇书苏轼题文同画竹记

吴镇《竹石图》

吴镇《洞庭渔隐图》

吴镇的《洞庭渔隐图》，墨色山水，近坡双松并立，松后杂以老柏，隔水远山，用披麻皴，湖中一舟砥柱，设罟而渔，通幅色彩盎然迫人。其上端有仲圭款，并题七言一绝："洞庭湖上晚风生，风搅湖心一叶横，兰棹稳学知新者，只钓鲈鱼不钓名。"跋："至正元年秋九月梅花道人并题"。流畅婉润的笔迹与气韵浑厚流动的山水树石用笔，相映增色。元四家虽同号学董源，然真得董源苍茫淋漓、古厚纯朴之气，又不袭董源之面貌独出机杼者，厥为吴镇。吴镇一生创作了许多优秀作品，他擅长诗歌和书法，常常在画上题诗，其诗书画成为有机的艺术整体，史称"三绝"。这里应该一提的是，元代题画集以成书者仅有梅道人遗墨一种。系钱仲芳自吴镇墨迹中录出题画诗词题跋成册，题画书类以此为始祖。

另外把诗文题于画中的还有很多画家。比如大家熟悉的王冕，他的《墨梅图》，其幅自题云："吾家洗研池头树，个个华（通花）开淡墨痕，不要人夸好颜色，只流（通留）清气满乾坤。"诗书画皆极为美妙可爱。

纵观整个元代绘画，随着水墨画的发展，元代的文人画家们在绘画作品上题款的风气

王冕《墨梅图》

更加普遍了。他们画物抒情，以诗言志，题款的形式和变化也逐渐多起来。元代绘画的题款为明清百花争艳的题款艺术局面的到来，打下了良好的基础。没有这一过渡时期的准备阶段，也就不可能出现万紫千红的明清题款艺术。

五、明代绘画的题款艺术

明朝处于我国封建社会的后期，由于封建经济的发展和资本主义萌芽的产生，在一定程度上促进了文学艺术的发展。明代的绘画继承了宋元的画风，然而，由于统治阶级对思想、文化的严密控制，限制了画家在艺术创作中的自由，致使他们墨守成规，复古守旧，在内容和形式上脱离现实生活的现象愈来愈严重。在元代已盛极一时的文人画，在明初顿现衰颓之势。及至明期中叶，始渐复兴，尤以山水、花鸟画明显地向着水墨、写意方面发展，逐渐独霸明朝绘画艺坛，并出现了各种画派。有以边景昭、吕纪、林良等人为代表的"浙派"，有以沈周、文征明等人为代表的"吴门派"，有以董其昌为首的"松江派"，有以徐渭、陈淳为代表的"水墨写意派"及

以周之冕为代表的花鸟"勾花点叶派"等，另外还有诗人兼画家、被人们誉为"江南第一才子"的唐寅，以及山水画家仇英等。这些画家之中，不少人能诗、能书、善画，他们不为古法所囿，大胆地将自己的思想，主张以诗文的形式、潇洒的笔法题写于画中。

方薰在《山静居画论》上说："款题图画，始苏、米、至元明而逐多。以题语位置画境者，画亦由题益妙。高情逸思，画之不足，题以发之，后世乃为滥觞。"明初题款的方式习惯大部分还与元代习尚相同，至明中末期渐多将画卷上的题字移到画幅中上边空地，而不再书于后面。有些画家往往既是书法家又是诗人，他们便把自己的"高情逸思，画之不足，题以发之"。努力追求诗、书、画三位一体协调发展的艺术情趣。这里选有代表性的画家，对他们的题款艺术作以简单介绍。

在明朝的绘画中，水墨大写意花卉画派是对后世影响较大的一个画派。这个画派，用笔放纵一羁，水墨淋漓尽致，风格泼辣、豪放。写意派亦可分为院派与文人派两种。院派以林良父子为代表，文人派以陈淳、徐渭为主。文人派的代表人物最突出的便是徐渭。由于他坎坷的身世，使得他成为一个愤世嫉俗的封建礼教的反抗者。他作画随意挥洒，不拘成法，画中题诗题词，独出心裁，妙趣横生。《墨葡萄》是他的代表作，构图奇特，枝条斜垂错落，以泼墨法点叶，葡萄先以淡墨画出，再点浓墨，晶莹欲滴。豪放的笔法，形成了动人的气势，于画的左上方题诗曰："半生落魄以成翁，独立书斋啸晚风，笔底明珠无处卖，闲抛闲掷野藤中。"反映出作者孤悲凄凉愤怨的心情。题字老笔纵横，行次欹斜，字势跌宕，风格独具，与狂放雄奇的画风浑然一体。与诗中所述之意相生发，更易令人想到诗中所表达的画家坎坷不平的生平。

徐渭《墨葡萄》《榴实图》

徐渭有幅水墨花卉卷，上出萱花二朵，白头翁一个，看来寻常，作者题上了"问之花鸟何为者？独喜萱花到白头，莫把丹青等闲看，无声诗里诵千秋"。诗好，书法好，行款摆得相宜，使得画里多了诗情。徐渭特别喜欢在画上题跋题诗。这些诗有时是表示他对画的见解，但他绝大部分是借题发挥，对当时黑暗的社会进行猛烈的抨击。

他有幅题梅诗："从来不见梅花谱，信手拈来自有神，不信试看千万树，东风吹着便成春。"从诗中看，他对画是不肯墨守成法的，他的另一首题画诗中有"不求形似求生韵，根据皆吾五指栽"，以表达自己讲究气韵不求形似。他在一幅画蟹的题画诗中说："稻熟江村蟹正肥，以螯如戟挺青泥；若教纸上翻身看，应见团团董卓脐。"说明当时横行不可一世的正是董卓之类的人。徐渭有幅《鳜鱼》和《鲋鱼图》，两鱼于画之右以柳枝穿系，占整画幅的不到三分之二，画左以行草之笔题之大字曰："如瀊鳜鱼如鲋柿，髻张腮呷跳纵横。遗民携立岐阳上，要就官船脍具烹。青藤道士画并题。"下又题小字 5 行。在整幅画的构图上题款起到相当重要的作用，若无款题，则画因明显的不完整而显得蹩脚。题款以感情激越的行草之笔写就，与大写意的画非常协调。此画戴熙、何绍基、汤雨生等都一致赞曰："元气淋漓，墨采焕发，包罗万象，自成一家，不独庸史无从临摹，即使青藤自临亦不能若斯之神妙不测。"

徐渭有幅《榴实图》，墨本。画上画一倒垂石榴，笔势简劲，上面用草书题了"山深熟石榴，向日便开口，深山少人收，颗颗明珠走"。以石榴比拟自己怀才不遇。字体挺健，牵丝连线，飞舞有势，配之以画更使得构图完整，意境深远，令人百看不厌。作写意花鸟画最能体现出书画水乳交融的关系。徐渭的书法以怀素、米芾、黄庭坚为主，笔力遒劲，枯湿互用。如他的一幅《芍药图》上题诗："花是扬州种，瓶是汝州窑。剪却东吴水，春深锁二乔。"花占三分之二，题诗与落款约占三分之一。他以高度概括的手法将 4 种美好的事物写在一起，真是名副其实的"四美具"。其字写得风驰雨骤，与水墨淋漓的芍药花浑然一体。诗也作得精彩。徐渭写意画学林良，加之明代草书盛行，无形中对大写意画是有着一定影响。徐渭的大

写意画风及别致的题画艺术使人耳目一新，对后世的绘画和题款艺术做出了极大贡献，有着深远的影响。

另外，和徐渭一起的文人派除陈淳外还有张元举、周裕度、姚裕、葛一龙、米万钟、潘志省、万国桢、叶大年等，他们多为文人墨戏，支花片叶随意点染，纵横利落，奇趣盎然，讲究笔墨情趣，不拘泥于写实逼真。他们多善词翰、工草书，题款亦佳。

明朝山水画，有临摹南宋院体派派别的。周臣、唐寅、仇英等大家为临摹刘松年、李唐之青绿工整一派，形成明朝院体之别派，在画坛上占有相当重要的地位。戴进、吴伟等临摹马远、夏圭水墨苍劲一派，称为"浙派"。这里且以唐寅的绘画题款为例作一陈述。

唐寅是我国绘画史上一位杰出的画家。初字伯虎，更字子畏，号六如居士、桃花庵主、鲁国唐生、逃禅仙、江南第一风流才子等。其山水、人物无不臻妙。山水有表现隐居境界的，有描绘山川名胜和江南一带景色的。他的人物仕女画，多取材"高人韵事""神仙故实"或"才士美女"。他具有多方面的修养，能作诗、词、曲子。人物画有着深厚的传统功力，形成秀润、缜密、流丽的风格和面目。唐寅在题画上有着很深的造诣。他的画上多题有自制的诗篇词句，书法俊迈超群。一般题字多为行楷书。如《孟蜀宫伎图》，取材于五代后蜀孟昶的宫廷生活，精心描绘了4个盛装的宫伎。右上题诗曰："莲花冠子道人衣，日侍君王宴紫微，花柳不知人已去，年年斗绿与争绯。"以此对孟昶糜烂腐败的生活进行辛辣的嘲讽。题字娟秀清丽，神采飞动，与画中流畅细劲的勾线、滋润的墨采、妍丽的设色、宫伎似静欲动的神姿相遇生辉。

唐寅《孟蜀宫伎图》

　　另外，他画的《春山伴侣图》题诗曰："春山伴侣两三人，担酒寻花不厌烦，好是泉头池上石，软莎湛坐静无尘。"他画的《灌木众篆》幅题诗曰："灌木寒声集，丛篆静色深，冰霜岁聿暮，方昭君子

心，射干蔽豫章，概惜自古今，嶰若失黄钟，大雅变正音，为子斟大斗，为我调鸣琴，仰偃草木间，世道随浮沉。"据明代朱媒珵《画史会要》的记载，唐寅曾说："工画（指工笔画）如楷书，写意如草荃（指草书），不过执笔转腕灵活耳。世之善书者多善画，由其转腕用笔之不滞也。"由这几句话可以窥见其作画的心得和他对书画相同的理解。唐寅著名的《秋风纨扇图》，画中仕女衣褶用写意法，可谓"吴带当风"，衣纹如行云流水，飘逸洒脱。一般题字皆自右向左，但此画却根据画面需要巧妙地自左向右题写，别出心裁。又如唐寅的写意花鸟《鸲鹆图》，题诗用行草，寥寥十数字，或正或斜，或行或楷，顾盼有情，与画面融洽一体。由此可知，唐寅非常懂得题画的字体、行款因画而异，他已掌握了书画的配合规律。另外，唐寅题款，有在画面空白较大的地方题大字的特点。《松壶画意》虽有东坡题画用大行楷的记载，但已难见真迹，现在只能从唐寅的画中去欣赏这种风格了。唐寅的绘画艺术显示了他卓越的才华，取得了很大的成就。

沈周，号石田，是明朝中期有代表性的画家。他和他的学生文征明并称为"吴派"两大家，是明代文人画"正统"中影响较大的一个人。他注意从多方面摹习古人，尤其向五代和北宋之间的董源、巨然学习，博采众长，在笔墨技法上有比较雄厚的基础，在构图上很有独创性，他的花鸟画变宋代的精致工整为粗放雅逸，别有一番风韵。这种画风开创了写意花鸟画的一种前奏。沈周画有一幅《庐山高图》，浅绛山水，前有两棵大松，龙盘虎踞，挺拔雄健，隔溪峪陡耸，高入云霄，世瀑由半空飞流，远峰隐约，木梁欲堕，高士对山观瀑，山以披麻解索皴兼施牛毛，点用鼠足，亦参钻头，树木翁郁，变化多端。沈周多作粗笔，此帧独细而雄厚。左上端篆题"庐

山高"三字，并有长歌。文曰："庐山高，高乎哉，郁然二百五十里之盘踞，岌乎二千三百丈之龙从，谓即敷浅源，嵃嵝何敢争其雄，西来天堑濯其足，云霞日夕吞吐乎其胸，迥崖杂沓嶂鬼壁，砠道千丈开鸿蒙，瀑流淙淙泻不极，雷霆般地闻者耳欲聋。时有落叶于其间，直下煞轰流霜红，金膏水碧不可觅，石林峦黑绛绿巉。其阳诸峰，五羌人或疑绛星之精堕自空。陈夫子，今仲弓，世家庐之下，有元厥祖迁江东，尚知庐灵有默契，不远千里钟于公。公亦西望怀故乡，便欲往依五羌巢云松，昔闻紫阳妃六老，不妨添公相与成七翁。我尝游公门，仰公弥高庐不崇，丘园肥遁七十襀，著作撂撂白发如秋蓬，文能合坟诗合雅，自得乐地于其中，荣名利禄云过眼，上不作书自荐，下不公相通。公乎浩荡在物表，黄鹤高举凌天风。"

沈周《庐山高图》所题长款

并跋："成化丁亥端阳日门生长洲沈周诗画，敬为醒庵有道尊先生寿"。长歌描写画中山势的险峻、巍峨，云岚变渺的奇伟景象，画之本身，墨色浓淡参匀，用笔苍茫浑厚，配以此诗，意境更加深湛，更使此画有一种体态瑰伟、大气磅礴的气势。

明代中叶至清代初期，文征明成为文人画家们所普遍敬仰的宗师。他是诗、文、书、画四绝的全才。其诗清丽自然，长于写景抒情，文章长于叙事，风格清新。字广泛学习前代名迹，精研各体书法，继承了二王的优秀传统，发扬了清劲秀美的风格，尤擅长行书和小楷。文征明的画上多半有诗，有的画上除写诗外又加几句题记，介绍诗和画的关系或画和生活的关系。如《天平纪游图》《牡丹图》，其诗以外的题记便起着这样的作用。又如《横塘听雨图》的长篇题字，记录了前人的诗作，

沈周《庐山高图》

说明自己作画的动机，以使观者对画中诗意体会更深，产生更多的联想。

文征明的绘画和题款在构图意境上都是匠心独运的。他画的山水，一般题七绝或五绝一首，多用行草题在画的上右方或上左方。其诗的内容和画有着有机的联系。其诗的位置、所占的面积，及其

轻重分量，都与画的构图有联系。字体也因画的笔法而变。对于景物充塞的画面，就只记以年月名款。如《古木寒泉图》《寒林钟馗图》《雨景山水》等。有的画上则特为留有余地，题写了洋洋长篇。其《二湘（湘君湘夫人）像》即是一例。画中绘两个人物细步前行，前者回视，占画面地位约五分之一许，在画的上部题录了屈原《九歌》中《湘君》《湘夫人》两章的全文，占画面近三分之一。这样的题款定是有意经营的。题识的字体是秀劲的楷书，和画中人物衣纹细挺的描法及人物的性格风度是协调一致的。他常画"竹""兰"，也常有这样的题款。《芥子园画传》说他"行款清正"，确是定评。在前人诗书画结合的成就基础上，文征明和同时代的沈周、唐寅等把这一传统发展到更加完美、更普通流行的地步。由于历史条件的成熟和当时环境的影响，使文征明在这一方面达到了很高的成就。

文征明《湘君湘夫人像》
（即《二湘像》）

在明代的画家题款中，仍有一些画家作品的题款，像宋代绘画的题款一样，只写姓名简单款式的。如吕纪的《雪景翎毛》，图中绘一老柳，残枝下垂，坡滩芦苇，满目皆雪，雁雀七

八只，分楼上下，树右下题写"吕纪"两小字。《杏花孔雀》，图中有两只孔雀，蹲于树根岩石上，牡丹数本，分布上下，杏树一棵，枝干盘曲，麻雀五六只，飞鸣左右，右旁有"吕纪"二字款。吕纪《雪岸双鸿图》意境和构图与《雪景翎毛图》相似，只是柳树后有梅花两枝，柳下有两雁欲眠，柳枝上有栖鹊两只，左上端题"吕纪"二字。吕纪《秋鹭芙蓉图》，图中一柳枝斜插，下为芙蓉残荷、水草，一只鹭鸟立于岸上，回首鸣叫，柳后有两只鹭鸟飞来。下端水边小鸟两只，"吕纪"两小字题于柳叶隐避处。以林良为主的写意派，为院派的写意大家，他们也同陈淳、徐渭一样，用笔纵横，挥洒自如。所绘鸟雁刷羽欲动之态毕现，树木遒劲犹如草书，烟波出没，咄咄逼人。其花鸟画的成就，对中国花鸟画的发展具有一定的影响。其画题字亦多作简单款识，在此不再一一例举。

纵观明代200余年的绘画历史，画院之盛隆虽不减两宋，但整个画坛，无论是画院画家，还是院外画家，无论是山水画派，还是人物画派、花鸟画派，无不是以临摹为主，崇古思想甚浓，只知师古人之迹，不知师古人之心，所以创新者少。整个明朝的绘画可谓临摹的全盛时代，亦可谓创作的不景气时代。尽管如此，明朝中叶文人画的中枢吴派、花鸟画的写意派、勾花点叶派等，都有卓然成大家者在。尤其是水墨花卉，自宋元以来，日渐发达，至明而盛，在技法上有新的创造。这些文人画家大都具有诗书画较高的修养，其绘画的题款艺术为我们留下了许多学习研究的宝贵资料。

六、清代绘画的题款艺术

清代是中国最后一个封建王朝。清朝统治者和汉族及其他各族人民之间的民族矛盾和阶级矛盾十分尖锐。由于统治者对思想文化的控制，使画家在思想上、艺术上受到很大的束缚，反映现实生活

的人物画、社会风俗画十分薄弱。以文人士大夫为主的山水、花鸟画明显占了统治地位。尤其宗室遗民，他们抱亡国之痛，有的高隐山林，有的放浪江湖，他们不同流俗，大胆地以画笔为山林卉鸟传神，抒写胸中所感与郁愤，画风奔放奇肆，苍郁古奥。清末，随着清朝统治阶级的没落和资本主义因素的发展，不少画家集中到一些重要的手工业、商业城市里。不同的生活感受，造成了不同画风和流派特色，使本来绚丽多彩的绘画传统更加丰富起来。有些地区性的画派，或以继承传统为主，描写地方自然特色；或强调抒发个性、独创一格；也有以追求古人笔情墨趣、摹古成风的。从创作思想和艺术倾向而言，可分为两股潮流。一是以"四王"为代表，他们在创作上崇古保守，片面地强调笔墨技巧，因袭摹仿，以当时绘画的"正统"自居，作品内容空洞、单调。另一股潮流以清初的"四僧"（弘仁、髡残、朱耷、石涛）和后来的"扬州八怪"为代表，他们采取不和清朝统治者合作的态度，有的出家做了和尚，敢于摆脱前人的窠臼，不以临古为宗，而是大胆革新，师法自然，另辟蹊径。他们的画法和创作思想，强调个性，强调抒发自己的感受，风格自别，面貌各异。地区流派和个人风格的兴起，造成了绘画的多采局面，随着画坛兴起的蓬勃气象，绘画的题款艺术也有了新的突破。俗有"三分画七分题"之言，画家们题款，或诗或文或篆或楷，甚至连篇累牍，侵及画面。至清康熙以后，几乎无画不题了。在历代画家的题款中，石涛、石谿、八大、"扬州八怪"及近代的吴昌硕、齐白石可谓更胜一筹，他们几乎无题不妙，开拓了题款艺术的新天地。以下我们分别介绍几位题款有代表性的画家。

1. 八大山人的题款艺术

朱耷（1626～1795），号八大山人，明朝宗室，他以豪迈沉郁的

气格，雄浑简朴的笔墨为花鸟写生，创造了元明以来所没有的新风貌。八大山人的题画诗，风格古怪晦涩，隐约朦胧，题字善用秃笔，却能表现出流畅秀健的风韵，与其洒脱纵肆的画风交相辉映。八大山人的落款是奇特的，他常把"八大""山人"分别紧密地联缀在一起，组成了像"哭之""笑之"字样，以寄国破家亡之痛。"八大山人"的题款形体亦有两种，一为"八"字作两弯如"><"，一为"八"字作两点如"八"，前者是 70 岁以前的书写形式，后者是 70 岁以后的书写形式。

朱耷《兰花图》　　　　　　八大山人的落款

八大山人有一幅《牡丹孔雀图》，画中有两只孔雀蹲在一块下尖而不稳的顽石上。孔雀白眼向青天，尾有三羽。画的上面是一层石壁，石壁的后面下垂着竹叶与牡丹花。石壁上面题诗曰："孔雀名花雨竹屏，竹梢强半墨生成。如何了得论三耳，恰是逢春坐二更。"画家身为明朝遗民，在清朝统治下一腔孤愤，不好直吐，便借助于诗画抒发胸怀。清朝的官员，帽子后都拖着用孔雀尾巴做的"花翎"，以示等级，戴三翎的所谓"三眼花翎"，是最高等级。诗中借用"三耳"典故（《孔丛子》书中曾记有"臧三耳"。"臧"为奴才，奴才本只两只耳朵，因奴才侍候主子，恭顺听话，即言有三耳），以影射

讽刺当时的官员大臣在"三更"天还没亮时便去等"上朝"的鄙劣丑态。画中题字以行草挥就，墨韵流动，凝重清润，与活泼酣畅的勾线写石写鸟写花的笔法相融合，使得画面具有一种雄奇、特殊秀美的风貌。

朱耷《牡丹孔雀图》

八大山人的艺术作品以简括、奇特见长，而画幅中只写名款的居多。画着墨不多，款又寥寥几字，却使得画面既协调而又丰富，空阔而不单调，画简而意赅。如《老权鸲鹆图》《牡丹竹石图》《芦雁图》《椿鹿图》《双鹰图》《荷鸟图》《秋荷图》《石榴图》《鱼图》都属于这种情况。八大山人的题款或多或寡，无论所题位置、字形大小的变化，无不苦心经营，恰到好处。可谓蹊径别开，风貌独具，妙趣横生，前无古人，后启来者。

2. 石涛的题款艺术

石涛（1636~1710），原名朱若极，别名原济、大涤子、苦瓜和尚、清湘老人等。石涛是清初一批具有革新精神画家的主要代表，他提出"笔墨当随时代"的口号，强调"我用我法"的主张。他笔墨运用灵活，风格奇险、沉郁、苍茫、奔放。画中题款，也富创造精神，或繁或简，或诗或文，变化多端。其题款的字体，有的以楷，有的以行，有的以草，有的以隶。或题以画左，或题以画右，或题

于画上，或题于画下，或题于画中，或题于所画景物之上，或横题，或竖题，或洋洋大篇，或只题名款，面貌多样，几乎无所不有。纵观之，行多于楷，隶多于篆。长题多于短题。石涛光辉灿烂的题款艺术，为我们留下了宝贵丰富的学习研究资料。

石涛有幅《雪景山水图》，是一幅题款非常特别而又优美的作品。画家在天空的空白处，用题词填满了黑漆一片。使观者自然而然地想到此是雪夜，大有雪夜寒冷之感。通过题字，表现出雪天的黑夜，这与西洋画的光线明暗对比，非但不是不科学，而且收到了别具格调的装饰效果。

石涛《雪景山水图》

石涛《梅竹双清图》所题长款

石涛的山水册页画中有幅以张僧繇没骨法的山水小品。画中左角为一山头，生满丛树，下为即将靠岸的船只，纤夫在岸边拉，远处画有远山、帆船四五，中为广阔的水面，一舟扬帆行驶。款以隶体题于画左边上，文曰："天门中断楚江开，碧水东流至此迴，两岸青山相对出，孤帆一片日边来。李白望天门山，吾以张僧繇没骨法图此，清湘大涤子石涛写。"两行半的题款把上下截然分开的两段连接起来。若无题款，画面上下两段有失为一个整体。画就诗而画，由诗观画，更增加画的意境和情趣，题款在此起到举足轻重的作用。

石涛有幅荷花，以重墨淡墨画叶，重墨的叶下勾出一双盛开的荷花，并有重墨的水草数叶，画的上面留出三分之一的空白，有一种天

朗气清之感。款书题于重墨的荷叶上。字以行书浓墨题之："新花新叶添新涨，偏称晚风花气长，花插胆瓶烧烛赏，叶余水面覆鸳鸯。济。"如此一题，增加了画面墨色的厚度，增加了墨色的层次变化，使得大面积的墨色荷叶不感到板呆了。题于叶上的字似是叶上的黑色斑点，在构图上亦非常相宜。所题的诗句令人产生很多富有诗意的联想，这是一种非常别致的款题。

石涛有幅《竹梅双清图》则是把款题于生竹长梅的岩石上。石以淡墨勾出，款以浓墨题写，密密麻麻，满满腾腾，似是石上的皴苔，增加了石的质感，使得墨色变化更加丰富。整篇的题字把画中的石头组成了一个灰调子，更突出了梅竹的表现力。多姿的行草书体，和积迭飞舞的竹叶、零星开放的梅花顾盼呼应，真是意趣无穷，令人叹绝。

石涛的《常山景色图》，款题和画都是别具风格的。画中层山几乎占满了画幅，山的中部为云烟，上下以墨写染，是实的，山的上端留有一横长空地，款则题满空处，字有大有小，墨有干有湿，因山势的起伏而高低，整个天空呈现一片灰调子。如此题写，使得云雾更为突出，笔下的常州岚光重掩，显得更为优美。以至画家在诗中唱出我愿"移家山色里"的愿望。石涛有诗言："画法关通书法律，苍苍茫茫率天真，不然试问张颠老，解处何观舞剑人！"这是石涛对于"书画同源"的见解，也是石涛书画艺术的自我写照。石涛敢于大胆革新，无论从理论上及实践上都起着力挽狂澜、砥柱中流的作用。他对祖国的山川风物有着广泛的阅历，在雄伟壮丽的大自然的激发下，他的想象力和创作热情像涌泉一般。他的画作，景象郁勃雄奇，笔情恣纵，意境宏深；他的题款配合画面的构图，新颖多变，从而使作品形成了独特的风格。

3. "扬州八怪"的题款艺术

18世纪中叶，有一批文人出身的画家，他们或是做过低级官吏不得上宠而到处受贬狂傲不阿的人物；或是具有多方面艺术修养，而靠卖艺为生的优秀画家。他们曾先后居住在扬州，在创作上较少受外界势力的束缚，敢于冲破所谓正统派势力的藩篱，大胆创新，开创了绘画的新面目，形成了近代绘画史上一个重要流派，这就是"扬州八怪"。他们不仅在绘画上潜心独创，在金石、书法、诗文款式上也都有所变格。"扬州八怪"的画几乎无画不题，无题不妙，有时还一题再题。他们的题画，标新立异，正如他们在画上出奇制胜一样，敢于打破前人题画的窠臼，随画面的高低起落，所题或长或短，或正或斜。其字或大或小，或肥或瘦，或楷或草，或篆或隶，或仰或偃，纵笔挥洒。有的竟然侵占画面大半，画借助题咏生发，真是画以有题而名贵，题亦以有画而妙趣横生，形成了"八怪"绘画艺术的独特风貌。

"扬州八怪"由于他们的身世、政治见解、艺术修养等大体相近，他们的趋向是一致的，他们的画都具有某些现实主义因素，所以他们在题款艺术中，虽各自有别，亦有不少共同之点。他们题跋内容大致有如下几种：表现政治思想和他们的人生观的，表现创作意图和艺术观点的，表现他们的创造革新精神的。郑板桥是"八怪"中的一位重要画家，他是专画竹、兰、石、菊的大家，被誉为"八怪"之首。郑板桥的题画风格独具，富有战斗性。他在出任山东潍县县令时，不肯逢迎上司。后来地方上闹饥荒，他坚决为老百姓申请赈济救灾，因此得罪了上司而被罢官。在任时，他有题画竹诗一首："衙斋卧听萧萧竹，疑是民间疾苦声，些小吾曹州县吏，一枝一叶总关情。"郑板桥听到竹子被风吹动的婆娑作响之声，马上联想到

老百姓的疾苦，触景生情，这种关心下层百姓生活疾苦的思想是非常难能可贵的。类似这样的题画，数量不少。他在一幅《竹》的画中写道："不过数片叶，满纸俱是节，万物要见根，非徒观半截，风雨不能摇，雪霜颇能涉，纸外更相寻，千云上天阙。"竹干挺拔劲健，竹叶积迭飞舞，诗题于下部竹竿之间，形成一灰调子，与疏密相宜的竹叶相呼应。这首诗使得画面的主题思想更深刻、突出，体现出画家高尚的人格和气节。他在一幅《竹兰图》中题曰："凡吾画兰画竹画石，用以慰天下之劳人，非以供天下之安享人也。"表现了他高尚的艺术观点。在官贵民贱的封建社会中，具有这种为平民百姓而艺术的思想观点是难能可贵的。郑板桥的题画诗跋大都因事因时而发，具有鲜明的政治观点和强烈的思想倾向。

郑板桥不仅以书法入画，而且以画法写字，创造一种"六分半书"，自成一格。蒋士铨有诗云："板桥作字如写兰，波磔奇古形翩翻。板桥写兰如作字，秀叶疏花见姿致。"（《忠雅堂诗集》卷十八"题郑板桥画兰送望亭太守"）恰

郑板桥《兰竹图》

切地指出了郑板桥融书画为一体、相得益彰之妙。郑板桥具有鲜明个性的诗书画三绝构成了他题款艺术与众不同的独特风格。

郑板桥书法作品

在题画中喜作洋洋大篇的"八怪"中除郑板桥外，还有金农。金农，字寿门，号冬心，杭州人，寄居扬州最久。他早年即嗜奇好学，收藏金石文字典册多至千卷。其书法，分隶学汉代人的笔法而略有改变，古拙朴厚，法度严谨。金农画梅、画竹、画佛、写真及杂画题记，均辑有专书。金农书画既反对因袭古人，又追求高雅不同凡响，正如他在一幅题画内所述一样："予目无古人，不求形似，出乎町畦之外也。"金农题画的书法出入楷隶。他在《砚铭自序》中说明："夙有金石文字之癖，金文为佚籀之篆……石文自五凤石刻下至汉唐八分之流别，心摹手追，似谓得神骨。"金农有幅自画像，画了他右手执杖行走侧面像，无其他背景。画幅右有五行半265字的题识，介绍了历史上自晋朝的顾恺之为裴楷图貌，南齐的谢赫为濮肃传神，唐朝王维为孟浩然画像，至何克写东坡居士真，张大同写山谷老人像的有关典故，并提及自画像的技法等情况。款以金农体

题写，像以简练古拙、流畅的线条勾勒，造型端庄别致。疏朗的线条和排列整齐缜密的题款，构成了一种疏密对比非常和谐的调子。从而增加了质感，自画像的面部也更加突出，这无疑是作者匠心独运的结果。

　　金农有的画的题字是相当大的，但他因画而宜，同样能增加画意，起到变化构图的妙用。如其《香林扫塔图轴》，画中题字占去画面三分之一，字大如画中人掌，题句赞美了扫塔人。文曰："佛门以洒扫为第一执事，自沙弥至老秃无不早起勤作也。香林有塔，扫而洗洗而又扫，舍利放大光明，不在塔中，而在手中矣。苏伐罗吉苏伐罗记。"款题字大之所以和画面融洽调和，是因为画中

金农自画像

人物的上衣、头发、扫帚皆用没骨画法。以浓墨画出，浑厚而浓重，粗犷而内蕴。这和题字的风格是别无二致的。自然取得了相得益彰的效果。反之，这样的人物画以纤细之笔题之则必然会是蹩脚的。金农的书画艺术有着极强的创造性，其画尤其题款书法的风貌的确是前无古人。

　　黄慎以画人物为主，除画仙佛外，常画劳动人民。然山水、花果、虫鸟亦无不工妙。书学怀素，工于草法。黄慎以作草之法运用于绘画，画人物打破了历代相传的程式化的所谓"铁线描""行云流

水描"等等描法的限制。他勇于摆脱古人的约束，自辟蹊径，形成了他那豪放的风貌。这正如他自己画的一张花卉册页（原作现藏故宫博物院）的题词中所说："写神不写貌，写意不写形。"黄慎有幅《醉眠图》，图中描绘了一个善良可爱的老者形象，他在豪饮之后已醉意甚浓，抱坛而眠，有一种怡然自得的神情，嘴角有一丝微笑。题词曰："不负青天睡这场，松荫落尽尚黄粱。梦中有客刳肠看，笑我肠中只酒香。"他描绘的是贫苦文人生活，题词向我们揭示了老者的笑只能是一种倍含苦味的凄凉的笑。尽管纵酒今日，也不知明日会是如何生活这样一种冷酷的现实。作者通过诙谐的手法向世人介绍了贫苦文人的穷困潦倒、飘零无着的生活。成就之高，达到了当时的最高水准。

黄慎《醉眠图》

　　黄慎还有一首绝句诗，为时人传诵，他常把此诗题于自己的得意之作上。诗云："夜雨寒潮忆敝庐，人生只合老樵渔，五湖收拾看花眼，归去青山好著书。"表现了作者对那不合理的花花世界的厌愤情绪。黄慎在少年时代就饱尝了生活的艰辛，对上层的权贵们怀有强烈的反感。所以他始终站在下层人民一边，利用书画对统治者进行抨击和嘲弄。黄慎以独特的枯笔草书配以狂草笔法勾画的人物、山水、花卉，非常和谐统一。雷鋐评论他的书法如"苍藤盘结""字中有画"，达到书画一体的艺术结合。

　　李鱓、李方膺和黄慎的画，笔墨皆豪迈纵恣。李鱓虽在康熙时奉旨交常熟蒋廷锡相国教习绘画，可是他不愿意学那种按照皇帝意志墨守成规的画法，终于挣脱了束缚，放笔纵横。他在《蕉阴鹅梦图》上题道："廿年囊笔走都门，谒取名师沈逸存，草绿繁华无用处，临行摹写天池生。"他还在《喜上梅梢图》上题道："滕阳解组寓居历下四百余日矣，红日当空，清风忽至，秋气爽塏，作喜上梅梢图以自贺。禁庭待直，不画喜鹊。性爱写梅，心恶时流庸俗，眼高手深，又不能及古人。近见家晴江梅花纯乎天趣，元章补之一辈高品，老夫当退避三舍矣。乾隆六年七月历山顶寓斋记。李鱓"。李鱓在前诗和这段题语中，都表达了一种离开京都和官场后心情的欢乐。他对禁庭待直那种连喜鹊都不能画的戒律无限愤恨，

李鱓《喜上眉梢图》

认为是一种不能忍受的约束，自然会以丢官为幸。难怪他会作《喜上梅梢图》以自贺了。

郑板桥与李鱓最为友好，曾有"卖画扬州，与李同老"之说。他在画《兰竹石》上题到："复堂李鱓老画师也，为蒋南沙高铁岭弟子，花卉、翎羽、虫鱼皆绝妙。尤工兰竹，然燮画兰竹绝不与之同道，复堂喜曰：'是能自立门户者'。今年七十，兰竹益进，惜复堂不在，不复有商量画事之人也。"从中可见他们的友谊是如何之深厚。

李方膺《梅花图》

李方膺与李鱓、汪士慎都是专攻花卉竹石的。罗聘是金农的弟子，自立风格，所画《鬼趣图》最为突出，大胆地讽刺了当时社会的黑暗污浊。他们以及高翔，绘画艺术都表现了反庸俗这一特色。李方膺有一首题梅诗说得开门见山："此幅春梅另一般，并无曲笔要人看，画家不解随时俗，直气横行翰墨增。"（引自《艺苑掇英》第八期45页）汪士慎画梅以繁胜，有一首题梅句曰："千花万蕊，管领冷香，俨然灞桥风雪中。"（引自金冬心《画竹题记》）其《梅花图卷》更是气势磅礴。李方膺画梅或老干嵯岈，几朵一杖，或支离瘦影，凌空屈折。高翔则以疏胜。他们不以模仿前人为能事，而是在努力表现个性，嘎嘎独创。他们经营画面位置，于画的适当

处题写，既无伤画局又别开生面，而且充分地表达了他们想要表达的意图。高翔有幅《春入江城图》的梅花轴，更是一题再题，以若干参差不齐的字把画的梅花围于中间，自然入妙。罗聘画双钩竹册页，字题于竹上，就像刻在竹子上一般。在另外一页画有三片红瓤黑子的西瓜，题上金农的"自度曲"："行人午热，得此能消渴，想着青门门外路，凉亭侧，瓜新切，一钱便买得"等。像这样俚俗易懂的题句、题字、题法，都是前无古人的，对正统画派来说，是不可设想的。李复堂有幅画兰轴，画分上下两丛，而字却是题在画的正中的，这也是异常巧妙奇特的题款。李方膺书法苍老古朴，汪士慎善分书，暮年双目失明，尚能以意运腕作狂草。高翔书法较上述七家稍逊，亦复银钩铁画，带有古拙趣味。他们的绘画配上各自的题款艺术，都取得了珠联璧合相映生辉的效果。

"扬州八怪"是近代画史上一个非常重要的流派。纵观"八怪"的题画诗句、散文，在语言和文章结构上都不同程度地显示了他们力求别致新颖、不同流俗的特点。而题画的款式，更是千姿百态，丰富多彩，一扫"上宜平头，下不妨参差"，所谓"齐头不齐脚"的程式。他们因画面而经营位置，着画意而题写诗句，或横或竖，或多或少，不但无伤画局，而且别开生面，更深刻地表达了所要表达的意图。画中的题诗题句，不但起到丰富画面深化主题的作用，而且有些也是艺术理论上的一份丰富的遗产。

4. 晚清时期绘画的题款艺术

继"扬州八怪"之后的晚清时期，在上海又形成了写意花鸟画的另一高潮。赵之谦、任伯年、吴昌硕等相继崛起，他们不同程度地受到扬州画派的影响和感染，继承了这一传统，在画上题诗题跋，成为中世纪以后中国绘画的一大特征。

赵之谦《白荷图》

赵之谦是清代晚期杰出的书画家和篆刻家。他善于运用传统笔墨，写实和写意相结合，大胆突破陈陈相因的拟古时习，师承陈淳、徐渭、朱耷、道济以及"扬州八怪"画家中的李鱓、罗聘等人的笔墨风格，在此基础上运用自己的书体入画。他在生活中汲取新鲜题材，笔墨挥洒自如。并善将诗、书、画、印有机地结合在一起。赵之谦在绘画中的题款多"颜体魏面"的魏笔书，也常用篆书题款。其书法初学二王和颜真卿，后改学北碑。并学习邓石如的篆分笔法和汉碑额笔法，创造出沉雄朴厚、骨肉丰美"颜底魏面"的独特面貌。其篆书和隶书也富有金石风味，并以魏碑笔法入行草，流美、率真，别具格调。

赵之谦的花卉最为人们称道，他在画面的经营位置，包括题款在内，都是独具匠心的。如他画一幅"太华峰头玉井莲"的《白荷图》，荷花的花叶都集中画的上半部，而支持花和叶的三条梗，长至 4 尺以上，叶下有几棵芦草斜下，款又题在上端，这样

造成了疏密的强烈对比。画面的右下部形成大片空白，空而不单，倒有一种清水无波之感。荷梗一笔出之，劲挺有致，引人入胜。这不能不说是和他的精湛的书法技巧功力分不开的。

他的《墨松》作品，纵173厘米，横96.5厘米，以墨画成，笔酣墨饱，淋漓尽致，苍劲朴厚，浑然天成。树旁有两行行草题款，道出了他自己的艺术手法："以篆隶书法画松，古人多有之，兹更间以草法，意在郭熙、马远之间。"以篆隶之法写字，以篆隶书法画松，融洽无间，具有极强的艺术感染力。赵之谦在绘画中的题款是变化多端的，有的题以行楷，有的题以行草，有的题以篆书，有的题以隶书，有的题以魏笔，因画的笔墨风格不同而不同。比如他画中经常运用的是行书，魏笔题写，另外他题以"宜富当贵"的《牡丹图》，"传公延年"的《菊石图》，"延寿万岁"的《桃实图》，"实垂垂，悬清秋；千金直，在中流"的《葫芦图》，《龙威丈人之像》等，皆为篆书题字。其中《龙威丈人之像》，画中以细挺的顿挫之线勾勒，题字则以瘦劲的篆字题写，风格别具，富有意趣。题以隶书的也相当不少，如《天中五瑞图》，"九百余龄"《柏图》，"清节为秋"《菊图》，铜器《菊桃图》等。

吴昌硕，是我国近代艺术上独树一帜、有卓著成效的艺术大师。他一生治学严谨，勤奋创作，为我们留下了极为珍贵、光彩夺目的艺术瑰宝。他在近现代有着很大的影响，在国际上（尤其在日本）也享有很高的威望，深受人们的推崇。

吴昌硕之所以能取得如此大的成就，是由于他善于汲取众长，钻研传统，破旧立新，大胆创造。吴昌硕30岁前对诗书、篆刻即有深入地领悟。他书法以摹写石鼓文为主，又能突破石鼓文规正的樊篱，参以行草笔意，用笔遒劲，体势开张。他兼擅隶书和行楷，楷

书精纯端庄，挺拔严毅。行书融合欧米诸家，自立门户。其印学博采百家之长，归其本于秦汉，字态苍劲，气度恢弘。至晚年，挥刀如笔，心悟手从，更臻入化妙境。他酷爱徐渭、朱耷、石涛、沈周、陈淳诸大家的画，常临摹前人名作。他学以致用，反对食古不化，主张"入"而能"出"。曾作诗云："画当出己意，摹仿堕尘垢，即使能似之，已落古人后。"他作画最重"神韵"，其画既大气磅礴，又精细入微，自言"平生得力之处，在于能以籀篆笔法入画"，以书入画，别具风神。

吴昌硕对于绘画的用笔、用墨、设色、题款、钤印，都十分讲究。他题款，或多或寡，或竖或横。多则一题再题，合几百字，寡则只题名款数字。横题竖题，根据构图，以增加气势。钤印或朱文或白文，或大或小，或多或少，视画面虚实位置而定。

吴昌硕作画，从立意时就把题词、书法和绘画配合在一起来构思构图，这是近代画史上所没有的。作画时，胸有成竹，一气呵成，如快马斫阵，江涛奔腾，势不可遏。画初成后，再作细部收拾，一丝不苟，力求做到"奔放处不离法度，精微处照顾到气魄"的艺术境界。最后他再题款、钤印，以调节丰富画面。

吴昌硕把题词、书法和绘画紧密地配合起来，在经营位置上使书画印三位一体，写几个字有几个字的作用，根据需要使画面疏密、错综、变化多端。如吴昌硕题"高风艳色"于一梅花幅中，另外还有6个小字年款，上下保持大部分空白。墨与色的相互呼应，字与画的相互因依，是前人题款中所少有见过的。吴昌硕作画极主张气势，他常说"作画时须凭一股气""苦铁画气不画形"，如他画梅花、玉兰、牡丹等，常从左下方向右方斜上，或从右下方向左面斜上，其枝叶也作斜势，交错穿插，疏疏密密得对角倾斜之势。如他

画的《红梅》图，几支红梅由右下角而出，斜向左上，又一枝斜伸左下，自左上角以淡蓝色斜扫而下作为远山，由梅和远山的走向用笔已大有峻险奔腾不可遏止之势，又有 112 字的 3 行题诗由远山之顶竖写下来，更增加了画幅的奇伟苍茫之势，令人叹为观止。

吴昌硕《红梅图》

他所画的藤本植物，如葡萄、南瓜、紫藤、葫芦等等，其构图或从左上角至右下角，或从右上角至左下角，奔腾飞舞，突走连结如跃龙惊蛇。吴昌硕画的紫藤条幅，紫藤由下而上，由左及右，老藤盘旋，花叶飞舞，似闻风声。画面的布局有疏有密，用笔疾徐，富有节奏感，画之右方再配以由上而下的竖行题款，更增加了画面的险奇而又稳健的气势。正可谓"石壁挂藤通篆意"，"金石气"贯穿其整个画作之中。吴昌硕在所绘的《石榴图》和《玉兰石图》条幅中，分别以两行长款题写于画的左侧和右侧，

根据画面需要，再于画中其他位置复题简单款识。他这种构图和题款，题款多作长行，或一行，或两行，或三五行，以增加画中布局的气势。他以钟鼎、石鼓的笔法写行楷，也用此法写花卉，中锋独运，苍劲圆厚，为中国的绘画和题款艺术做出了杰出的贡献。

吴昌硕《玉兰石图》

整个清代 260 余年，其画派之多如雨后春笋，绘画作品之丰富不可胜数，绘画的题款艺术总而言之可谓百花齐放。无论是山水画派、还是花鸟画派，人物画派，凡致力于大胆革新的画家的题款亦多出新意，从字体到章法多是面目一新，开阔了题款艺术的天地。就清代的山水画而言，如明末遗民道济、八大、髡残、梅清、龚贤等在山水画的创作中能自辟蹊径，不为时习所囿，其题款亦能破除俗套，呈自家面目。而以"四王"为宗的临古派，其绘画往往不敢越古人雷池一步，即其题款也往往规规矩矩无多变化。

清代的花卉翎毛是颇为发达的。乾隆以前的画家多以古法自守，规矩森然。而乾隆以后，写生一派则多潇洒隽逸，注意笔情墨趣，不专于工细，而多纵逸驰宕之笔墨，清雅生动之气韵。如扬州画派的"八怪"及以厚重驰骋出之的赵之谦、吴廷飏等，及以篆籀之笔入画的吴昌硕，他们是大胆的革新派，其题款也以变化万千、独具匠心、款式奔放的用笔与纵姿豪放的绘画相协调。应该说清代题款艺术的发展，在花鸟画的绘画中表现得最为突出。清代绘画的题款，无论从字体的变化、位置的安排、字数的多

寡、字行的长短、内容的丰富，都较前代有了新的突破。有了很大的发展，取得了可喜的成就。翻看清代绘画的题款，真可谓洋洋大观，开辟了广阔灿烂的题款天地。另外，亦须一提的是清代的画跋一类，亦较前代活跃。其中有题他人的和自画自题的两种。题他人的如王时敏之西庐画跋（王时敏题王翚之画），周亮工之赖古堂书画跋（系周题词同时人书画手迹之作），宋荦之漫堂书画跋等。至于自题者更是不胜枚举，如恽寿平之南田画跋，吴历之墨井画跋，王原祁之麓台题画跋，金农之冬心题记，郑燮之板桥题画等。不少画家自题的画跋，诗文清新隽妙，为自己作画或其他的体验有得之言，是很有价值的，成为后人的可贵借鉴。

七、现代中国画的题款艺术

继任伯年、吴昌硕之后，现代的艺术大师齐白石、徐悲鸿、潘天寿、黄宾虹等相继崛起于画坛。他们师承前代大家绘画技法，吸收其优良传统，以大自然为师，勇于独创，都取得了卓越的成就。他们在诗书画艺术上都堪称一代大师，尤其齐白石、潘天寿，在题款艺术上可称之为我们学习的楷模，现分别介绍如下：

1. 齐白石绘画的题款艺术

齐白石被誉为"中国人民杰出的艺术家"，他自 1863 年出生，到 1957 年逝世，几乎活了整整一个世纪。他既是画家、篆刻家、书法家，又是诗人。他给我们留下的除正式画作外，还有画稿、手稿、诗集、印章等，琳琅满目，不计其数，是中国画史上没有前例的大家。他坚持画了 70 多年，在艺术上辛勤地实践，为我们创造了美妙、丰富的艺术遗产。齐白石在艺术创作中，始终坚持"外师造化，中得心源"（唐张璪语）"笔墨当随时代"（石涛语）这一富于现实主义精神的优良传统，"敢于删去前人窠臼，自成家法"（白石语）。

他说"匠家作画，专心前人伪本，开口便言宋元，所画非目所见，形似未真，何况传神？为吾辈以为大憝"，但是，他又是最善于学习传统、继承传统的画家。他对大画家徐渭、朱耷、石涛、金冬心、李复堂及吴昌硕等极为崇拜，他说："青藤、雪个（八大山人）、大滌子（石涛）之画，能纵横涂抹，余心极服之。恨不生前三百年，成为诸君磨墨理纸，诸君不纳，余于门之外，饿而不去，亦快事也。"正是由于他继承了前代大家的优秀传统，所以他才能博综而约取，集百家之长而融于一炉。他既主张尊重客观对象，反对轻视自然（不似），又不被自然对象的一切状况所拘束（太似）。他说："作画妙在似与不似之间，太似为媚俗，不似为欺世。"齐白石的每幅画都是一件珍贵的艺术品，他的画具有诗一般的意境、鲜明的主题思想、优美的构图。齐白石以巧夺天工的手笔，把书法（诗、跋）、绘画、篆刻组成了一件件艺术品，像一首首排奡纵横的诗，一曲曲使人难忘的交响乐，令人赞赏，让人陶醉。

在这里，我们且不谈齐白石大师的绘画成就，只是把他的题款艺术作为介绍。

齐白石的作品大部分是他对大自然中花鸟草虫、山林禽兽的写照，直接表现了对自然的爱，也有的是他因社会中种种可喜可憎的现象而画的，直接或间接地表现了他对社会生活的态度，对于社会现象的爱和憎。其中大家所熟悉的《发财图》便是一很好的例证。《发财图》只画了一个算盘，再就是大面积的题跋了。其跋文为："丁卯五月之初，有客至，自言求余画'发财图'……余曰：'欲画赵元帅否？'曰：'非也'。余又曰：'欲画印玺衣冠之类耶？'曰：'非也。'余又曰：'刀枪绳索之类耶？'曰：'非也。''算盘如何？'余曰：'善哉！欲人钱财而不施危险，乃仁具耳。'余即一挥而就，

并记之。时客去后，余再画此幅藏之箧底。三百石印富翁又题原记。"这样的题跋，语言生动干练优美，话中有话，意味深长，它本身可作为优美而寓意深刻的小品文阅读，观画读文实谓"文已尽而意有余"。若只看画中算盘也并无什么惊人之处，然而读过跋文，这算盘便使读者感到非一般的算盘了。它虽不像反动统治者使用的衣帽、印玺一样打着明显的印记，更不像统治者手中的刀枪、绳索一样带着人民的鲜血，但是它却和刀枪绳索一样，施奸于人民，剥削于人民，是一种杀人不见血的凶器。算盘本身并不代表善与恶，并没有什么阶

齐白石《发财图》

级性，然而它和发财的门路、危险的手段等概念相结合时，读者就会按照画家的引线想到这算盘的主人其实也像强盗一样，像害民的剥削者一样。齐白石还故意把不正当的发财工具说成是"仁具"，这样反话正说，把不正当的生财之道的性质——掠夺，揭露得更加深刻。就画面的构图讲，算盘和题跋各占对角一半的画面。若只画一算盘画面是单调的，一经题跋，画面便充实了，活泼了。这种构图方式是别无先例的。

齐白石《不倒翁》

齐白石曾不止一次地画过《不倒翁》，以此表达画家对剥削者的憎恨。他在画中题以诗句，常见的有以下几首："乌纱白扇俨然官，不倒原来泥半团，将汝忽然来打破，通身何处有心肝。""能供儿戏此翁乖，打倒休扶快起来，头上齐眉纱帽黑，虽无肝胆有官阶。""秋扇摇摇两面白，官袍楚楚通身黑，嗟君不肯打倒来，自信胸中无点墨。"不倒翁的样子，官衣丑的模样，是作者有意选择的。题跋像绝妙的讽刺小品文，鲜明地表达了画家对剥削者的憎恨。它启发、读者进行思索，参加艺术形象的"再创造"。它不是简单地把一定的概念硬塞给读者，而是有力的启发，有趣的诱导。这种题跋像那些表现了花鸟虫鱼的美的视觉形象一样，使欣赏者自然而然地接受画家的宣传，对那些不学无术的只知道鱼肉人民的官僚更加鄙视和憎恶。这些作品的讽刺性，与其说是通过形象表现出来，不如说主要通过题跋表现出来的。像《发财图》的题跋一样，算盘本身倒居于从属的地位了。

　　齐白石曾有"为万虫写照，为百鸟传神"的说法。他描绘了各种各样的物象，特别是创作了大量的花卉虫鸟的作品。如：蜻蜓追逐水上的花瓣；空中垂着一个挂在丝上的小蜘蛛；钩丝刚一着水群鱼就围拢来；几只小鸡在争一条蚯蚓等。它抓住客观现象的动人情

景进行描写，也常把画家的主观情感记于画中。如他画了一幅《鹡鸰樊笼图》，八哥立于画中顶端的枝上，回首俯视着右下的鸟笼。题曰："鹡鸰能言自命乖，樊笼无意早安排，不须四面张罗纲，自有乖言哄下来。谚云：能巧言者，鸟在树上能哄得下来。乙丑七月初六日，耳目之所闻见，因此作幅并题记付与梅儿乃翁。"画家题语诙谐，读之令人想到画外似有置笼者躲于一旁，一面窥视一面默语者，好像枝上八哥定可诱入笼中。使人猜想回味无穷。

山东省博物馆有齐白石的一幅花鸟画，画中一鸟栖于枝上，下面款识中记述了自己由所见而作，及自己画花鸟不喜临摹的见解。题文曰："壬戌秋七月，还家一日，见借山吟馆后老藤垂垂，其叶将老而未衰时，有好鸟去来，此天然画幅也。"其下又以小字题之："非其人不能领略，余自少小以来不喜临摹前人画本，以为有画家习气耳。冬

齐白石《鹡鸰樊笼图》

十月始作画并记之。白石"。

他有一幅画蚕的画，题曰："予一日为人画蚕桑，余兴未尽随再制此。白石"。说明自己对蚕虫的兴趣。他以墨画的草虫小品，则记下："从来画草虫用五色使工缀笔，余为子林先生之制此幅，用墨水写其意，因得者能知也"，交待自己的创新之意。齐白石的绘画题款，形式多种多样。有的只题白石、齐璜、阿芝、老萍、濒生等，有的则题以白石齐璜、齐璜白石，有的还题三百石印富翁、寄萍老人齐璜、白石山翁、三百石印翁齐璜、借山老人、星塘后人白石、杏子坞老民等。有的则一题再题，有的竖题顶天立地，有的横题从左至右，有的题于画中，有的题于画中空隙，字行的起落因物形而易、参差不齐，借以补白。有的名款题于画中隐避处，有的题名题以篆书，有的题名题以行书，各得其趣。齐白石吸收了前人尤其是"扬州八怪"及赵之谦、吴昌硕等大家的题画艺术又有所发展。他在一条幅的下面画了三只小鸡，而在画幅的左上角仅题"白石山翁"四字，钤一图章，中间是大面积的空白，画面并不觉得空洞，而另有一种别致新颖、优美之感。空白处似有画，无墨处似有意。这种题款字数虽少，却能达到以少胜多的效果。齐白石有幅《鲇鱼图》，一条正在游动的鲇鱼画在一条幅的下部，而在鲇鱼的左面画的边沿处仅题"白石齐璜"四字，别

齐白石《鲶鱼图》

无他物。此画亦是非常清新别致的。四字的款题对此画的成败优劣起了很大的作用。有了它，使得画面有了明确的疏密关系，使得画面有了墨色浓淡焦的变化 ，也是以少胜多的杰作。另外，像齐白石的《蝉图》，画中于右上角只画一蝉，题以"杏子坞老民"五字；他画的《蝈蝈图》，于画中只画一只蝈蝈，题以"白石老人"四字；画的《蝴蝶图》，于画中只画一蝶，题以"白石老人"四字。都是这样少题，以少胜多而达到构图优美别致的例证。根据构图的需要，齐白石也有些在一幅画中只画一鸟一虫而多题的，如齐白石画的一幅《螳螂》，在画的左边从上到下题字两行，其他皆是大面积空白。两行题字为："此册十开，给吾第七子，耋根成人募仿宝藏，有如乎？泉庄木石是吾子孙，不得与人亦不卖金易米，八十三岁白石记"。这题字一是交代了作者要表达的意思，二是使构图别致，三是使墨色有了变化，四是增加了画意，根据螳螂顾盼爬行的动势，使得读者很容易联想到，这题字好像是螳螂借心攀爬而去的立木或竖墙。

　　齐白石题得少的别致优美，其多题者亦是别致另有神韵的。如他的一幅《鸭图》，条幅画中的下部岸上只画了一只一脚独立头向上仰看的鸭子，上边三分之二多的画面尽是题字。曰："往余游江西，得见八大山人小册画雄鸭，临之作为粉本。丁巳家山兵乱，后于劫灰中寻得此稿。叹朱君之苦心，虽后世之临摹本，犹有鬼神呵护耶？今画此幅感而记之。寄萍堂上老人居于京华。"款文介绍了自己画鸭的缘由、心情，这些题字既有它如上的意义，又起丰富画面的作用。把题字和仰望的鸭子联系起来看，画上的题款，又好像是岸边的山石或山岩枝藤，由于它们的吸引，使得这岸上的鸭，抬头仰望，目不转睛，一副痴情，自有一种山高水深之感。这题款之妙是令人赞叹的。

齐白石《蛙声十里出山泉》

齐白石大师每一幅绘画中的题款都是他精心经营的结果，在此不再一一例举。纵观齐白石的绘画作品，非常突出的一点是，他的画具有诗一般的意境。这诗一般的意境的形成，除了画中景物的构思巧妙、刻划深刻、安排妥切外，题款也无可否认地起着重要的作用。比如齐白石有一幅玻璃杯里插着两朵兰花的画，花头上下相向，上边题着"对语"两字，用拟人化的手法，令人感到是"含笑相对，窃窃私语"。齐白石的《小鱼都来》《蛙声十里出山泉》《秋声》及一些长题款的画，都把人带进诗一般的意境想象中，收到"言近而旨远，辞浅而意深"的效果。

2. 潘天寿绘画的题款艺术

潘天寿是继齐白石之后的又一位杰出的花鸟大家。他是浙江宁海人，擅长豪放淋漓的大写意，花鸟、山水、人物均有高深的造诣，他兼工书法，其指墨画最为杰出。潘天寿笔墨雄浑奇纵，峥嵘壮阔，构图别致新颖。无论崇山巨石、修竹劲松，还是山花野草、翠鸟灵鹫，一经他大笔点染，便赋予特殊的生命力，欣欣向荣，生机勃发。潘天寿对于画史、画论、书法、金石、诗词都有精深的研究和独到的见解。他在艺术的园地里博古览今，集百家之长，"出吾体于众匠"，融诗书画印于一炉，形成了豪情纵逸的奇伟雄健风格，独树于中国画坛。然而潘天寿的艺术道路，也并不是一帆风顺的。他经历了新旧两个不同的时代，半封建半殖民地的旧中国，使得他苦闷悲

观，追求文人画的作风。中华人民共和国成立后，潘天寿在艺术创作上进入了一个崭新的时代，他逐渐改变着旧的艺术观，突破了文人画的局限，找到了艺术的源泉，在诗书画的艺术风貌上有了幡然改进，和旧时迥然不同。

潘天寿反对"正统派"泥古的风习，继承了"扬州八怪"的革新精神。纵观潘天寿创作的大量作品，其构图险，画风新，题款亦奇。在潘天寿作品的题款中，题字的大小、形式、位置、长短、横竖，简直是无所不有。他出名的《雁荡山花》这幅作品，把"雁荡山花"及年款题于画右竹枝的枝叶间，而"雷婆头峰寿者草"的名款题于画左一角，以隶书题名，行草题款，且名款大于标题。他的指画《梅鹤图》，把名款题于画右下角，把"鹤与寒梅共岁华"及年款题于画上梅枝的断残处。其指画《梅兰泉石》图，把题诗横写竖排于画上树枝间，名款题于画中石上。像这种于一幅画两题、三题的作品尚可举出不少。

为了增加画幅中景物的连贯性，有时他把款横题于画的中部。《雨后千山铁铸成》及《写毛主席浪淘沙词

潘天寿指画《梅鹤图》

潘天寿《雨后千山铁铸成》

意》两幅山水画的题款是非常典型的。《雨后千山铁铸成》画幅上部为墨色凝重的高山、江岸树塔，下部近景为寥寥几笔杂树和一叶扁舟，中间江河为大片空白，颇有上重下轻分疆两段的险情。然而他把"雨后千山铁铸成"的诗句及跋语题于中间空白处，巧妙地把上下景色连结起来，从而化险为夷。诗句题以遒劲的隶中带篆意的书体，跋语题以行书。铮铮筋骨，拙朴健稳，与铁铸的墨山浑然一体，获得了新奇的艺术效果。他的《写毛主席浪淘沙词意》，幅下为巨石桅杆，上为一抹远山及点点帆船，他把"大雨落幽燕，白浪滔天，秦皇岛外打渔船，一片汪洋都不见，知向谁边？"毛主席《浪淘沙》上半阕以隶书题于画中水上，调节了未题款前画幅中间大片空白的单调脱节的构图，使得画面上下响应一体。令观者吟读毛主席诗句，更有一种寥廓江天之感，自然会"往事越千年"，胸间荡起"萧瑟秋风今又是，换了人间"的慨叹！

画家潘天寿题款或诗或句，或只写名款，是根据画幅的主题内容、构图需要而定的。如他画的《正午》，一只花猫横趴在一块大石头呼呼酣睡，猫和石头颇富装饰趣味，在猫的上方狭窄的空处以严正的隶书两字一行竖写横排如一字。题曰："日当午正深藏黠鼠，莫

道猫儿太懒，睡虎虎，写西邻园中所见，时甲午初夏，寿"。题句告诫黠鼠不要以为花猫已睡而得意忘形。题款的形式及其位置，增加了画面的装饰味，和画面和谐一致。反之，如果以行草之笔为之，显然不会有如此和谐的艺术效果。如题句不在此处而改题他处，则画面不会如此紧凑。潘天寿有的画幅的题款是为增加画面的气势而题的。如他的指画《育雏》图，画为条幅，于画幅下画了一只母鸡、三只雏鸡，占整个画面的三分之一弱，其款识由上而题，"婆鸡婆鸡，呀呀呼毛羽，翯翯喜抱雏，此是农家寻常事，莫言生息属陶朱"，并跋云："以熟纸作指画，殊嫌远指运墨平板少变化耳，六一年秋雷婆头峰寿"。他的《小亭枯树》长幅中的款识"曾见天池生拟倪高士小亭枯树轴，笔意奔放，格趣高华，荒寒于古简之外，至为难得，兹再拟之，不识落谁家面目耳。华下脱蕴六一年辛丑岁暮寿并记"作竖题，占画面长度的三分之二，与画中直冲天空的挺长树枝相呼应，更增加了枯树的上冲气势，给人以倔强傲骨不可折的人品联想。

潘天寿《正午》

潘天寿的书法和画法同出一源，结为一体。他的题跋往往是作为绘画形象的补充而出现的，是根据画面的构图需要而铺陈的。他的《烟帆飞运图》，把"无穷煤铁千山里，浩荡烟帆心运来"的诗句以隶书竖写，两字一行横排于画之左上角，把跋语名款由左上分两行竖题而下至下方大石处，使远处的山与近处的石连接起来，增加了画面的整体感。他的山水画《梅雨初晴》，也是这种方式题写的。潘天寿曾说："画事之布置，须注意画面内之安排……然尤须注意于画面之四边四角，使与画外之画相关联，气势相承接，自能得意趣于画外矣。"这不光是画中景物的构图，题款的位置构图都起着相当重要的作用。如他的荷花《露气》画面的构图安排、轻重虚实，以及荷梗的纵横曲直都是很不平常的。又如他的抒情山水杰作《秋酣南国雁飞》，山石的安排勾勒，树林的排列穿插，倒写"人"字形的一队长阵雁都是很奇特的。但是他匠心独运的题字是"注意于画面之四边四角，使与画外之画相关联，气势相承接"，所以《露气》和《秋酣南国雁初飞》的诗意能溢于画外，那朝气之所以蓬勃和秋意之

潘天寿书法

所以悠远是与四边四角相承联的。

潘天寿题款有着鲜明的特色，他根据画面的需要极尽变化，倏大倏小，忽粗忽细，或长或短，而且常姿盘屈，以增加画面的节奏感和运笔的表现力。他大量的绘画作品为中国画的题款艺术增加了新的色彩。

八、中国画题款的一般规律

1. 题款是中国画的组成部分

中国画历来强调诗情画意，以画表达作者的感情、理想和志趣。读者从欣赏绘画作品中受到感染、教育和美的艺术享受。补充绘画作品思想内容不足的重要手段即是中国画的题款。"高情逸思，画之不足，题以发之"（清代方薰《山静居画论》）。

题款是中国画的一个组成部分，是随着绘画艺术的不断发展与提高而产生，并由低级到高级逐渐完善的。题款的好坏，直接影响着作品的成败。好像一首曲子，需要研究它的构成，音乐的节奏、旋律。中国画的题款，需视画面的主题思想和整个画面的构图需要而定。诚然，一幅作品的成功除与立意构图有关、与用笔用墨设色等技法有关，然而它和恰当的题款、适中的印章也起着非同小可的作用。正是由于诗、书、画、印和谐地结合在一起，才组成了完美的艺术品，才形成了我国绘画艺术的特殊风格，从而卓立于世界艺术之林。

由于中国画的题款有着丰富的内容和各种各样的风格，随着绘画艺术的发展，"题款"本身已成为一门可供研究的艺术课题。

2. 题款与"开合"

一张画的章法常以"开合"作为构图布局。所谓开合，也叫"分合"。"开"即是放、起或生变；而"合"是收、结或收拾的意

齐白石《灯鼠图》

思。不过有的画是以画中的景物互为"开合"布置的，我们这里研究的是画中以景物和题款相开合的规律。开合的位置一般有下开上合、上开下合、左开右合、右开左合之分。善于下开上合的如：元代钱选的《秋瓜图》（图示见前面"元代绘画的题款艺术"钱选《秋瓜图》），画之下面画以秋瓜蔓叶、杂以小草，向上生发，所谓开也，上面以题诗句钤图章相合。明代文徵明的《中庭步月图轴》下半起，所作树石茅屋远山，有向上生发之意，谓之开，上半部以上篇题诗收拾其势，谓之合。再如齐白石的《灯鼠图》，画的下半部画一灯一鼠，老鼠仰观台灯，有向上伸展之意，上以行书题打油诗和灯鼠相合，以收其势。

上开下合者以花鸟画为多，如石涛的《水果图》。在一扁方的画幅中，由上端下垂几片叶子，叶下倒挂两个黄梨，向下展开，画幅下方题诗，以隶书写就收束其势。

至于左开右合或右开左合的例子更是不胜枚举了。如唐寅的《灌木丛篆图》，于画的左下方画竹石灌木及河滩远景，有向左伸展之意，画之右上方唐寅题诗四行以收其势。金农有幅《梅花图》长条，繁密的梅花枝干由画左斜向上伸出，金农于画右由上向下题长

诗收其势以为合。石涛有幅山水画起
首画山石树屋，上方、左方云雾隔断
迷迷漫漫向左方开展。于左上方题王
维《九月九日忆山东兄弟》诗以合。
吴昌硕的《石榴图》长幅，起首画石
及石榴向左开展，左方题长诗款两行
以合。齐白石著名的《发财图》（图
示见前面）亦是这种例证。他把长篇
幽默风趣的讽刺短文题于画的左上方
与画右下角占画面三分之一的算盘
相合。

金农《梅花图》

这类绘画的题款一般是以画中景
物作开势，而以题款相合，画幅的大
小长短不同，开合的位置是不固定的，
合因开异，合随开变，开合之间是密切关联的。在画中展开画面时
应考虑到合之题款，在题款以合时，应顾及到画面的生发布局，既
不可使画面堵塞闷窒，又须防止画面松懈散漫。开合得当，即使画
面聚散得当，主题突出，像一首优美的曲子富有变化而又和谐统一。

3. 题款与疏密

一幅画的构图，画面的安排应该有疏有密，有疏有密才能破平、
破齐、破均；有疏有密才能有节奏感，才能产生感人的艺术效果。
题款之处往往因画面的虚实、疏密及其需要而定。题款可以改变画
中疏密节奏。一幅画画好之后，有过虚者，可令其实，有过疏者，
可令其密，或密中求密，疏中求疏。这些变化可赖以题款钤印加以
调济。如潘天寿先生的《雁荡山花》（图示见本书）在整个构图上

是险奇的，"雁荡山花"年月名款及"雷婆头峰寿者草"的题款分别题于画中两处，《雁荡山花》的题款调整了花竹画面的疏密关系，而"雷婆头峰寿者草"的题字除了改变了花枝画面的疏密关系，亦使原来不平衡的画面达到平衡，从而达到了平衡而不平板的艺术效果。再如郑板桥画的一幅竹子，画面中画了10余竿顶天立地的竹竿，于画面上部画有一些竹叶，于画的右下部竹竿之间题写诗句，使得本来已密的竹竿之间显得更密，犹如穿插生长的细小竹。此处之密和中上部的叶子相呼应，取得了画面别致优美的艺术效果。

高剑父《竹笋图》

根据画面疏密关系的需要，不可多题者则应少题，需多题者则多题，一处不够则题两处、三处。如明代陈宪章的《万玉争辉》图，画中已是繁枝密花千万朵，构图满实，不宜多题，则只题"万玉争辉"四字及单款。郑板桥有幅《竹石图》于画中上部横之后不够，复又于石旁竖题。金农自画像（图示见前"扬州八怪"的题款艺术），画中无背景，则以长款题写，调整画中疏密关系，使构图增加意趣。石涛画中李白《望天门山》诗意山水，前景近山和远景的远山之间以空白为水，过于空阔，便由上至下题写李白诗句以连接，避免了画面涣散松懈之病。根据构图的需要，任伯年在一幅人物画中

只题"伯年"二字；高剑父在《竹笋图》《芋头图》画中仅题"剑父"名款。虽为穷款，却显得干净利落、简洁明快。

　　题款位置很重要，题字不可多一字也不可少一字，务使疏密得当、恰到妙处。齐白石画了幅《耙子》，两处题的字比《耙子》占画面还多，从而改变了耙子的单调平板。齐白石有幅《花果图》的题款是比较特殊的，他在这幅方构图的画面上画了一枝稀疏的花果，款字自右至左由上而下在花果枝叶间题写，字行或上或下，或疏或密，很有跳跃性，富有节奏感，使原来显得松散的画面丰实活泼别具情趣。

齐白石《耙子》

　　对于画的疏密，潘天寿有言："疏可疏到极疏，密可密到极密，更见疏密相差之变化。谚云'密不透风，疏可走马'是矣，然黄宾虹画语录云：'疏处不可空虚，还得有景。密处还得有立锥之地，切不可使人感到窒息。'可为'疏中有密，密中有疏'二语，下一注脚。"此为画理，也是题款时所应遵循的法则。

　　4. 题款与黑白虚实

　　潘天寿先生说："吾国绘画，向以黑白二色为主彩，有画处，黑也，无画处，白也。白即虚也，黑即实也。虚实之关联，即以空白显实有也。"（引自《听天阁画谈随笔》48 页）题款与画中黑白虚实是有着密切关系的。一幅画可以通过题款改变画面黑白虚实的关系，可以使白处变"黑"，虚处为"实"。如石涛《竹梅双清图》，石涛在大片空白的石头上题写了

密密麻麻的一大段文字，使原来单调的石头变得丰富了，使虚处变实了。石上的题字有如皴擦的笔触和苔点，从而增加了画面的分量。又如潘天寿的两幅山水画《毛主席浪淘沙词意》与《雨后千山铁铸成》（图示见前面"潘天寿绘画的题款艺术"），画幅中间的一段题字，便改变了过于空旷而分疆两段的画面，使得题字处好像江河中添了一抹沙洲，使得虚处变实了。齐白石有幅《兰花》，兰花生于石间，石以两笔淡墨抹出，石未着地，似在空中，白石老人在其石下竖题几行字，起到使石延伸的作用，下部的题字亦犹如质地不同的石头，使得画面增加了不少意趣。以题款改变画面的黑白虚实关系和节奏，尤其要慎重为之，因为黑不可变白，实不可变虚。通过题款来改变画中黑白虚实关系时应注意，应实而不闷，乃见空灵，虚中有物，才不空洞；"知白守黑"才能"计白当黑"。

5. 题款与重心

中国画最忌"四平八稳""平而无奇"，总是力求"平中出奇""纳奇险于平正"。作画先要造险，继之还要破险，使得一幅完整的中国画最后归于稳妥平正，即重心是稳的。这破险使画面重心稳妥的手段，除增加画的内容以改变画面外，题款钤印也是调节画面重心的手段之一。而在一幅画的题材不可变的情况下，欲改变画之重心，又非借题款钤印不可。如八大山人的一幅《石榴图》，未题款钤印之前，画面是左重右轻的，使石榴有堕出画外之感，题款钤印之后重心改变了，画面稳妥了。八大山人书画册《安晚册》中有一幅《鳜鱼图》，画是一条鳜鱼，眼神怪异，画面中除了鱼，以白为水，别无他物，真是鱼水空明。这显然是轻重失衡的，然八大山人通过于左上方巧妙的题款钤印，便使画面于不均衡中求得了均衡。

八大山人《鳜鱼图》

再如李苦禅的《�月图》，画中画了三条大鱼由画右向左上方竞游，构图是奇险的，重量都集中在右边，有一种倾倾欲下之感。画家于画之左下方题字钤印后即于险奇中求得了平稳。

李苦禅的《嗑月图》

齐白石有幅构思清新、构图巧妙的讽刺小品，画中画一老鼠抓在秤勾上，系着长绳的秤砣在秤杆的右方垂着，老鼠的分量显然是轻的，这自有一种嘲笑之意。加上白石先生"自称"的题字，这种讽刺意味更加强烈了，且使得画面取得了相对的平衡。如何掌握题款与重心的关系，并使题款恰到好处，潘天寿先生的一段话是很有指导意义的，他说："画事之布置，须求平衡中之不平衡，不平衡中之平衡，只求平衡，四平八稳，则少气势而平板矣，可先造成不平衡，然后以题款钤印等等，再求其平衡，自然平衡而不平板也。"（引自《中国书画》第六期"潘天寿论画"）这的确是富有真知灼见的经验之谈。

6. 题款与呼应

在绘画上，呼应的表现是多方面的，它包括内容、形式、色彩等，这里我们只研究题款和画中墨色的呼应关系。因为中国画多是以墨色为主，以线条为主要造型手段，有些画常借助于题款使画面的墨色得以呼应，使全局在形式上更协调。如齐白石的《鲶鱼图》的题款与鲶鱼的眼脊鳍的浓墨相呼应（图示见前面"齐白石绘画的题款艺术"）。齐白石的《雏鸡图》的题款与画中小鸡的墨色相呼应。

齐白石的《蝴蝶图》中的题款与墨画的蝴蝶相呼应。齐白石的《蜻蜓图》中的题款与蜻蜓的墨色相呼应。徐悲鸿在画之上部画一墨色浓重的喜

齐白石《雏鸡图》

鹊，以较淡的墨色画柳条，作者在
画面右下角用浓墨书"悲鸿壬午"
四字，立即与喜鹊的浓墨起呼应作
用，使整个画面在形式上调和了。
题款墨色的浓淡，要视画中画材墨
色的浓淡的呼应需要而定。当用浓
墨题款者用浓墨，当用淡墨题款者
则以淡墨题写。如李可染为人们所
熟悉喜爱的山水画《漓江雨》，画
中山水舟屋以淡墨画，款文以淡墨
题写，画中墨色浑然一体，使得画
家所要追求的山水空濛、幽美的诗

李可染《漓江雨》

的意境得以恰当的表现。李苦禅有幅《大鱼水藻图》，鱼和水藻用墨
浓淡相宜，变化生动自然，款文亦以忽浓忽淡的墨色题写，给人一
种水气淋淋的感觉，更增加了河泽的气氛。

　　统一和变化，是形式美的最高原则。均衡属于统一的范畴，而
呼应也是均衡中的一个重要方面。呼应是多方面的，比如长短、疏
密、浓淡、黑白、粗细等的呼应，有些是可以通过题款来完成的。
当然，这要以取得画面呼应的艺术效果来决定如何题款，题款的位
置，题字的多少，作画之前能作统筹考虑，画完作品作认真推敲是
非常必要的，切不可率而为之，更不可随心所欲乱题一通。

7. 题款与写势

　　作画就注意取势，画有势才有气，才能活。一幅四平八稳的画，
是不会有气势的，是难以生动感人的。通常说敧斜取势，气势贯通，
气势雄壮，气势逼人，气势磅礴等，即是强调画面之"势"，通幅画

要有气势，每幅画都有个重心，包括大重心和小重心，大小重心相结合，应服从一个"势"字，一切都需"势"来统领。画中的题款可以改变画面重心的位置，重心的改变可以顺应画中"势"的需要，也可以改变画中之"势"。所以中国画的题款可以影响画中"势"的效果，或者说题款是与写势息息相关的。题款是加强画中写势的一种手段，可为写势服务。好的题款在画中是增益其势而不是减损其势的，这种以题款加强写势的例子在写意画家吴昌硕的作品中尤为丰富多见。多以题款助写势的。金农的《梅花图》中的竖题长款，

潘天寿画《小亭枯树图》

则是以题款增加梅花向上生发之势的（图示见前）。试想，如果不是这样题写，梅花这种向上生发之势就要减弱了。齐白石画有一棵高大的栗树，老干顶天立地，栗枝倒挂下垂，画中所绘栗干、枝叶等尽管各有变化，然而它都符合于画中总上下竖势的。题款由上而下一行直书，更增加了这种气势。如款文横题，或短题，都不会取得这种气势感人的艺术效果。潘天寿画有一幅《小亭枯树图》，画中枯树劲挺的树枝直插天空，画中款文长行竖题，与上冲的枯树相呼应。竖题的长行款文中故意拉长的"之"字和特长的"耳"字，都恰到好处地起到助长画中"势"的效果。实在妙不可言！

　　上面皆是竖题助写势的例子，横题助写势的亦不少见。如石涛《常山景色图》，石涛把款文题写在峰峦起伏的丛山上边的天空部位，字因山势高低起伏或多或少，有大有小。款文这样排列书写是画中峰峦叠嶂山势的需要，除有其他的艺术效果外，还使得画面有一种气势舒畅之感。总之，题款除就考虑其他的题款原则以外，还就考虑到画面"势"的需要，当横写则横写，当竖题则竖题。

　　如何题款，题在何处，应有全局观点，从大局出发。一张小画易于察之整体，而一张大画，最好是悬挂于壁，距一定距离，观看画幅的构图而决定题款的位置、形式、字体等。这好比下棋，只有全局在胸、注意通盘之局，才可以投下一着好的棋子。

　　在中国画的题款中还有一种非常少见、较为特殊的题款方式。即画家先把部分或整体的款文题于画面上，然后再画所要画的内容。所绘内容的布局因题款的位置、长短、面积大小而变化，待画好后还可以根据需要再题，以调整画面的布局。王冕的《梅花图》便是这类题款方式的最好例证。图中右上角是先题好的款文，梅花干老干由左上角向右下方斜插，靠近题款处自然断开，其细枝繁花分布上下左右，于画中左侧复有题写，整个画面疏密有致，别致新颖，另有意趣。还有的画家题款时把字的个别笔画有意藏于画中物体后，既可让读者辨认，又不全貌毕现，亦别开题款艺术蹊径，这里不再详述。

　　中国画的布局是有一定的规律的，中国画的题款也有一定的规律可循。前人常说"画无定法"，题款也可以说"无定法"，所谓无定法即无固定不变的程式，任何法则都应该是可变的、发展的。我们研究题款的规律，是为了对中国画的题款有进一步的认识，掌握一般规律，决不能作茧自缚，为法则所拘束限制。而应该根据作品

的内容形式灵活运用。正如文人画家苏轼所说："画无常法，但有常理……常形之失止于所失，而不能病其全，若常理之不当，则举废之矣。"况且，绘画艺术在不断发展，中国画的题款艺术也是在不断发展的。

8. 题款的字体要与画协调配合

一幅作品完成之后，首先确定题款的位置，位置既定，则要考虑题款的字体。题款的字体有楷书、隶书、篆书、行书、草书，亦有魏碑等。中国绘画的题款，自有墨迹留下来，从最早的东晋顾恺之的《女史箴图》（图中题字为后添之笔），北魏司马金龙墓木板漆画中的题字及宋代绘画中的题字，多是楷书或行楷。可以见到比较多的如宋代李唐、马远、夏圭、郭熙的山水，赵昌的花卉，马麟的花鸟，苏汉臣的人物等，尽管他们都把名字写到画中隐避处或画之边角，但都是比较工整的楷书或行楷字，即令是宋徽宗赵佶以自创的"瘦金体"题画，具有柔劲飘逸的风神，然而，仍不失工俊严整的特色。宋代绘画的题款，多不是以款题丰富画面、开拓主题，尤其是宫廷画家，他们题字只不过是用以记姓名。元朝绘画中的题款，虽以行楷字体为多，却出现了草隶入画的题款，如元朝方从义的《高高亭图》题以隶书上，款文题以章草，且题在画的另一边。题款的变化多了，形式也活泼多了。明清的绘画题款，随着文人画的发展，真草隶篆各体无不入画。如八大山人常题流畅的草字，徐青藤常题狂放的行草，赵之谦是篆魏隶行书皆题入画。及至"扬州八怪"，题款字体的变化更是丰富多彩了。一般说来，比较工细的画题楷书或行楷，写意的画题行书或行草。至于篆书、隶书、魏碑等，或题于工细画中，或题于写意画中都可，这要视题后是否协调统一而定。如明代文征明的绘画生动华滋，其多以行书题画，字秀劲风

润，与画非常融洽。赵之谦以篆隶之笔入画，款识又题以篆书字体的"延寿万岁"的《桃树图》及《菊桃图》和题以魏笔的《荷花图》等，都取得了相得益彰的艺术效果。

"扬州八怪"中的郑板桥，以写字之法写兰画竹，以画竹之法写字，题款以自己创造的"六分半书"，大大小小，方方圆圆，正正斜斜，疏疏密密，排列得灵巧别致。这种"乱石铺街体"的题款朴茂劲拔、奇秀雅逸，于他笔下的兰竹之画互相协调、互相补充，真是妙趣横生。如他的《劲竿凌云图》《栽兰点石图》《巨石兰竹图》《碧影新篁图》等。郑板桥有幅《竹石图》，分别以自创的"六分半书"和独具面貌的行草书题写，与竹石结合取得了珠联璧合的艺术效果，为人赞绝（图示可参看前面"'扬州八怪'的题款艺术"）。

赵之谦《桃树图》

画中的题款字体的大小粗细，一定要和画相协调、风格相统一。如把宋徽宗赵佶的花鸟画，题以文征明的行书体，文征明的山水、竹兰题以宋徽宗的"瘦金体"，唐寅的山水仕女画题以郑板桥的"六分半书"，郑板桥的竹兰题以唐寅的书体等，尽管他们的字都为大家手笔，然而这样的书画结合是很难取得协调统一的艺术效果的。近代画家的题款亦是如此，如吴昌硕的绘画更适宜他那用笔遒劲、体势开张、参以石鼓文的行草之笔题写，齐白石的画便适宜用他巧厚自然的行书或朴拙的篆书题写，潘天寿的画便适于用他那奇伟雄健的行书或隶书题写。书画同源，一个画家本人书和画的笔路是一致的，而这一画家和另

李方膺《游鱼图》

一画家的笔路是不同的。所以才产生风格有别的书画艺术。因而一个画家的艺术作品，题款如请人代笔往往不统一，尤其是字和画的用笔特点，风格神貌相差较远的，更是不易假人于手题写了。"扬州八怪"之一的李方膺，有幅《游鱼图》，画面上画了5条悠然翔游击水的墨鱼，画右竖题一首七言绝句，题字厚重雄浑，与5条用笔老辣生动的游鱼浑然一体，通观之，磊磊落落，自有一种大家风范。若此图的款文题以纤弱之笔，是决无此种艺术面貌的。

画家自己的作品由自己题款，一般说来是会协调的。不过，除字体的协调外，还应注意题款字体用墨的浓淡干湿变化与绘画的用墨协调一致、浑然一体。尤其写意花鸟画，在题款用墨的变化中更有可探讨研究的广阔天地。这里我们可参看石涛的《荸荠图》《蔬果图》，这两幅作品皆是题款的面积大于画的面积，画以浓淡干湿之笔画出，字亦以浓淡干湿之笔题写，题字浓浓淡淡，大大小小，错落映带，顾盼有情。似乎是以字为主，以画为副，在此，题款的妙趣确实令人玩味咀嚼无穷。总之，画中的题款应认真对待，要讲究用墨，讲究气韵节奏。它不是写一般应用文，平铺直叙，千篇一律，无啥变化。过去的画家多以浓墨题款，现在有的画家也有以淡墨题字，显现出更多的笔情墨趣来。中国的书法，是以墨写的线条组织起来的，它除了表达意义外，其本身便具有抽象的艺术美。古人对书法的线条

曾喻之为：惊蛇、游丝、高山坠石，如折钗股、锥画沙、屋漏痕等，其点划撇捺，皆有其势。字之笔路与画之笔路是一致的，因此，学习中国画必须认真学习书法艺术。

9. 题款的内容和思想性

画家为了突破画面的局限，便借助于题咏、款识、印章等艺术手段，借助于言词的生发，作为画面的思想情绪的补充、烘托、阐发和说明。这种"其他"艺术手段的"伴奏""和声"，会使画面的主题思想反映得更集中、更准确、更鲜明、更深刻。因而也就突破了绘画的局限，让读者透过自然形象有限的"景"，体会出无限的"情"来，从而扩大了绘画反映生活的范围。由于画家所处的时代不同，地位和思想感情不同，所要描写事物表达的内容不同，因而画中题款的内容是千差万别的。有的是画家直接对所描绘的景描写和歌颂；有的是借景抒情，表达画家对社会政治生活的看法，表达自己一定的思想感情；有的是画家表达自己的艺术见解。总之，是包罗万象的。如：杜甫曾写过许多赞美名画和画家的作品，在《戏题王宰画山水图歌》中，杜甫描写王宰画山水画"十日画水，五日画一石，能事不受相促迫"，便写出了一个画家认真对待艺术创作的态度。苏轼有首《题鄢陵王主簿所画折枝》诗（《画继》卷四）："瘦竹如幽人，幽花如处女。低昂枝上雀，摇荡枝间雨。双翎决将起，众叶纷自举。可怜采花蜂，溃蜜寄两股。若人富天巧，春色入毫楮，悬知君能诗，寄声求妙语。"这首诗对花、竹、蜂、雀进行了淋漓尽致的描绘，使得一个生机勃勃的丽春景象呈现在读者面前。元倪瓒《容膝斋图》自题诗曰："屋角春风多杏花，小斋容膝度年华，金梭跃水池鱼戏，彩凤栖林涧竹斜，斐斐清淡霏玉屑，萧萧白发岸乌纱，而今不工韩康价，市上悬壶未足夸。"（图示见前"'扬州八怪'的

题款艺术"）诗人对景物进行多层次的描写赞美，流露出作者淡泊恬静的理想追求。石涛从运河到无锡，远望惠山的写生图《惠泉夜泛图》，表现了锡山惠山在烟雾迷离中的江南景色，题诗曰："吴门烟水四时幽，十日闲将五日游，今夜月明乘远兴，来朝早看惠山秋，画船歌息渔船起，高树鹤眠低树愁，清磬一声谁解语，云林几点望中收。"

　　画家在题款中表达自己的艺术见解的亦有不少。如赵孟頫在其《秀石疏林图》（图示见前面"元代绘画的题款艺术"）图中题到"石如飞白木如籀，写竹还应八法通。若也有人能会此，方知书画本来同"，表明了他对书画同源的见解。郑板桥在一幅画的题款中谈到他画竹的经验，精辟透彻，他说："画大幅竹，人以为难，吾以为易。每日只画一竿，至完至足。须五七日画五七竿，皆离立完好。然后以淡竹、小竹、碎竹经纬其间，或疏或密，或浓或淡，或长或短，或肥或瘦，随意缓急，便构成大局矣。……总是先立其大，则其小者易易耳，一丘一壑之经营，小草小花之道染，亦有难处；大起造、大挥写，亦有易处，要在人之意境何如耳。"在这里，郑板桥启发我们思考这样一个问题：做任何事情，都要全局在胸，统筹考虑，抓住关键，即"先立其大"。这对我们说来是很有教益的。石涛在《坐看云起图》中题道："画有南北宗，书有二王法，张融有言，不恨臣无二王法，恨二王无臣法。今问南北宗，我宗邪？宗我邪？一时捧腹曰，我自用我法。"他这里利用题画表达自己"我用我法"的艺术主张。齐白石有幅《葫芦》，题曰："客谓余曰：君所画皆垂藤，未免雷同。余曰：藤不垂绝无姿态，垂虽略同变化无穷也，客以为是。自石山翁并记。"在这里齐白石以答客人之语谈出了他对画藤的见解，告知人们垂藤易于取势的道理。画家在题款中谈出自己

的艺术见解、艺术理论，有画有论，论因画而发，画依论而生，生动活泼，使读者既可赏画之美，又可品画之理，既知其然又知其所以然。

至于画家在题款中阐发自己的政治观点，以表达自己对社会、人生及某一事物的政治见解、爱憎的态度等，其例更是不胜枚举了。如元代吴镇的《洞庭渔隐图》（图示见前文"元代绘画的题款艺术"）上题七言一绝："洞庭湖上晚风生，风搅湖心一叶横，兰棹稳学知新者，只钓鲈鱼不钓名"。诗中写出了自己为人高简孤洁、不逐名利的思想品格。明代徐谓的《田蟹》诗："稻熟江村蟹正肥，双螯如戟挺青泥，若教纸上翻身看，应见团团董卓脐。"便表达了他对明王朝的腐朽黑暗的不满，对当政的官吏进行辛辣的嘲讽。石涛在明亡之后，看到清贵族统治者人主中原，人民饱受苦难，画了一幅《渔翁垂钓图》，题句为"可怜大地鱼虾尽，犹有渔翁理钓竿"，借以写出了自己对国家沦于外族统治者之手的悲愤心情。八大山人画了一幅仿黄子久的山水画，题诗曰："郭家皴法云头小，董老麻皮树上多，想见时人解图画，一峰还写宋山河！"诗中既谈了画，又借以发挥表达出自已思念故国的民族感情。这些题款不仅增加了画面的艺术性，而且使作品的主题思想大大的深化了。郑板桥的题画诗文，在艺术性上有过人之处，在思想性上也有过人之处。他在一幅《竹石图》中题了一首诗曰："咬定青山不放松，立根原在破岩中；千磨万击还坚劲，任尔东西南北风。"郑板桥所在的社会，可谓群魔乱舞的黑暗社会，身在当时社会，如何为之？郑板桥在此表达了他敢于同恶势力斗争的大无畏精神，这种坚韧不拔的精神是发人深省和感人至深的！他在题李方膺《墨竹》中写道："此二竿者可以为箫，可以为笛，必须凿出孔窍；然世间之物，与其有空窍，不若没空窍之

李鱓《五松图》

为妙也。晴江道人画数片叶以遮之，亦曰免其穿凿。"诗中寓意深刻，借竹穿孔凿眼可做箫笛之事写生活在文网森严的封建时代，有话不能说，有气不能出。画家这篇尖锐辛辣、怨又多讽的小品文，分明是对黑暗社会有力的鞭挞。李鱓爱画树，他的这类题诗也很好。如他在所画的《五松图》中题到："骨干多年风雪里，青针一片白云封。说到岁寒君子节，古今林下五株松。"这不仅是对松树风格的歌颂，也是自我人格的追求和写照。

　　前面提到的齐白石的《不倒翁》的题句，徐悲鸿画的狮子"新生命活跃起来"的题句等，都是艺术性和思想性很高的题款作品。不过，在古人绘画的题款中，由于画家当时所处的社会环境及个人身世的不同，有不少作品的题款流露出作者悲观厌世、消极颓废的思想，对于这类作品我们是应该剔除其糟粕、吸收其精华，批判地继承学习。中华人民共和国成立以后，新中国的画家们精神面貌与旧社会的画家迥然不同，他们以革命的新思想作画，因而款题亦多新内容。如 徐悲鸿在一幅《奔马》的画上题写"山河百战归民主，铲尽崎岖大道平"，表达他对中国革命事业充满信心。

　　古人画灯烛，常题喻风烛残年之词，潘天寿 1962 年也以此题裁作画，却题以"恭贺年禧"。古人画荷常以自喻高洁，而潘天寿画荷却题"朝日朝露无限好，花光艳映水云酣"，这比之古人的款题意

境，已不知高出多少。李苦禅画的菌菜题以"胶州白菜美，包头蘑菇香"；他画的兰竹题以"芳溢寰宇新竹清佳"；他画的雄鹰题写"远瞩山河壮"等。至于山水人物画题款更是内容一新。傅抱石、关山月的《江山如此多娇》，钱松岩的《红岩》《延安颂》《梅园新村》等，其他像《天堑通途》《大地轰鸣》《黄河在前进》《戈壁林带枣花香》等山水画及《喝令地球献石油》《扬起黄河水灌溉万顷田》等人物画的题款，都体现出了社会主义

徐悲鸿《奔马图》

的新思想、新风貌。作为画家，要努力提高自己的思想修养和艺术修养，使自己作品的题款具有较高的思想性，既有形象感，又有文学性，画与题一气呵成，题与画相互补充，力争达到"诗中有画，画中有诗""诗情画意贯注其中"，从而起到画龙点睛的艺术效果。

10. 特殊形式绘画的题款

所谓特殊形式的绘画，一般指长卷"屏风画"及"扇面画"等。画长横幅为卷，其长者即为长卷，以长卷形式画人物、山水、花鸟都有。长卷画题款既可于画前写序，亦可于画尾题跋，或兼而有之。亦可于图中所绘的每一事物分别题款。根据需要形式内容是多种多样的。如陈鸿寿在所绘的《墨兰图卷》中，只在卷尾题简短小款，以记此作的时间因由。题曰："嘉庆七年壬戌十月十又四日北归次邳上，重访文光先生七峰草堂，翌日索作此幅，以意为之不值大口也，钱塘陈鸿寿并记。"戴本孝的《象外意中图卷》，则只于卷前画中题写"象外意中

图鹰阿山樵为丹臣道兄作"几字。在长卷画中分段题款的自唐代已有之。如唐阎立本画的《历代皇帝图卷》，全卷分为 13 段，每段画一位古代帝王的肖像，每段的右上角也有题记文字，说明那位帝王是谁，信仰什么宗教等。东晋顾恺之画的《女史箴图》，全图分为 12 段，段与段之间都题以文字，文字记述每段画的情节。且不管这题字出自何人之手，这种于人物画卷中题款的实例已开长卷分段题款的先河。后来人们一直沿用，且在题款的字体形式上又有所发展。如赵之谦画的《瓯中物产卷》，图中画瓯中物产 20 余种，卷前画中题写："撝（huī）叔自画瓯中物产卷第一本咸丰十一年辛酉"。卷中每种物产旁皆有所题，共 20 余处；每种物产的名称以较大字写，其他则题以小字，或介绍此物产名称的由来，或介绍其特征、性能等；其题写的位置，根据画面的需要，或上或下，或左或右。萧云从所画的《归寓一元图》长卷中题款竟有 25 处之多。这种长卷中多题的形式，现代画家也常常采用。如潘天寿的水墨花石卷（见 1979 年浙江人民美术出版社《潘天寿画集》）中，于所画的花草兰蝶石旁题以篆隶行草小款，使构图内容生动活泼，颇富情趣。

赵之谦《瓯中物产卷》局部

　　扇面画的题款，可分团扇和折扇题款。团扇的题款只是题多字句时上不宜平齐，可根据扇面的弧度形状而变化。其他同于一般绘画的题款。在扇面上作画，不受其画幅形式上阔下窄及其上下两边弧线的限制，画中水平线要保持很平。若作人物界画，房屋亭阁皆保持一定垂直线。而题字则必须顺着扇面的折痕写。折扇画的题款题字可多可寡，位置可左可右、可上可下。字体大小浓淡干湿无一不可，要视画面需要而定。如文征明在画有竹兰的扇面右上角只题"征明"二字，在一幅画有山水的扇面上于左上角亦只题"征明"二字。金冬心在一个画有花卉的扇面上端自右至左一字一行题写了一首诗，直至扇面左端。字有大有小有长有短很是优美。诗为："桥南桥北桃花，老子也爱繁华，髹弗倾脂河畔，画中红楼孟家。"（见上海国华书局印《名人扇集》第一集）有的扇面画，画于扇面边，另一边则是题款，如恽寿平有幅《国香珍果》的扇面画（见文明书局精印《名人书画扇集》第六十四册），把珍果之类画于扇之右边，于左边自上至下题诗及上款，占扇面三分之一许。还有的扇面既有一个画家的题画，又有他人的题识。如清高凤翰的一幅人物扇面画，画中人物较小，与题款一起占扇面一半，而另一半则全为画家高凤翰的题写（见文明书局精印《名人书画扇集》第五十二册）。还有

的扇面画两处或三处题写。如吴昌硕的一幅竹子扇面，竹画于扇面中间，扇面左边及右上均有题款。

陈半丁扇面作品《兰菊图》

吴昌硕团扇作品《石榴图》

另外，关于"通景""四扇屏"等的题款作一简单介绍。两张立幅可组成双幅，4 张立幅可配成套组画，每幅的内容虽各不相同，但互有关联性。这种组画形式创自宋元，叫做"四扇屏"。后世有将 8 张立幅配合成组者叫做"八扇屏"。还有把几张立幅（常是 12 张）连接起来组成为一张大画，叫做"通景"。这些"四扇屏""八扇屏""通景"画幅的题款，与长卷画的题款有一定的相似之处，它既可以在每幅画上题款，又可以合在一起于最后一幅画上题款。只是分题的款文相互之间应有一定的联系。

11. 他人题款

别人题款的绘画作品又分后人题跋和同时人题跋两种。题款的内容不外乎交待作者的历史，作品的创作过程，考证作品的是非真伪，赞扬作品的隽美，描写绘画中的故事或景色，交待收藏者收藏的过程及关系，等等。题写的位置或在作品本身或在接纸上、边框处。

　　他人题款，大约始于晋、南朝、宋代。如目前我国所存最早的山水卷轴画，展子虔的《虢国夫人游春图》上便有宋徽宗及元明诸代画家、鉴藏家的题识及著录。唐韩干的《牧马图》上有宋徽宗的"韩干真迹"题字。唐韩滉的《五牛图》，在元初为赵孟𫖯所鉴藏，并有题语："韩晋公五牛图神气磊落，希世名笔也"。唐李昭道的《春山行旅图》上有孙承泽的题跋，对此画简作考证并作了一些赞美品评。另外，还有竹垞老人朱彝尊题诗，亦作了番赞评。在同时人的作品上题诗文等，大概是从汉代的图像赞上演变而来的，到北宋渐渐盛行起来，如苏轼、黄庭坚、米芾等人往往为他们的朋友的作品题跋。宋代人物画的杰出代表李公麟的《五马图》没有李公麟的款印，于画幅中和后面尾纸上却有黄庭坚的题字。诗文题跋，我们现在所见到最早的是宋人之笔。书写的部位，大都不在那件东西的本身上，一般手卷在居纸，隔水上，轴则在表边，册则在副页等处。

至元代，由于有些画家仍保留着宋人的画风，所以仍有不少作品自己不题款识，为他人题跋。如元代赵孟𫖯的夫人管道升有幅《竹石图》无作者款，诗堂有董其昌题跋谓：管魏国写竹自文湖州一派，劲挺有骨，与宋广平作赋相反，或曰吴兴借之为名，云云。另外，元陈汝言的《荆溪图》，自无题款，上有黄鹤山樵、倪云林等等的题咏。元颜辉《袁安卧雪图》，亦无款，只有乾隆御题及珍藏章多枚。

颜辉《袁安卧雪图》

中国绘画至明清时代，画不题款者已相当少见，但既有作者自题又有他人复题者亦常见不鲜。如明姚绶《寒林鸜鹆图》上，既有姚绶的题诗，又有朱彝尊及高士奇的题诗题句。明顾正谊《仿云林树石图》上，有作者自己的款题，复有金阶、董其昌、孙克弘、文献、彦章、东海臧、懋循、孙孟芳8人的题诗题句。像这样多人题写于一画，无疑会有损于画面的构图和艺术效果。另外，像元朝张守中的《桃花幽鸟图》和赵孟頫的《吹箫仕女图》，图中他人的题款有十几处、七八处之多，再加之大小不一的收藏章，字体的不同，使画面充塞窒息，杂乱无章，严重地破坏了画面的空灵、和谐、优美。这不能不使我们为这些艺术珍品的遭遇感到无比的惋惜和遗憾！当然，也并非凡他人题款的作品概无佳作，如绘画和题字的风格相近的书画结合，亦可取得相映生辉的艺术效果。如清许湘的《芭蕉夜雨图轴》便由郑板桥题款，"主人画苇最清幽，何苦芭蕉写作愁，夜雨半窗风半榻，怎教宋玉不悲秋。许衡州画，郑板桥题"，画好题也好。总之，画家的画作，最好由本人题写，但他人题款亦非绝对不可，这要视两人画与书的艺术风格是否相似或相近，书画的结合是否协调一致而定，是不可强求的。

12. 题款不妥为弊者

款题要落得恰如其分，能为画面增色，也不是一件易事，是需要认真探讨的。历史上题画不佳者，不乏其人。宋末元初，有些画家的诗文与书法未必精美，却喜欢款题上面，以致损坏画面。赵子昂对此曾有"画至元朝遭一劫也"的喟叹。文与可画竹，每不题款，总是说："无令着语，俟苏翰林来。"唯怕自己书写伤损画局。方薰说："款识题画，始自苏米，至元明而遂多，以题语位置画境者，画亦由题益……画故有由题而妙，亦有题而败者。此又画后之经营

也。"（《山静居画记》）明代的项墨
林，作画颇负时誉，题画常累赘多辞；
清代的王原祁，题款往往雷同，成为
一病。至于说清代乾隆皇帝，随便在
古人作品上乱写乱题，破坏了画面，
简直是造孽。他曾把黄公望《富春山
居图》的伪本当作真本，题了又题。
后来发现了真本，他感到现已将假当
真，便不妨以真当假，于是胡诌一通，
让梁诗正写于真本上。他一方面不得
不称赞"画格秀润可喜"，又不肯自打
嘴巴，便说什么"亦如双钩，下真迹
一等"，最后补言"不妨并存"。真是
厚颜强辩，难怪为天下人所耻笑了。

张守中《桃花幽鸟图》
（左）赵孟頫的《吹箫仕
女图》（右）

有不少流传于世的名画被他题得乱七八糟，加之他那方方正正的大
块"御用印"盖在画中显著位置，更使画面大为减色。有的名画被
后人一题再题，使得画面杂乱无章，题款喧宾夺主。如明王孟端的
《凤城饶咏图》题字几占画面的三分之一，除作者自题外，另有 13
人加题；元张守中的《桃花幽鸟图》题字者竟达 28 人之多（见前面
图示）；明董其昌的《婉娈草堂图》，有作者 3 处题款，后人又题了
16 款，计 842 字，分布于画面的上下左右，甚至画身之中也写上了
63 字的款书，加之题款者及收藏者的用印 63 方，竟使一幅画像"大
花布"一样不像样子。

　　题款是为了补画之不足，不是为款题而款题。所谓题款败者往
往有如下几个方面的原因：一是所题款文，文不切题，词不达意，

或无病呻吟，连篇累牍，文长意短，令人厌读。二是所题款文虽好，然所题位置不妥，破坏构图，有损画面。三是书写不佳，纵然所题款文以及题语位置都无懈可击，然书写不好题字不美，依然前功尽弃。另外，有些人不明白题款的意义，以为画必有题，随便写个即可，结果不是画蛇添足，便是词不达意，甚至画与题南辕北辙，令人啼笑皆非。有的人画只叫着的公鸡，便题"报晓"，画几只小鱼，便题"力争上游"，画一头黄牛，便题"俯首甘为孺子牛"，画几只小鸟，便题"百家争鸣"。这种做法是不足取的，它反映出作者本人创作思想与艺术修养的贫乏。题款和画面在构图立意时就应同时考虑，使画依题而生，使题款因画而生发。这才能使题款真正起到"画龙点睛""锦上添花"的艺术效果。

总之，题款的失败是画家在以上方面修养、功力实践不够造成的。欲使题款艺术提高，务须努力加强艺术修养，加强书法学习。另外，我们应接受前人题画为弊的教训，尤其题他人之画，当题则题，不可题者不要勉强而为之。

由以上我们对于中国画题款艺术的大量研究可知，中国画的题款虽无定则，但还是有些规律可循的。清代画家邹一桂说，"画有一定落款处，失其所则有伤画局。或有题，或无题，行数长或短，或双或单，或横或直，上宜平头，下不妨参差。所谓齐头不齐脚也，如有当抬写处，只宜平抬，或空一格，又款能宜行楷，题句字略大，年月等字略小，元人画有落款于树石上者，亦恐伤画局也。"（小山画语）诗、书、画是画家们所追求的三绝。只有把文学、书法、绘画三种不同表现形式的东西，以绘画为主体联系起来，才能成为一件完整的艺术品。诗和书是要根据绘画的内容和形式而决定的，需要在一幅作品落墨之前统筹考虑、匠心经营。首先要注意的是位置，

有的需要把款文题于画的左边，有的则需要题于右边，有的适于题在上端，有的则适于题于下端或中间，有的需题满纸满幅，占据整个画面空白，但也有的仅仅可在山石的空隙、树的干枝、花的叶隙间题一名字而已。位置确定之后，则应考虑字体的形式，是真、是草、是篆、是隶及字体的大小多少。或用诗、用词、用歌、用赋、用小品文或有关绘画的议论文等，或长句，或短句，无一不可，视画而定。画家在创作之前，对款文、书画一起研究考虑，做到"胸有成竹"再下笔。清末郑绩的《梦幻居学画简明》关于画的题款有这样的一些论述："或文士所题，亦有多不合位置。有画细幼而款字过大者，有画雄壮而款字太细者；有作意笔画而款字端楷者，有画向面处宜留空旷以见精神，而款字逼压者；或有抄录旧句，或自长吟，一于贪多书损伤画局者；此皆未明题款之法耳。不知一幅自有一幅应款之处，一定不移。如空天书空，壁立题壁，人皆知之。然书空之字，每行伸缩，应长应短，须看画顶之或高或低，从高低画外，又离开一路空白，为画灵光通气，灵光之外，方为题款之处，断不可平齐，四方刻板窒碍。如写峭壁参天，古松挺立，画偏一边，留空边，则在一边空处直书长行，以助画势。如平沙远荻，平水横山，则平教横题，如雁排天，又不可参差矣，至山石苍劲，宜款劲书，林木秀致，当题秀字。意笔用草，工笔用楷，此又在两选精道、书法纯熟者，方能作此。"郑绩在这里谈到书画之间的构图，书风画风的结合等问题，是可供我们参考的。只要我们留心学习，注意多研究古今名家的作品，注意提高书法、文学诗词等姊妹艺术的修养，坚持不懈地进行艺术实践，是能够不断地提高我们的题款艺术水平的。

另外，在当前对外开放、新文化思潮及多媒体的影响下，不断

刷新着中国画的面貌，人们对艺术作品的欣赏观念也在不断变化。中国画的题款也随之呈现出更加五彩缤纷的局面。作为一位顺应时代潮流的中国画家，其题款艺术也必须因循时代画风的变化而有所新的创见。

九、题款与印章

印章，是我国传统艺术之一，已有 3000 年左右悠久的历史。印章，大约始于周朝（公元前 12 世纪至公元前 4 世纪），盛于汉、魏。最初只用金、银、牙、角、玉作为印材，到了元末（14 世纪），王冕开始用花乳石刻印，开启了文人治印。至明文彭、何震以后，流派竞起，何震的风格名重一时，后人推之为皖派（也称"黄山派""徽派"）的开创者，与文彭合称"文何"，后有邓石如等追随者；由丁敬创始的"浙派"，出现黄易、蒋仁、奚冈、陈鸿寿等"西泠八家"；到了近现代，又出现吴昌硕、齐白石等篆刻大家。这里我们对于印章的发展史不作详细的研究论述，但对于一个从事中国画学习和创作的文艺工作者说来，对于印章了解是必要的、有益的。篆刻艺术与中国绘画与书法有密切的关系，人们常常将"金石书画"并提，在许多珍贵的画卷中，常常可以看到精美的印章，和谐地印在上面，不仅丰富画面的趣味，也往往以印章的本身艺术魅力引人注目。

印章，随着时代的不同，风格也不同。就其形状、篆刻、刻法、质料、印色等也皆因时因人而异。篆刻好的印章不仅要有好的书法，而且还要讲究刀法的方圆、粗细、曲直、连断，善于在方寸之间分朱布白，以构成篆刻艺术特有的韵味。秦汉至六朝官私玺印，大抵皆方寸，随唐以来印制渐大。秦以前，民无尊卑，皆得称玺，印质质料、纽形形状各从所好。秦并六国以天子独称玺，臣民则称为印。汉亦有称印为章者。唐代以后，天子或称曰宝，臣下称印或曰记。

明清以来，或称曰关防，各随官职而异，其通称皆谓之印。印有许多种类，大致可分官印、私印。私印以形制又可分一面印、两面印、子母印、带钩印、五面六面印、臣印。以文字而言，又可分姓名印、表字印、臣妾印、书简印、总印等。至于体例之变化，则有回文印、朱白文相间印、图案姓名印等。一面印多刻姓名。两面印，一面刻姓名，一面刻表字，或作臣妾，或作吉语，或作图案，亦有两面均为吉语或图案者。子母印，印文多作朱而深细者，母印作某某印信，子则刻姓名或表字。带钩印，刻印于钩之下端，但带钩未必尽刻印。五面六面印是魏晋时兴起的，其文有长脚，下垂作悬针状。巨印，大者有三四寸，为古代烙马之用。姓名印，盛行于汉魏六朝间，有作私印者，多用于书札封记。表字印，字即表字，字印，旧名表德印。字印亦有加姓其上，作姓某某或加字其上，作字某某者，大抵为两面印。臣妾印，臣妾为男女之卑称，不独用于君前，其同类交接亦常用之，为之自谦。书简印，为古者书牍往返，用一名印以持信也，其后乃有刻某某启事。总印，古印有连地名、姓名表字等而为一印，后人名之总印。回文印，古印中有印字在姓下者，取双名不相离之义，回文读之，仍为姓某某印。朱白文相间印，古印有朱白文相间者，朱白相间的格式，以字画多寡、适易而变化。图案姓名印，在印章中于姓名两旁刻有龙虎形或双龙形或四边刻龙凤麟龟等，亦有刻形象以代本字者。杂印亦可分肖形印、吉语印、黄神越章等。肖形印即图案花纹印和浮雕印，其品类繁杂，内容形式包罗万象。吉语印，古人做事多尚吉祥，古印中亦多作吉祥语，以表明向往志尚。黄神越章，亦属吉语印之类，只是和古语印使用有别。古语印用以封检，而黄神越章则以佩带。古人迷信，以为佩黄神越章，可驱恶神虎狼之祸，后渐废。另外，斋馆印、别号印、收藏印、

词句印等也渐被用于中国画中。斋馆印据传始于唐，宋元以来刻斋馆印之风益盛，明文征明曾说，我之书屋多起造于印上。别号印，始于唐代，元代最昌，与斋馆印一直为艺术家所喜好，沿用到今，明清画家使用者尤多。收藏印，为收藏者收藏书画的印证，亦始于唐代，盛于宋，为后世效法。收藏名称，颇为繁杂。词句印，源于古文。吉语印，明清两代极盛。印文或为俗语，或为诗句，或成篇诗文等，于用翰墨（用笔写的皆称翰，或曰笔墨），亦文人游戏之举。

我国古代篆刻有三个大的高峰，一是先秦的古玺，二是秦汉印，三是流派印。古玺朴厚奇丽，自由浪漫，艺术性是很高的，但文字少而且难识；秦汉印印文篆法平、直、方，无怪僻之形，为后世印人所宗；明代出现了文派（文彭），清代出现了皖派、浙派、歙派诸派，或浑穆朴茂或清丽典雅，或古拙苍劲，独具特色，各有千秋。

书画上钤印，起始已难于详考。唐代法书上有印，绘画上尚未见有。宋代书画上用印的也仍较少，至元末明初渐多。明朝中期以后几乎无书、无画不钤印了。有的绘画只用印而不书款，清代则又少有这种习尚。现在所见于法书上钤印最早的为孙过庭《书谱序》上有一印，但已模糊难辨。两宋法书，苏轼、黄庭坚、米芾、吴琚、赵孟頫等人都有印。绘画上，郭熙、文同、杨无咎、赵孟頫、郑思肖等亦有钤印。至元明以来，书画作品中不钤印者已极少有。其反例者如：倪赞中年以后的作品现见到的都无印记。明董其昌的画也有一些无印记的，据说为家藏的得意之作。唐、五代书画所见大都用水印，印文多走样模糊。宋人书画中，一般用水印，讲究者印泥用密印。密印、水印其色皆淡而模糊。油印大约始于宋初。北宋时水印、油印杂见，南宋则油印渐多于水印，到元代水印几乎绝迹。

以后随着绘画艺术、印色的发展，水印便被废弃淘汰。印色主以大红，并兼有深红或带紫色者，黄缘等色亦偶有所见，还有墨色者，更是罕见。

法书之印，大都钤在书行之末，亦有的在首行上下适当位置加"起首"印章，和书末之姓名章相呼应。尺牍书钤印较少。绘画中印章多半钤在款题之下，亦有用"起首"印者，挂轴、册页多在左右下角加钤"押角"印，也有钤在上方空隙处者。无款的手卷则钤在图前图末。有的书画长卷在接纸中缝加钤一印，名为骑缝印，使其纸间连接。

书画作品中的印章，除作者自己的姓名印及"闲章"外，有些还有鉴赏家的鉴赏印和收藏家的收藏印。收藏印中一类属于历代皇家收藏印，称之为"御府"或"内府"印，一类则是一般个人收藏印。鉴赏家的鉴赏印所见则从唐代开始，张彦远《历代名画记》言始于东晋，然而现在无资可查。

至于图章的印形和印文，各时代都有不同的特色和变化。唐宋元人都用小篆体，明代朱文印也还较多用小篆，明清人崇尚秦汉印章，印文喜用古篆、缪篆。印形一般是方形、长方形、圆形、椭圆形、葫芦形等，形式大小不同，千差万别。末明时代偶有奇异形式，如钟鼎形等出现，清代则少出现。

画面中除使用名章外，还根据需要钤印以不同的"闲章"，如词句印、斋馆印、图案印、别号印等。一幅画面如需两方以上印者，最好朱文、白文并用，以多变化。活跃画面，不可全用朱文或用白文，以免呆板无味。印的风格要和画法协调，因画的不同风格而异。一般说来大幅画用大印，小幅画用小印。如人民大会堂傅抱石、关山月绘的一幅《江山如此多娇》大幅山水，则盖以巨形押角章"江

山如此多娇"。一些小的画面画，或册页小品，则钤以四五毫米见方印章。工笔画上钤以严谨工整的朱文印或白文印为好。宋徽宗的工笔花鸟，任伯年的细笔人物，于非闇的花鸟画，都是这方面的绝好例证。写意画上最好选用刀法较为苍劲的印文为好。反之则使得画面与印章不能协调统一，有损于画面的艺术效果。且以赵之谦、吴昌硕、齐白石为例，作以简要分析。

赵之谦的画笔墨淋漓、清新雄健，其印则在汉印基础上，兼采秦汉六朝金石文字，从浙派趋向皖派，又不为此两派所囿，另辟新路，走刀如笔，雄健清新，印的风格和画的风神非常融洽。吴昌硕的花卉画，风格古朴、浑厚、苍劲，其印风格同于绘画，画与印浑然一体。齐白石大师的绘画与印章更为大家所熟悉。其画博采众长，继承了前人的优良传统，形成了别于前人的风格，洗练、老辣、奔放、秾艳。其印刻多单刀直入，不加修饰，自然成趣。其印配其画，互相生发，达到了极高的艺术境地。

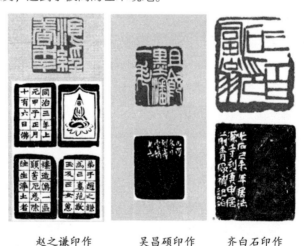

赵之谦印作 吴昌硕印作 齐白石印作

印章，盖在何处，要根据画的布局，从全局出发，统筹考虑，做到成竹在胸。根据画面需要选择印章大小、形状，还要根据画中色彩、画中重心，需要考虑朱文印或白文印。钤印数目古喜单数，然而常见一画中一姓印、一名印，或一姓名印一字号印。如二印可一白一朱，署名之下可仅用一姓字印。印以方为正可少配以偏圆。多印搭配应有主次，如多白文印，配少朱文印，或多朱文印，配少白文印，要有变化。如多印排列，一般先姓名、次字号、次年龄、次乡里等。姓印、名印或姓名印一般钤于款之下方或左下方。闲章、肖形印多用于边角。字号印、乡里印亦多用于边角。多印应上下取直，不可垂斜，间隔适度。中国画的布局，一般都是上轻下重的，求其灵巧而又平稳，印章可起调节画面作用，应统筹考虑。印色应选择优制朱砂印泥，钤印有厚重沉稳光洁的艺术效果。

印章，是中国画中不可少的一个组成部分，我们且不要视为其小而不加重视。只有诗书画印俱佳者，才堪称为精美的艺术品。印章如何与题跋配合，与画面照应，清代画家有以下几点总结，是可作参考的：一、凡题字如是大，即当用如是大之图章，俨然多添一字之意（印章大小要与题字相等）。二、图幼用细篆，画苍用古印。故名家作画，必多用图章（印章字体要与画风相称）。三、题款时即先预留图章位置。图章当补题款之不足，一气贯通，不当字了字，图章了图章（印章与题款配合）。四、图章之顾款，犹款之顾画，气脉相通。如款字未足，则用图章赘脚以续之。如款字已完，则用图章附旁以衬之。如一方合式，只用一方，不以为寡。如一方未足，则宜再至三，亦不为多（印章要照顾题款情况使用）。（引自《中国古代绘画理论发展史》166页）

纵观历代中国画家在艺术上所做出的巨大贡献，特别是我们在

探讨中国画题款艺术的发展规律时，不难看出，那些历代著名的中国画家所取得的成就，是与他们所具有的艺术修养分不开的。在中国画艺术发展的历史长河中，正是由于这些具有丰富艺术修养的艺术家们的承前启后、推陈出新、辛勤耕耘的艺术实践，才使得中国的传统艺术得到不断地发展与完善，也使得中国画的题款艺术逐渐达到完美的境地。

第二篇

如何题好中国书画的款

一、题款是一门很讲究的艺术

题款艺术在中国绘画艺术中，所具有的民族风格特点，是所有画种所不具备的，其内容与形式的丰富多彩、博大精深也是无可比拟的。它不仅能够丰富作品的内涵，增加作品的审美情趣，而且在鉴赏与鉴定方面也具有十分重要的作用。同时，在我们进一步研究个体画家的艺术风格特点时，对其题款艺术的研究也是一个不可忽视的方面。从其题款内容的艺术特点中，可以窥见出画家在艺术修养、审美追求、画派的传承、时代背景以及思想倾向等等方面的个性、风格特征来。

从题款内容的范围及其作用来看，无论是寥寥几字或长篇大论，除去落款中画家的姓名、字号、时间、地点等内容外，其余内容均可分为"画中之意"与"画外之意"两大部分。

1. 画中之意

所谓"画中之意"，即其题款内容是从下面来形式表达作品的主题内容或内涵，是对作品内容最直接简明的提示。这一类题款无论

潘天寿《露气》

是一字、二字、或一句诗、或一首诗、或与作画的环境时间地点有关的长短题记等，均与画面所表现的内容有正面的直接联系。例如潘天寿的作品《露气》，题款是以时间气象的特征，直接展现了荷花生机勃发的品格特点，画龙点睛，恰到好处。

其另一幅作品《雁荡山花》则是以点题式的款题，配合画面中丰富的色彩变化，以及酣畅淋漓的线条作用，在闲静幽寂的意境中尽显山花野草清新纯朴之意趣、华贵脱俗之品质，表达出作者鲜明的时代感及高雅的审美追求。

<div align="center">潘天寿《雁荡山花》</div>

又如著名画家赵云壑的作品《梅花》，其款题以 8 句长诗，直接阐述梅花的自由怒放，皎洁清新之意韵，配合画面中梅花盘虬怪屈、委婉横斜、冰肌铁骨、挥洒自如的写意，款画相映，珠联璧合，浑然天成，堪称佳作。

再如任伯年的作品《中秋赏月图轴》，其画作中有题记 9 字"光

赵云壑《梅花》

绪庚寅秋后一日"，其题记直接点明了画中景物要表达的主题内容。通过画面中的中秋节供品与白兔守月的情节，引发联想，体味作品的意境。

2. 画外之意

所谓"画外之意"，就是说画作的题款内容与画作表现的内容没有直接的联系。这与电影艺术中的"画外音"相似。使题款内容与画作内容产生横向思维或逆向思维，产生思维中的碰撞火花，发人深省，使人浮想联翩。这就需要画家具有深厚的文学修养，以及丰富的形象思维能力才能做到，使题款妙笔生花，使款画相得益彰，锦上添花。

例如徐悲鸿的画作《会师东京》，从画面上所表现的群狮昂首怒吼、屹立山涧的景象来看，似乎与题款"会师东京"不相关联。但是在了解画家作画时的历史背景后，就能马上产生联想。当时日寇侵华气焰嚣张、国难当头，因而激发了画家悲愤的爱国激情，寄胸怀于怒吼之群狮，伫立于狂风欲来之中，似强弩之弓蓄势待发。"安当战倭寇，会师于东京"，此情此景，充分体现了中华民族不屈不挠、坚忍不拔的大无畏英雄气概。

任伯年《中秋赏月图轴》

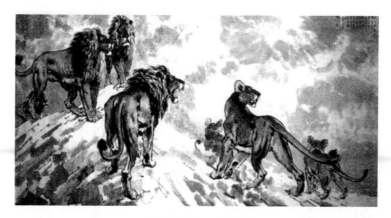

徐悲鸿《会师东京》

又如齐白石的画作《牧牛图》，画面中
稚气十足腰系铜铃的小牧童放牧已罢，
归家心切，正在回首使劲拉着老牛，
以致将牛缰绳都拉直了。这牧童的急
切心情，老牛慢吞吞的悠闲自得，这
一疾一慢、一张一弛生动有趣的画面，
活脱脱勾勒出一幅田园风情画图。同
时再让我们来品味其题款诗："祖母闻
铃心始欢（作者自注：璜幼时牧牛还，
身系一铃，祖母闻铃声，遂不复倚门
矣），也曾总角牧牛还，儿孙照样耕春

齐白石《牧牛图》

雨，老对犁锄汗满颜。"从中可以引发出时年 92 岁的白石老人，对
童年生活的深情追忆，对祖母倚门望归的亲情仍萦绕于怀。同时又
体现了白石老人对恬静的田园生活的向往，以及对故乡无限眷恋的
深刻思想内涵。读其题款诗，看其画面景，细细品味，这多么像配

有画外音的"田园风情"电影艺术短片。其情也真，其画也美，其诗也切，可谓"此时无声胜有声"。

再如郭味蕖的画作《东风》，其画面中盛开的紫藤花下两只鸽子悠然漫步，紫藤花与竹枝在微风吹拂下摆向一边。其题款"东风"的意境与画面景象同步延伸，相辅相成，进一步引发出画家欲借东风花下的和平鸽，来抒发自己对和平生活的向往与赞美之情。充分表达了画家对美好事物的审美情趣，以及对美好现实赞颂的审美追求，款画相补，相映成趣。

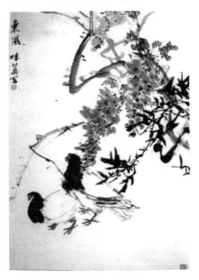

郭味蕖《东风》

总之，题款内容的丰富多彩是伴随着中国画的不断发展，借助诸多有深厚文化艺术修养的书画家们的艺术创新，而呈现出今日斑斓绚丽的大好局面。在题款内容上，或诗或文、或长或短、或自己创作、或借助他人；或借题发挥、或吟古喻今、或直抒胸怀，都必须要与画作的内容有着外在或内在的有机联系，体现在情景交融之中。因此，并非每画必有题深奥之款，产生凡画不题则不尽画意之陋习。要视画面内容需要，且不可牵强附会、生拼硬凑，使一幅好的作品因不当之题款而减色。

3. 落款的艺术

在书画作品中，题写作者的姓名、字号，或加上作者的籍贯、

年龄、斋号、谦词及时间、地点的部分，通常称之为"落款"。

落款的内容有两种，其一，只有上述内容的落款，通常称"单款"。其二，因画作有人索求或作者馈赠他人，需再题以对方尊称的落款称作"双款"，即"上款"与"下款"，亦称"应酬款"。例如吴昌硕的画作《三千年结实之桃》的落款，上款为：晓霞先生正之，下款为：戊午春吴昌硕，即是典型的双款题法。另外在落款中，双款合一的亦多常见。如明代唐寅所作《毅庵图》，落款为"吴门唐寅为毅庵作"即是；另宋代苏轼的《潇湘竹石图》，落款题"轼为莘老作"，简短五字，双款合一，一目了然。

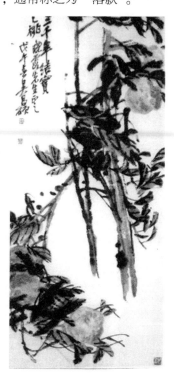

吴昌硕《三千年结实之桃》

在中国书画的市场经济中，古今字画无落款的作品会相应贬值，带上款之作品，除去题给名家所属外，也会贬值。由此可见，落款在书画作品中有着重要的作用和意义。落款对书画作品的研究和鉴定，也占有重要的地位。例如在中国绘画史上享有盛名的"扬州八怪"之一，李鱓的生年史载不详，众说不一。一直到近代，后人从他的一幅作品《墨牡丹》的落款上，始见确证。其落款末句题"李生七十白发翁，乾隆十八年四月复堂懊道人李鱓"，由此推算出来，他的生年准确时间应为康熙二十三年（1684）。而文物出版社编辑出版的《扬州八怪》（1981 年 5 月第一

版）一书中所述，李鱓生于清康熙二十五年（1686）一说，显然是错误的记载。

（1）上款

在落款中，上款一般不写对方的姓氏，只书其名，对方若有常用的字或号，则宜书其字或号。对方如系亲属，则应上下款按照亲属关系题写相应的称谓。如非亲属关系，对长者、有德行及有名望者，一般可称"先生""老先生""老伯"，下款则自称"晚辈"（或不称）。过去称老师为"业师""夫子"，下款自称"门人""门生"或"弟子"，现在可自称为"受业""学生""学子"。在同年龄段的人中，同学可称"同窗"，对稍年长者称"仁兄""学兄"，对朋友的兄妹称"令兄""令妹"，对自己的兄妹可称"昆仲""家兄""舍妹"，对朋友的儿子可称"令郎"。在过去一段时间内，由于种种政治、社会因素所致，几乎不论老少男女，上款通称之谓"同志"，这种称谓虽无伤大雅，但缺乏个性特点，今日已少见之。还有对女性同胞的称谓，一般情况下称"女士"，对年轻未婚称"小姐"（这种称谓大都与对方不十分熟知，又非书画界同行而言）。另外，对于书画界同仁或对文学艺术有研究、有造诣的人士，通常称作"道兄""方家""法家"（此"法家"非以法治国之"法家"）。

除去上款的名、字与号及称谓之外，一般还要题上说明应对方要求而作或是请对方指导的一类词语，通称之谓"上款谦词"。上款谦词的使用通常有两大类别。其一，对一般朋友、非书画界的爱好者，常用"雅属""清属""雅玩""清玩""嘱意""清赏""补壁"等谦词。其"清""雅"，都是敬称对方清高、文雅之意，"属"同"嘱"，嘱咐之意。合起来就是说，此画应对方高雅的嘱咐而画。其二，对书画界同仁，常题"教正""诲正""属正""斧正""雅正"

"指正""哂正""正腕""督正""俪正""双正""两正"等谦词。其"哂正"("哂"——笑也),即见笑而修正之意;"教正""诲正""督正",语气较为庄重,但有所区别,"教正"一般对年长者且有较高书画水平者而言,"诲正"多用于师长,"督正"则只用于教过自己书画的老师为宜;"双正""两正"是指诗词与书画都请指导纠正的意思,要有针对性,如果题画的诗、文非自己创作,则万不可写什么"双正""两正"之词;"俪正"单指对方夫妻都是书画家而言;"属正"则有两层含义,即表明此画是应对方嘱意而作,同时又请对方给予指正。此外,赠送单位集体的画作,上款可写"惠存""留念""纪念"等。

(2)下款

一般情况下题写下款,画家只须题上名字、作画时间、地点及谦词即可,亦有再加上年龄、籍贯等等情形。在中国绘画史上,有许多画家别号很多,因此其画作的落款也特别繁复。如清代画家石涛,原名姓朱,系明朝宗室靖江王朱守谦的后裔。他的别号就特别多,初名苦极,后又名道济、元济,字石涛,别号苦瓜、阿长、大涤子、瞎尊者、石道人、清湘老人、靖江后人、零丁老人等等,不一一列举。其落款下款除写名字、别号外,多数画作都题写籍贯和作画地点,以记录他云游四方的作画行踪。如"天绩阁石涛上人写景山水精品"画作上的落款为"清湘苦瓜老人,入山采药,写于敬亭之云霁阁下"(注:敬亭山在安徽宣城县北)。又《中国名画集》(第20集)道济山水款云:"时癸酉,客邗上(按:今江苏扬州)之吴山亭,喜雨作画,法张僧繇《访友图》是一快事,并题此句,不愧此纸数百年之物也,清湘石涛瞎尊者原济",此落款洋洋洒洒数十字之多。近代画家像石涛那样拥有繁多字号者已不多见,但落款

冗长者亦大有人在。如吴昌硕画作《蔷薇芦橘图》中的落款："庚申中秋三月，足楚稍平乘兴涂此，安吉吴昌硕年七十七"。又如齐白石画作《藤萝图》中的落款："伯言先生雅正，甲子春三月画，秋七月添记，时居京华鸭子庙侧，齐璜"。体例繁多，不胜枚举。

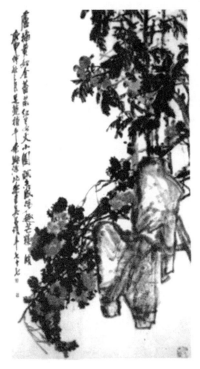

吴昌硕《蔷薇芦橘图》　　齐白石《藤萝图》

　　在落款中许多书画家喜欢写出自己的年龄来，以作纪念。为将年龄写得含蓄与文雅，则常用年龄的代词来表示。如而立之年为30岁、不惑之年为40岁、知命之年为50岁、花甲之年为60岁、古稀之年为70岁、耄耋之年为80~90岁、期颐为100岁。如60岁所画，

可写花甲之后作。如画家刘海粟在耄耋之年，落款常题"年方八十八""年方八十九"。他曾为此谦虚地说："我虽年方八十七，还渴望保持着孩子般的天真和强烈的求知欲，也愿意向青年朋友们学习，共同提高。"其情可鉴，其志可颂。

在题下款时用于名号之后的谦词也多彩多样。如"涂鸭""学步""弄笔""弄墨""戏笔""戏墨""试颖"等等，意在谦恭，不能称为作品而已。更进一步，还有题作"献丑""贡拙"等过谦之词。现代书画家通常则题"绘""画""书""作""写""制""写生""写意""泼墨""挥毫"等，亦有许多书画家不题此类谦词，只写句号而已。再如题画的诗文是己创作，则题写"并志""题句""又识"等。反之可加题"恭录""录""借""引自""摘自"某某之诗或句等等，均以画家的喜爱而为之。古代皇家画院进呈之画作，则必须在句号之上冠以"臣"字，即"臣某某恭绘"为是，以示谦卑。

4. 时间的题法

在落款中，书画家都习惯于题写时间、日期（双款的一般题在下款中）。这种现象大约始于宋代初期。落款中题写纪年、时间，根据书画家的习惯与爱好，有的题在名号前，有的题在名号后，不尽相同。还有些书画家不直接题写时间，而是从其题写的年龄中，显示出时间来。如齐白石在许多作品中，多用此题法。例其作品《桃蓝》所题"九十三岁白石"，据其年表，可知道该作品为1950年所作。

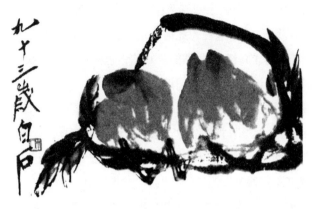

齐白石《桃蓝》

落款中记写年月日时间，其作用与意义有三。一是便于画家对不同阶段的作品进行检验、总结与思考；二是便于收藏与研究；三是利于鉴定作品的真伪。

作品纪年的传统习惯是用农历的干支计算的，但也不尽然，古代书画家也有喜欢用岁阳、岁名或帝王年号来纪年的，近代的书画家也有喜欢用公历（公元）来纪年的。下面分别作为阐述，以飨读者。

（1）干支纪年

干支乃是天干（又称十干）与地支（又称十二支）的简称。天干是：甲乙丙丁戊已庚辛壬癸。地支是：子丑寅卯辰巳午未申酉戌亥。天干与地支却依次循环相配，60年一轮回，俗称"六十花甲子"。表列如下：

甲子	乙丑	丙寅	丁卯	戊辰	己巳	庚午	辛未	壬申	癸酉
甲戌	乙亥	丙子	丁丑	戊寅	己卯	庚辰	辛巳	壬午	癸未
甲申	乙酉	丙戌	丁亥	戊子	己丑	庚寅	辛卯	壬辰	癸巳
甲午	乙未	丙申	丁酉	戊戌	己亥	庚子	辛丑	壬寅	癸卯
甲辰	乙巳	丙午	丁未	戊申	己酉	庚戌	辛亥	壬子	癸丑
甲寅	乙卯	丙辰	丁巳	戊午	己未	庚申	辛酉	壬戌	癸亥

例 1. 清代画家华嵒之《桃潭浴鸭图》，落款题"壬戌小春写于润雅堂，新罗华嵒并题"。

例 2. 近代画家徐悲鸿之《奔马图》，落款题"辛巳八月十日第二次长沙会战，忧心如焚，或者仍有前次之结果，企予望之，悲鸿时客浜城"。

（2）岁阳、岁名纪年

岁阳、岁名的解释在《尔雅·释天》中，谓岁阳：太岁在甲曰阏逢、在乙曰旃蒙、在丙曰柔兆……谓岁名：太岁在子曰困敦，在丑曰赤奋若……因此用岁阳、岁名来纪年，也同干支纪年相似的是，也以 60 年为一轮回，只是表述不同罢了。如甲子年便写成"阏逢困敦"，乙丑年便写作"旃蒙赤奋若"。下面将天干、地支与岁阳、岁名对应的名称表列如下，供研究与参考之用。

天干	甲	乙	丙	丁	戊	己	庚	辛	壬	癸
岁阳	阏逢	旃蒙	柔兆	强圉	著雍	屠维	上章	重光	玄黓	昭阳

地支	子	丑	寅	卯	辰	巳	午	未	申	酉	戌	亥
岁名	困敦	赤奋若	摄提格	单阏	执徐	大荒落	敦牂	协洽	涒滩	作噩	阉茂	大渊献

例 1. 元代画家李伯石《白描九歌图》（吴彦晖篆书《九歌》卷）所题"延佑旃蒙单阏陬月既生魄延陵吴炳书"。

例 2. 清代画家顾湄在《兰石扇题合装轴》（见《爱日吟庐书画续录》）所题"余因捡竹垞集，颂顾夫人画兰一绝，录之玺纸以代跋尾，时旃蒙赤奋若壮月之朔，山舟同书年八十又三"。

（3）年号纪年

我国封建帝王时代建立年号最早始于西周"共和"元年。自汉代的汉武帝立"建元"为年号后，中国历代封建帝王都立年号以纪年，亦有中途改立年号的情况。在书画作品中，以年号在落款中纪年，历代书画家因其所好各有不同。有的只单题年号，亦有与岁阳、岁名同时入款，或与干支同题。

例 1. 单以年号纪年的题款。清代画家李方膺《盆菊图轴》所题"乾隆六年九朋写于半壁楼，晴江李方膺"。

例 2. 年号与岁阳、岁名同题的：清代画家钱慧安《福星像轴》（见《爱日吟庐书画续录》）所题"同治五年，岁在柔兆摄提格天射月上浣，抚崔青蚓笔法，清溪樵了钱慧安写"。

例 3. 年号与干支纪年同题：清代画家朱沦瀚《採芝图轴》（指画）所题"乾隆丁卯清和月，东海朱沦瀚指画"。

（4）公元纪年

彻底推翻了封建王朝，中华人民共和国成立后，在中国书画作品中，以公元纪年的落款应运而生。在当代书画家中，用公元纪年

者逐渐增多。但因公元纪年字数较多，大多不写"公元"二字，一般只用简写。如公元一千九百五十三年，写作一九五三年，甚或只写五三年即可。公元纪年与干支纪年各有利弊，公元纪年的明确性使干支纪年相形见绌，特别是对干支纪年知识不足的年轻人来说，要费时费工去查证。而公元纪年的弊端则在于字数过多，它需要在

书画作品的画面中留有足够的空白来支撑。例如公元纪年的"一九八七年春月"改为干支纪年只有"丁卯春"三字足矣。尽管如此，在当代书画家中因其爱好与习惯，用公元纪年者大有人在。

例1. 著名工笔画家卢振寰《白鹇秋色》所题"一九五三年八月浮山居士卢震寰"。

例2. 国画大师潘天寿《雨霁》所题"六二年芍药开，寿者"。

例3. 国画大师刘海粟《泼彩荷花》所题"一九七八年三月廿二日，刘海粟画于桂林榕湖饭店，年方八二"。

卢振寰《白鹇秋色》

潘天寿《雨霁》

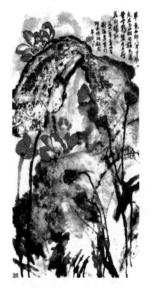

刘海粟《泼彩荷花》

（5）记月简述

落款中记写月份，常见用农历记月。如明代文征明《山水小幅》所题"甲辰十月九日与客象戏，戏毕顾几间有素练，遂写此以赠之，老眼眵昏，不能精工，观者勿哂，征明时年七十有五"。这是一般最简洁明了、使用广泛的题法。但历代画家中记月并非都是如此，不少画家还用十二月律或异称来记月，别有雅趣。这里分别作为介绍。

用十二月律记月，即是采用我国民族器乐的音律来记月。一月为太簇、二月为夹钟、三月为姑洗、四月为仲吕、五月为蕤宾、六月为林钟、七月为夷则、八月为南吕、九月为无射、十月为应钟、十一月为黄钟、十二月为大吕。正如前文所举例中，清代画家钱慧安《福星像轴》中所题及的"岁在柔兆摄提格无射月上浣"，即是"岁在丙寅年九月上旬"的同义语。

　　除去以十二月律记月外，异称记月更是名目繁多，还有以农历的节气、民俗、农时演变而成的记月。如《尔雅》记月则是：一月为陬、二月为如、三月为寎、四月为余、五月为皋、六月为且、七月为相、八月为壮、九月为玄、十月为阳、十一月为辜、十二月为涂。

　　现将前辈书画家常用的记月异称集录如下，可作为一种知识与修养，供我们研究、参考、鉴定与学习。

月份	异称
一月	陬月　正月　元春　新春月正　始春　初岁　太簇　春首 岁始　王月　开岁　端月　孟春　谨月　孟陬　孟阳　上春 肇岁　泰月　初月　新阳　春王　肇春　新正　端春　早春 初春　献岁　征月　三正　芳岁　华岁　春阳　初阳　岁岁 首阳　杨月　寅月　寅孟春　三阳月　王正月　三微月 三之月
二月	如月　夹钟　兆月　令月　仲春　丽月　春中　酣春　婚月 媒月　仲阳　杏月　中春　花朝　卯月　仲钟　大壮　四阳月 冰泮月　中和月　四之月
三月	寎月　姑洗　蚕月　禊月　暮春　季春　嘉春　竹秋　花月 桃月　晚春　末春　杪春　夹月　桐月桃浪　辰月　樱笋时 小清明　五阳月　桃李月
四月	余月　首夏　初夏　维夏　槐夏　仲月　阴月　槐月　正阴 纯阴　麦月　麦候　巳月　仲吕　之月　梅月　夏首　始夏 雩月　孟夏　畏月　乾月　六阳　朱明　正阳月　麦秋月 清和
五月	皋月　蕤月　蒲月　榴月　仲夏　鹑月　鸣蜩　午月　超夏 恶月　天中　郁蒸　小刑　端阳月

续表

月份	异称								
六月	且月	林钟	焦月	伏月	未月	遁月	晚夏	季夏	暮夏
	荷月	季月	暑月	极暑	精阳	组暑	二阴月		
七月	相月	夷则	瓜月	申月	兰月	凉月	孟秋	肇秋	兰秋
	孟商	初秋	新秋	上秋	首秋	早秋	瓜时	巧月	霜月
	初商	三阴月							
八月	壮月	南吕	桂月	柘月	酉月	清秋	中律	仲秋	仲商
	正秋	获月	竹小春	大清明	四阴月	雁来月			
九月	玄月	无射	菊月	霜月	季商	戌月	朽月	季秋	杪秋
	晚秋	暮秋	凉秋	穷秋	咏月	抄商	季白	霜序	暮商
	五阴月								
十月	阳月	应钟	良月	吉月	亥月	孟冬	小春	玄冬	上冬
	初冬	开冬	坤月	正阳月	小阳春				
十一月	辜月	黄钟	畅月	复月	子月	纸月	仲冬	中冬	葭月
	龙潜月	天正月	一阳月						
十二月	涂月	大吕	腊月	余月	除月	严月	冰月	季冬	杪冬
	严冬	残冬	末冬	穷冬	暮冬	蔡月	汉月	丑月	穷节
	嘉平月	二阳月	地正月	星回节					

　　落款中以异称记月，并非前辈书画家故弄玄虚，而其积极的作用在于尽量避免单调的数字过多地在画面上出现，使款文更具有书法色彩与文学趣味。

　　例1. 明代书画家董其昌《葑泾仿古图》所题"壬寅首春董元宰写"。

　　例2. 明代画家蓝田叔《花鸟轴》所题"乙亥春正正月上元画于栗堂，西湖外史蓝瑛"。

（6）记日简述

落款中记日与记月一样，异称颇多。究其内容，大致可分作4个方面。

其一，用天文日记日的。农历：每月初一为朔日、初三为朏月、十五为望日、十六为既望，而每月最后一日（大月为三十日、小月为二十九日）为晦日。

其二，以农历二十四节气记日。由于二十四节气人皆熟知，故不重复。只补充"夏至"，又称"长至日"；"冬至"又称"亚岁"或称"至短日"。

其三，用民俗节日记日。我国民俗节日繁多，如元宵、端午、中秋、重阳，等等。有些节日还有不同的异称。现将常用的民俗节日及其异称集于下表，供研究、学习与参考。

月	日	民俗节日	异称
正月	初一	春节	正朝 三朝 元春 元朔 元辰 三元 改旦 履端
	初七	人日	
	初八	穀日	
	初九	天日	
	初十	地日	
	十三	上灯	
	十五	元宵	元夜 元夕 灯节 上元节
	十八	落灯	

续表

月	日	民俗节日	异称
二月	初一	中和日	
	十二	百花生日	花朝
三月	初三	禊日	修禊日 重三 上巳 三巳 上除 令节
四月	初八	浴佛日	
	十九	浣花天	浣花日
五月	初五	端阳节	天中节 端午 蒲节 午日 端节
六月	初六	天贶节	
七月	初七	乞巧节	七夕 星节
	十五	中元节	盂兰盆会
八月	初五	天长节	
	十五	中秋节	
	十八	潮头生日	
九月	初九	重阳节	重九 菊花节
十月	十五	下元节	
十一月	十七	弥陀生日	
十二月	初八	腊八节	腊日
	廿四	媚灶日	交年
	三十	除夕	守岁

其四，沿袭旧制记日。唐代官吏制度中，有每 10 天休息洗沐一次的规制，后沿称每月的上旬为"上浣"，中旬为"中浣"，下旬为

"下浣"。亦有把"浣"写成异体字"澣"或"元"的。

例1. 明代画家沈石田《仿黄大痴轴》所题"宏治辛亥九月下浣（沈周）"。

例2. 明代画家文征明《关山积雪图长卷》所题"嘉靖壬辰冬十月望日，衡山文征明"。

（7）记时简述

落款中记时，在前辈书画作品中偶有少见，均为以地支与古代漏壶记时。地支记时，即将一昼夜24小时用地支的12支为12个时辰，每一时辰约为2小时；漏壶记时，则把一昼夜共分为100刻，一刻为现代时间的14分24秒。因其实用价值不大，故不赘述。仅举二例作为鉴赏。

例1. 元代画家倪瓒《霜筠图》所题"夜漏午刻，写竹赠元度，瓒"。

例2. 明代画家文征明《西斋话旧图》所题"嘉靖甲午腊月四日访从龙先生，留宿西斋，时与从龙别久，秉烛话旧不觉漏下四十刻，赋此寄情并系小图于此，征明"。

二、题款与印章的渊源关系

如前所述，印章是我国传统艺术之一，已有3000年左右悠久的历史。印章大约始于周朝（公元前12世纪前4世纪），盛于汉、魏；最初只用金、银、牙、角、玉作为印材；至明文彭，何震以后，流派竞起，近现代又出现吴昌硕、齐白石等篆刻大家。这里我们对于印章的发展史不作详细的研究论述，但对于一个从事中国书画艺术事业的工作者来说，对于印章知道和了解则是十分必要的。篆刻艺术与中国绘画及书法有密切关系，人们常常将"金石书画"并提，在许多珍贵的画卷中，常常可以看到精美的印章和谐地印在上面，

不仅丰富画面的趣味，也往往以印章的本身艺术魅力引人注目。

1. 印章的演变与发展

印章，随着时代的不同，风格也不同。就其形状、篆刻、刻法、质料、印色等也皆因时因人而异。篆刻好的印章不仅要有好的书法，而且还要讲究刀法的方圆、粗细、曲直、连断，善于在方寸之间分朱布白，以构成篆刻艺术特有的韵味。秦汉至六朝官私玺印，大抵皆方寸，随唐以来印制渐大。秦以前，民无尊卑，皆得称玺，印章质料、纽形形状各从所好。秦并六国以天子独称玺，臣民则称为印。汉亦有称印为章者。唐代以后，天子或称曰宝，臣下称印或曰记。明清以来或称曰关防，各随官职而异，其通称皆谓之印。印有许多种类，大致可分官印、私印。私印以形制又可分一面、两面印、子母印、臣妾印、书简印、总印等。至于体例之变化，则有迴文印、朱白文相间印、图案印、姓名印等。一面印多刻姓名。两面印，一面刻姓名，一面刻表字，或作臣妾，或作吉语，或作图案，亦有两面均为吉语或图案者。子母印，印文多作朱而深细者，母印作某某印信，子印则刻姓名或表字。带钩印，刻印于钩之下端，但带钩未必尽刻印。五面六面印是魏晋时兴起的，其文有长脚，下垂作悬针状。巨印，大者有三四寸，皆用金属制成为古代烙马之用。

姓名印，盛行

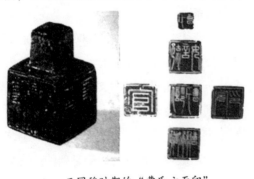

三国魏时期的"曹氏六面印"

于汉魏六朝间，有作私印者，多用于书札封记。表字印，字即表字，字印，旧名表德印。字印亦有加姓其上，作姓某某或加字其上，作字某某者，大抵为两面印。臣妾印，臣妾为男女之卑称，不独用于君前，其同类交接亦常用之，为之自谦。书简印，为古者书牍往返，用一名印以持信也，其后乃有刻某某启事。总印，古印有连地名、姓名表字等合而为一印，后人名之总印。迴文印，古印中有印字在姓下者，取双名不相离之义，迴文读之，仍为姓某某印。

朱白文相间印，古印有朱白文相间者，朱白相间的格式，以字画多寡、适宜而变化。图案姓名印，在印章中于姓名两旁刻有龙虎形或双龙形或四边刻龙凤麟龟等，亦有刻形象以代本字者。杂印可分为肖形印、吉语印、黄神越章印等。肖形印即图案花纹印和浮雕印，其品类繁杂，内容形式包罗万象。吉语印，古人做事，多尚吉祥，古印中亦多作吉祥语，以表明向往志向。黄神越章，亦属吉语印之类，只是和吉语印使用有别。吉语印用以封检，而黄神越章则以佩带。古人迷信，以为佩黄神越章，可驱恶神虎狼之祸，后渐废。

随着时代的发展，印章的形式与内容也不断丰富多样起来，其使用范围也逐渐扩大。至唐太宗"贞观"联珠印的出现及使用，印章的用途已进入书画作品的艺术领域中。由于印章主要以篆体文刻成，故又作"篆刻"。即至宋代，喜爱书画艺术的宋徽宗（赵佶）编纂的第一部《宣和印史》问世，印章也正式跻身于中国绘画的艺术之林，成为与书、画艺术鼎足三立的一门艺术种类，即篆刻艺术。印章也由此蓬勃发展起来。至 20 世纪初，印学专门学术团体——"西泠印社"的成立，显示出篆刻艺术事业的发展已经达到了一个新的高度。

自宋之后，印章除姓名印外，又出现了书柬印。另外，斋馆印、

别号印、收藏印、词句印等也渐被用于中国画中。斋馆印据传始于唐，宋元以来刻斋馆印之风益盛，明代画家文征明曾说，我之书屋多起造于印上。别号印，始于唐代，元代最昌，与斋馆印一直为艺术家所喜好，延用至今，明清画家使用者尤多。收藏印，为收藏者收藏书画的印证，亦始于唐代，盛于宋，为后世效法，收藏名称，颇为繁杂。词句印，源于古文。吉语印，明清两代极盛。印文或为俗语，或为诗句，或成篇诗文等，用于翰墨（用笔写的皆称翰，或曰笔墨），亦文人游戏之举。

我国古代篆刻有三个大的高峰，一是先秦的古玺，二是秦汉印，三是流派印。古玺朴厚奇丽，自由浪漫，艺术性是很高的，但文字少而且难识；秦汉印印文篆法平、直、方，无怪癖之形，为后世印人所宗；明代出现了文派（文彭），清代出现了皖派、浙派、歙派诸派，或浑穆朴茂或清丽典雅，或古拙苍劲，独具特色，各有千秋。

2. 印章材料的开发对篆刻艺术的影响

战国"陈邑"玉玺

左：新莽"军司马之印"铜质印

右：汉"大富贵昌"十六字金属印

古代印章使用的材料，秦汉以前多用玉为材质，汉代用铜或金、银，唐代出现用瓷作材质等，大都是比较坚硬的，多采用浇铸或凿刻的办法制成，需要由书画家篆文设计，凿刻工人来刻制，工艺复杂且费时费工。因此，其制作与使用范围必然受到一定的局限，大大地影响了其发展步伐。时至元代，画家王冕利用花乳石自己刻印之后，使印章用材得到了极大的拓展。此后诸多画家竞相仿效，尝试各种材质自己制印，大大地促进了篆刻艺术的发展空间，使篆刻艺术产生了质的突破。时至今日，印章的材质可谓琳琅满目。如浙江的青田石、昌化石，福建的寿山石及湖广石、东北石、朝鲜石、巴林石等等。在印章使用的石材中，也不乏珍贵高雅的田黄石、鸡血石、杜陵坑印石，等等。但自古以来，只作为帝王、豪门权贵标志的金、银、水晶、象牙、珊瑚、玛瑙、犀角等贵重印材，则与书画艺术相去渐远。

清代田黄辟邪钮章　　　　　　清代鸡血石对章

清代寿山石兽钮章　　　　　　清代杜陵坑印石

3. 印章的作用及一般规律

　　书画上钤印，起始已难于详考。唐代法书上有印，绘画上尚未见有。宋代书画上有印的也仍较少，至元末明初渐多。明朝中期以后几乎无书、无画、不钤印了。有的绘画只用印而不书款，清代则又少有这种习尚。现在所见于法书上钤印最早的为孙过庭《书谱序》上有一印，但已模糊难辨。两宋法书，苏轼、黄庭坚、米芾、吴琚、赵孟頫等人都有印。绘画上，郭熙、文同、杨无咎、赵孟頫、郑思肖等亦有钤印。至元明以来，书画作品中不钤印者已极少有。其反例者如：倪瓒中年以后的作品，现见到的都无印记。明董其昌的画也有一些无印记的，据说为家藏的得意之作。唐、五代书画所见大都用水印，印文多走样模糊。宋人书画中，一般用水印，讲究者印泥用密印。密印、水印其色皆淡而模糊。油印大约始于宋初。北宋时水印、油印杂见，南宋则油印渐多于水印，到元代水印几乎绝迹。

以后随着绘画艺术、印色的发展，水印便被废弃淘汰。印色以大红为主，兼有深红或带紫色者，黄绿等色亦偶有所见，还有墨色者，更是罕见。

书法作品之印，大都钤在书行之末，亦有的在首行上下适当位置加"起首"印章，和书末之姓名章相呼应。尺牍书钤印较少。绘画中印章多半钤在款题之下，少有用"起首"印者，挂轴、册页多在左右下角加钤"押角"印，也由钤在上方空隙处者。无款的手卷则钤在图前图末。有的书画长卷在接纸中缝加钤一印，名为"骑缝印"，使其纸间连接。

在书法作品中，我们特别关注到有些现代书法家为了均衡画面，或者为了增加作品的内涵与内容，以及为了丰富作品的色彩视觉效果，而在作品中钤盖多枚印章。这种书法与篆刻的紧密结合，艺术上互衬互补的探索与实践，对丰富书法作品的艺术内涵及拓展其表现能力，一定会有所裨益。

钤盖多枚印章的书法作品。作者：覃修毅（选自《全国优秀中青年书法家精品集》山东美术出版社 2006 年 9 月出版）

书画作品中的印章，除了作者自己的姓名印及"闲章"外，有些还有鉴赏家的鉴赏印和收藏家的收藏印。收藏印中一类属于历代皇家收藏印，称之为"御府"或"内府"印，一类则是一般个人收藏印。鉴赏家的鉴赏印所见则从唐代开始，张彦远《历代名画记》

铃盖多枚印章的书法作品。作者：王永刚（选自《全国优秀中青年书法家精品集》山东美术出版社2006年9月出版）

言始于东晋，然而现在无资可查。

至于图章的印形和印文，各时代都有不同的特色和变化。唐宋元人大都用小篆体，明代朱文印也还较多用小篆，明清人崇尚秦汉印章，印文喜用古篆、缪篆。印形一般是方形、工方形、圆形、椭圆形、葫芦形等，形式大小不同、千差万别，宋明时代偶有奇异形式，如钟鼎形等出现，清代则少出现。

画面中除使用名章外，还根据需要铃以不同的"闲章"，如词句印、斋馆印、图案印、别号印等。一幅画面如需两方以上印者，最好朱文、白文并用，以多变化，活跃画面，不可全用朱文或全用白文，以免呆板单调乏味。印的风格要和画法协调，因画的不同风格而异。

一般说来大幅画用大印，小幅画用小印。如人民大会堂傅抱石、关山月绘制的一幅《江山如此多娇》大幅山水，则盖以巨型押角章"江山如此多娇"。一些小的画面，或册页小品，则铃以四五毫米见方印章。工笔画上铃以严谨工整的朱文或白文印为好。宋徽宗的工笔花鸟，任伯年的细笔人物，于非闇的花鸟画，都是这方面的绝好例证。写意画上最好选用刀法较为苍劲的印文为好。反之则使得画面与印章不能协调统一，有损于画面的艺术效果。

在绘画作品中，其题款与书法作品不同的是，很少用起（启）首章。在特殊情况下，要依据画面或题款的气势需要来使用。如款

末印色过重则需要遥相呼应；或画面色彩、或构图过于单调，为增加其变化，这时便应考虑加盖起首章。

在绘画作品中钤印盖章，必须要结合画面的构图布局之需要而为之。它也是题款艺术中一个重要的组成部分，它也可以不依附于文字的题款而单独使用，独立承担题款的功能与作用，甚或可补题款之不足。钤印以拦边、封角，可起凝聚画中气势、平衡画面虚实的作用，或者是起到破形化板活跃画面气氛，或可平衡色彩的轻重及色调。画面中的物象与空白，如果产生板滞或出现雷同，亦可用印章来破解，增加变化，起到化板为活的艺术效果。在画面浓墨、冷色过重的情况下，钤其间一小红印，此举既有平衡色彩的作用，亦有破形化滞之功能，是许多名家常用的手法之一。

另外，在一些特殊构图、布局的画面中，画家只钤一姓名印而不再题款，此时此印虽属名款印，但因其钤于画面或左或右的虚白之处，起到拦边、聚气的作用，同成为题款印，可谓"此画无款胜有款"。

4. 印章的内容简析

在书画作品中使用的所有印章，常用的姓名印、字号印、年龄印等，以及收藏印、鉴定印、斋馆印、肖形印等等，由于它们的字面内容显而易见，勿庸详述。其他所有印章（可通称闲章），或诗、或文、或词、或句、或吉语、或成语典故等等，从内容来讲，亦可分作两大类型或称两大范畴，即"画中之意"与"画外之意"。正如前文"中国画题款的内容"中所述一样，基于题款与印章应是整个题款艺术中两大组成部分，所以二者亦是相辅相成、一脉相连。

画中之意的闲章：在山水画中常见的有"山川巨变""风景这边独好""山河壮丽""山水清音""松月夜窗虚"，等等；在花鸟画中常见的有"百花齐放""春常在""胜似春光""梅经寒霜香益烈"，

等等。由于其所表达的内容与字义都与画面内容有直接联系，即画中之意也。

画外之意的闲章：这类印章的内容丰富多彩。它与"画外之意"的题款亦有着"异曲同工"之妙。通过印章中的词文内涵，从而显示出书画家的品德修养、思想情操；或阐述了书画家的美学观点、艺术主张、政治倾向，以及审美追求等等。使其在与画面内容的结合上，得到更多的启示，拓宽了画面内容的张力，从而引发人们更深层的思考，产生思想上的共鸣与艺术上的震撼。聊举数例，以飨读者。如清代画家郑板桥的"畏人嫌我真""恨不得填满了普天饥债""心血为炉熔铸古今""以天得古"；再如近代画家齐白石的"鲁班门下""患难见交情""君子之量容人""无所不能有所不为""一息尚存书要读"；还有当代书画家李可染的"七十始知己无知""陈言务去""为祖国山河立传"，等等。

总之，前辈书画家们在印章艺术方面给我们留下了丰富的遗产与宝贵的经验，值得我们去研究、学习和借鉴。

蒲华闲章"愿花长好月长圆人长寿"，韩熊刻

在题款艺术中，并非所有书画名家都能在印章篆刻上善工其事，诗书画印诸方面皆有成就者，亦是凤毛麟角。在这里我们应该认识到，对致力于书画艺术创作的后辈们来说，对题款中印章的艺术修养及鉴赏力是不能轻视的。其实，前辈诸多书画名家所有印章，也并非均出于己手。例如清代画家蒲华所常用的印章中，多枚名章为吴昌硕所刻，闲章"愿

花长好月长圆人长寿"为韩熊刻制，"芙蓉盦"为徐三庚所刻。

"蒲华""作英"名章，吴昌硕刻

蒲华常用闲章"芙
蓉盦"，徐三庚刻

纵观历代名家画作，在题款中钤印盖章都十分精致、讲究，盖出于名家对印章艺术的深厚修养所致。画作可借印章增辉，印章不精则毁画作。

印章，根据画面需要选择大小、形状，考虑朱文印或白文印。钤印数目古喜单数，然而常见一画中一姓氏印、一名印，或一姓名印一字号印。如二印可一白一朱，署名之下可仅用一姓氏印（亦称"花押"），印以方为正可少配以偏圆。多印搭配应有主次，如多白文印则配少朱文印，或多朱文印配少白文印，要有变化。如多印排列，一般先姓名、次字号、次年龄、次乡里等。姓氏印、名印或姓名印一般钤于款之下方或左下方。闲章、肖形印多用于边角。字号印、乡里印亦多用于边角。多印应上下取直，不可歪斜，间隔适度。中国画的布局，一般都是上轻下重的，求其灵巧而平衡，印章可起

调节画面作用，应统筹考虑。印色应选择优制朱砂印泥，钤印有厚重沉稳光洁的艺术效果。

　　印章，是中国书画中不可缺少的一个组成部分，我们且不要意为其小而不加重视。只有诗书画印具佳者，才堪称为精美的艺术品。印章如何与题款配合，与画面照应，清代画家有以下几点总结，是可作参考的：一、凡题字如是大，即当用如是大之图章，俨然多添一字之意（印章大小要与题字相等）。二、图幼用细篆，画苍用古印。故名家作画，必多用图章（印章字体要与画风相称）。三、题款时即先预留图章位置。图章当补题款之不足，一气贯通，不当字了字，图章了图章（印章与题款配合）。四、图章之顾款，犹款之顾画，气脉相通。如款字未足，则用图章赘脚以续之。如款字已完，则用图章附旁边以衬之。如一方合式，只用一方，不以为寡。如一方未足，则宜再至三，亦不为多（印章要照顾题款情况使用）。（引自《中国古代绘画理论发展史》166 页）

　　前辈书画名家中，对印章在题款艺术中的发挥及运用，堪称楷模者俯首皆是、不胜枚举。这里试举几例，做以简要分析，以供参考。

　　在印章的刀法技巧与风格特点上同绘画风格特点上，达到和谐完美的范例当数清代画家赵之谦与近代画家吴昌硕为是。赵之谦的画笔墨淋漓，清新雄健，其印则在汉印基础上，兼采用秦汉六朝金石文字，从浙派趋向皖派，又不为此两派所围，另辟新路，走刀如笔，雄健清新，印的风格和画的风神非常融洽。吴昌硕的花卉，风格古朴、浑厚、苍劲，其印风格同于绘画，画与印浑然一体，天趣自成。

　　齐白石大师的绘画与印章更为大家所熟悉。其诗、书、画、印皆有很深的造诣，被世人誉为四绝。白石老人对篆刻情有独钟，自号"三百石印富翁"，并常题此于画作之中。其实，他一生所刻印章何止 300。在四绝中，他自己认为印章第一、诗第二、书第三、画第四，可见他对印章的重视程度。其画博采众长，继承了前人的优良传统，形成了别于前人的风格，洗练、老辣、奔放、秾艳。其印刻多单刀直入，不加修饰，

齐白石《枫叶寒蝉》，自题
"三百石印富翁"

自然成趣。其印配其画，互相生发，达到了极高的艺术境地。

　　纵观历代中国画家在艺术上所做出的巨大贡献，特别是我们在探讨中国画题款艺术的发展规律时，不难看出，那些历代著名的中国画家所取得的成就，是与他们所具有的艺术修养分不开的。在中国画艺术发历史长河中正是由于这些具有丰富艺术修养的艺术家们的承前启后、推陈出新、辛勤耕耘的艺术实践与创新，才使得中国的传统艺术得到不断的发展与完善，也使得中国画的题款艺术逐渐达到更加完美的境界。

　　新时代的书画家们，不但要从千百年来的优秀传统中吸取营养，而且要紧跟前进的时代，从飞速猛进的现代社会吸取新的知识，开掘新的知识领域，构成新的知识框架，以便创造出无愧于时代的崭

新的艺术作品，使中国书画题款艺术更加辉煌灿烂。

三、小结

中国画的题款从真正意义上讲，是文人画的延续和发展。宋代至清代，文人画画家借书画寄托他们的精神抱负与家国情怀，只有诗书画印为一体的中国画才是真正的中国画。一幅好的中国画如果没有好的题款，无论从画面构图上还是对主题的表达上都是一件缺憾的事。

题款已成为中国画创作中水乳交融不可分割的有机组成部分。中国画的题款，要求与画面相辅相成，相得益彰。纵观历代中国文人画的题款，中国画题款大致具有以下几种意义和作用：

1. 强化、拓展作品意境

题跋款识是中国画的重要组成部分，落款中的诗文起着对画作思想性、逻辑性的暗示作用，以强化作品的意境，不仅是对作品的诠释，也引导欣赏者的画外联想，客观上起了画龙点睛的奇妙作用。

2. 完善构图，装饰美化

中国画的题款密切地关联着画面的构图，题款能弥补构图的不足，丰富画面的视觉语言，使一幅作品让人观之更加有人文内涵，也更加赏心悦目。

3. 标注信息，解释说明

落款的最基本作用是标明作品主题、作画者、创作时间，根据作画意图和画面需要，有时还写上作者宅号和字号，为什么画，为谁画的等等，或记、跋之类，有的还要写明受画者的名字及与画家的关系，等等。这对收藏与鉴赏也起着不可或缺的作用。

眼下，中国书画题款艺术的优良传统正在渐次式微，题款成了许多书画家的弱项与短板。某些号称"学者型"的画家，画画得尚

可，再看题款实在是不敢恭维，不是题不好款（尤其是长款），就是干脆题个穷款了事。难怪有人戏称当今画坛 70 岁以下画家群体中不能题款或题不好款者大有人在。更有甚者，书法了无功力，却偏偏喜欢在画面上横涂竖抹洋洋洒洒"龙飞凤舞"一番，其效果如何自然是可想而知了。确实，好的题款，作为绘画艺术的有机组成部分，可以起到画龙点睛之效；拙劣的题款，不仅不会锦上添花，反而会破坏画面原有的整体美感，实在是如"佛头着粪"一般大煞风景！那些动辄乱题款者，如果硬要用"画家字"来搪塞，恕笔者直言，不是"无知者无畏"，就是想找一个冠冕堂皇的理由，藉此来掩盖自己书法功力的欠缺与才情的不足。

　　鉴于此，笔者在前人研究成果的基础上，对中国画（严格说是"中国书画"）的题款艺术作一大致的梳理与论述，以期对书画爱好者能有所补益。在编写过程中得到了诸多师友的鼓励与支持，尤其是我曾经的同事、老乡，已故画家、编辑家朱绪常先生提供了许多原始资料，对他的无私助力，在此谨致谢忱，并以此告慰朱先生的在天之灵。

　　在大力弘扬民族优秀传统文化、坚定文化自信的今天，我们相信中国书画艺术在新的时代不仅不会"穷途暮路"，而且定会老树繁花，大放异彩，作为中国"文化符号"继续在世界艺术之林风姿独具、熠熠生辉。

第三篇

杨宇全书画评论文章选录

春夏秋冬一百年　真草隶篆三亿字

——著名学者胡士莹书法艺术漫评兼及其他

摘要：在我国现代古典文学史研究领域，胡士莹先生以其严谨的治学精神和卓越的学术造诣蜚声学界。他是学术界公认的一位研究我国古代小说、戏曲和通俗文学的著名专家，尤其精于话本小说方面的学术研究，其专著《话本小说概论》堪称这一研究领域的扛鼎之作。他还兼擅诗词书画，可谓多才多艺，一专全能。可惜其书画方面的成就被其学术成就所掩，随着岁月的流逝，世人对此更是少有闻见。本文对其治学之余的书画成就及其学人应具备的才艺修养做一些探讨与评介，以期加深人们对这位著名学者的全面了解。

关键词：胡士莹　著名学者　书法　综合修养

在我国现代古典文学史研究领域，胡士莹先生以其严谨的治学精神和卓越的学术造诣蜚声学界。他是学术界公认的一位研究我国古代小说、戏曲和通俗文学的著名专家，尤其精于话本小说方面的学术研究，其专著《话本小说概论》上溯远古，下迄明清，全面系统地阐述了我国话本小说的产生极其衍变过程，堪称这一研究领域的扛鼎之作。著名学者王驾吾教授在胡先生故去后曾撰挽联，称赞

他"书其可传，独创鸿纲评话本；病不废学，犹裁素绢写兰亭"，就是对其一生主要学术成就和贡献的高度概括。不仅如此，他还兼擅诗词书画，可谓多才多艺，一专全能。可惜其书画方面的成就被其学术成就所掩，随着岁月的流逝，对此人们更是少有闻见。

———

胡士莹先生，生于 1901 年，卒于 1979 年，字宛春，室号霜红簃。祖籍浙江平湖县人。他长期从事教育工作，曾在上海、杭州的多所高校担任教授，为国家培养了一大批古典文学研究领域的学人，可谓"桃李满天下"。

在数十年的学术生涯中，胡士莹先生素以治学严谨著称于世。其学术成就有目共睹，在此毋庸置疑亦无需赘述。但其书画成就，尤其是书法方面的高深造诣却鲜为人知。正如胡先生的同学好友、著名学者徐震堮教授在《宛春杂著》一书序言中所讲："他（胡士莹）晚年在杭州大学任教，主要讲话本小说这一门课，大家只知道他是这一方面的专家，除了少数几个老朋友外，很少人知道他在诗词书法方面的造诣，在当代名流中，是屈指可数的。"徐教授如此评价其书艺，绝非溢美之词。的确，胡先生幼承庭训，早岁在浙北知名书法家陈翰等前辈先生的指导下习书，打下了很好的"童子功"基础。中学时代已写得一手好字，年方弱冠即以翰墨与同侪相互酬答。他初学赵吴兴，其后遍临南北碑及汉唐大碑。"每天悬腕临写《嵩高灵庙碑》百余字，极为妙肖。"（徐震堮教授语）中岁以后，专攻钟繇、"二王"，于帖学用功颇勤，自说得力于"十三行"（即王羲之《洛神赋》）。曾用小楷亲笔恭录诸多乡邦文献资料与孤本古

旧小说，可以说是天天习书，从未间断，并以此自娱，成为其授课治学之余的"赏心乐事"。其手抄零星资料，积少成多，盈箱满箧，说是车载斗量当不为过。可惜在"十年内乱"中，散失不少，不能不说是一大遗憾。作为读书写作之余的一种"调节"，先生一生写字之多、用功之勤，在同辈人中亦属罕见。他曾戏言："春夏秋冬一百年，真草隶篆三亿字。"

实在说，与当今某些"红得发紫"的书家相比，胡先生留下的墨宝并不算多，他将书法作为自己抄书写作的工具或治学外的"余事"。再说先生过世较早，并未赶上所谓的"书法盛世"，当时的书法也没有像现在这般"老少皆热"，更不像现在会成为某些人士追名逐利的晋身之阶。所以先生的作品传世尽管相对不多，却不乏精品力作。生前其书作曾多次在杭州、上海、北京等地展出，书法条幅和横幅还分别在香港的《书谱》杂志和上海的《书法》杂志上发表介绍。在20个世纪70年代出版业尚不太发达，书法字帖类实用图书更是少之甚少的情况下，先生书写的小楷字帖《鲁迅诗歌选》（内分甲体、乙体）即由上海书画社于1974年公开出版发行。其后，上海书画社出版《怎样写楷书》一书，又选印他的小楷作为临摹的范例。此外，他还应出版社之约，为影印北宋书法真迹《米芾墨迹三种》题签。香港《书谱》杂志曾撰文指出："胡老工书法，生平临〈兰亭〉数百遍，其它〈圣教序〉等二王法帖，均反复临摹。求书者踵接于门，其临冯承素〈兰亭〉，尤为神似，所见无出其右。"由此也可见其书法功力与影响。据徐震堮教授回忆，胡先生逝世前曾对他说："如果病好得起来，再用力数年，自信可以追踪明贤。"他在古稀之年所临《兰亭》《洛神》绢本相赠徐教授，其作"精妙绝伦，非同时名流所及"（徐震堮教授语），因此徐教授发自肺腑地称他是

"杰出的书家"当系公允之语。据说，其小楷绢本流传至海上，一位学术界人士得到后如获至宝，称赞此本"流传后世，当为书苑一绝"。

先生亦能画，早年喜画梅，晚岁颇得八大山人意趣，虽不多作，然高古脱俗，颇多清新可人之处。

二

作为著名学者的胡士莹先生，虽以学问和"道德文章"享誉学术界，从其所从事的职业而言自然是"文人字"或"学者字"，但其书作又不仅仅是单纯的"文人字"或"学者字"。他将"妙悟八法，留神古雅"视为其毕生的书法美学追求。他习书从赵松雪入手，对"赵体"代表性书作《千字文》《洛神赋》《胆巴碑》《归去来兮辞》《兰亭十三跋》《赤壁赋》诸帖手摩心追，心领神会，并深谙赵孟頫"结体因时而异，用笔千古不易"的个中三昧。其楷法深得《洛神赋》，行书诣《圣教序》，年少之时即打下了纯正扎实的书法基础。早年对雄强、浑厚一路书风颇多涉猎，对历代碑铭下过苦功夫，曾遍临南北碑拓与汉唐大碑。中年以后，专力钟王，钟情帖学，自谓得力于《十三行》。故其书作兼有"北碑"风骨与"南帖"神韵，写来既儒雅简静、含蓄蕴藉，又老辣雄浑、丰姿独具。胡先生书作以行书见长，写来不激不厉，可谓风规自远；其隶书与魏碑作品取精用弘，用笔老道，亦颇具大家风范，完全可与同辈的书法名家比拳量力、一竞高低。之所以能成为一位"杰出的书家"，除了家学渊源、个人天赋、名家指点外，自然还得益于其一丝不苟的治学态度和日日挥毫的勤奋精神。

　　眼下书画圈内有"画家字"和"文人字"之说，持此说者言之凿凿，并旁征博引，举例证明它们的存在是一个不争的事实；反对此说者认为，书法就是书法，不要搞一些新名堂，人为地分什么"画家书法""文人书法""学者书法"或者是什么"将军书法""企业家书法""老干部书法"等等。如此玩弄花样，只能混淆书法艺术的本质概念，乃至降低书法应有的艺术水准。远的不提，就说浙江的前贤马一浮、张宗祥二先生，抛开其学术成就不讲，其书法水准当下的所谓"著名书法家""实力派书法家"，哪个能望其项背？再如近几年辞世的北京的启功先生、山东的蒋维崧先生，哪一个不是学问与书品俱佳？在过去，书法本是文人学者必修的功课，大多数人文学者几乎都是既能"舞文"又擅"弄墨"，学识与书法相互修为又相得益彰。这一优秀传统本应好好传承和发扬光大，然而当前看似"热闹"的书法队伍其现状却很不令人乐观。实话说，当今书坛缺少的不是写一手漂亮字的书法家，而是整体文化意识与文化内涵的缺失。某些书家真是"艺高人胆大"，传统的东西尚未消化透，便一味解构经典，动辄"开宗立派"，名堂多多，眩人耳目。恕笔者直言，这些人不是将书法作为一门真正的学问来敬畏和研究，而是在"玩书法"或者是"秀书法"！至于那些人为的将书法分为"画家书法""文人书法""学者书法"，不过是想找一个冠冕堂皇的名称，借此来掩盖自己书法功力的欠缺与学术才情的不足罢了。

　　之所以多说几句，并不是在刻意的"借题发挥"。培养"通才"与一专多能的"全才"或曰"复合型人才"，也是眼下学术界争议颇多的一个话题。过去作为"天下第一名社"的西泠印社，的确是一个名副其实的"博雅之社"。在印社"保存金石、研究印学兼及书画"的办社宗旨导引下，老一辈社员中诗文书画印俱擅者可谓触目

即是。眼下，擅治印者不能书画，或者擅书画者不谙金石的"印社中人"大有人在，更遑论赋诗填词做文章了。好在印社近年举办"诗书画印大赛"，强调一专多能与综合修养，得到全国艺术家与爱好者的广泛响应，供稿踊跃，其中不乏优秀之作。弘扬印社传统，提升学术内涵已初见成效，但愿能持之有故善始善终。

胡士莹先生迄今已经辞世 40 余载，我们今天重新向大家介绍这位杰出的学者与书家，无非是让后学者学习他虔诚的治学态度与勤勉的书法修为，从而重拾中国文化的人文价值与学术精神，更好地为我们所从事的文化事业服务。

注：本文部分资料参考徐震堮教授序言以及陈翔华、陆坚、萧欣桥合写的《胡士莹先生传略》一文，载《宛春杂著》一书，浙江文艺出版社，1984 年 8 月第一版。

（原载《当代文艺评论》，浙江省文艺评论家协会编，浙江人民出版社 2015 年 4 月第 1 版）

走出大家光环：宁筑自我之丘，不攀他家之岳

——以国美首届书法篆刻专业 5 位研究生为例

内容摘要：学名家，就要走出大家光环，不为大家的声名"遮望眼"，能循道而行，不为时尚所惑，不为流俗所囿，不为积习所蔽，在传承与弘扬中华书法艺术中守土有责，守土负责，守土尽责。学名家，首先要学名家的"师古之心"与"笔墨精神"，学他们的"字外之功"与"画外之意"，学他们"师古不泥""入古出新"与"转益多师"的治学治艺精神，当然同时还要学名家的为人处事、人品艺品。因为一个真正的名家除了才情、学养，最终还要在人品上一决高下。所以只有平素的德艺双修，方能真正做到德艺双馨。唯此，才是学名家的"人间正道"。20世纪80年代初期毕业于中国美院书法专业的5位研究生，他们师出名门，却能师古不泥，自立门户，真正做到"古不乖时，今不同弊"，最终在各自的书法领域做出了不凡的业绩。他们所走过的书法历程，或许对当今书坛有不少可资借鉴与启迪。

关键词：陆维钊　沙孟海　书法专业研究生　一枝五叶　大家光环　古不乘时　今不同弊

一

　　在现当代书画界有一个奇怪的现象，那就是当某地出了几位艺术成就高、社会影响大的书画家后，追随者便蜂拥而至，效仿者更是纷纷而起，手摩心追，亦步亦趋，似乎不如此就对不起"恩师"，不如此便有负于名家一样。画姑且不论，单讲书法，譬如浙江出了个大书法家沙孟海，艺术成就高、名气大，追随者便如蜂起蝶拥、众星拱月一般，大有前赴后继之势；再如陆维钊先生独创了非篆非隶的"蝶扁书"（时人亦称草篆），追风临摹者亦不乏其人；于是乎，社会上便出现了诸多"疑似"沙孟海与陆维钊的作品。此类现象，不独浙江，其他省份，如山东就一度出现过"克隆蒋维崧""亚似魏启后"的书作；书法大省之一的江苏也有此遗风，触目书坛，不时可见"林散之""费新我"的影子。实在讲，一地一时出几个艺术造诣高、有影响力的书坛大家，自然是当地书法界的造化，名家对当地书风产生一定的影响与创作导向，也实属难免。一些后学者怀着一颗虔诚之心，追随名家，学习名家，向名家借点"余威"、沾点小光，藉此光大、传承一下名家的艺术，不仅合乎情也合乎理。然而，凡事要辩证地看，学名家究竟要学什么？是亦步亦趋，盲目跟风，学点皮毛，得形遗神，还是借学名家之名行沽名钓誉之实？抑或是还有其他什么别的不可告人的目的？的确值得人们深长思之。齐白石老人当年就曾对临摹他作品的门徒说过："学我者生，似我者死。"此话今天听来仍是语重心长，受益匪浅。可惜，并不是所有的名家都像白石老人一样有先见之识与自知之明。许多名家对其弟子"克隆"自己的做法往往采取默认的态度，甚至个别还暗中窃喜，仿

佛自己的艺术从此便薪火相传、发扬光大了。所以说，名家有时也"误人"。当然，并不是说名家有意误人，而是后学者被其"名声"所误；名家也不是不该学，关键是要看你怎么学和学什么。

譬如，终老山东的著名书法家、篆刻家蒋维崧先生早年师从沈尹默、乔大壮二先生，其书作婀娜刚健，隽秀凝练，可谓飘逸传神，富有浓厚的书卷气与文人气息，很好地沿袭与体现了"二王"书风之遗韵，其印作更得浙派篆刻之精髓。但诸多追随者没有像先贤所教诲的那样"师古不师今"，而是"顶礼膜拜"般地机械临摹，所以字写来写去，印治来治去，"死功夫"下了不少，最终还是很难跳出窠臼，更不用说是成就一番"自家面目"了。山东还有一位著名书家魏启后先生，其斋号为"晋元斋"，意在表明自己书法宗晋绘画宗元。的确如此，魏先生早年负笈京华，曾与溥心畬、溥雪斋、启功等许多名家有过交游，但其书作却直追魏晋乃至秦汉，了无今人痕迹。他曾戏称只学北宋之前的，南宋以后的东西"只看不学"，其追求高古的艺术格调可见一斑。因此，后学者不应图慕虚名、走捷径，学名家更不是只学"名士风度"与"名士派头"，而是要追根溯源，取法乎上。

20世纪80年代初期毕业于中国美院书法专业的5位研究生：朱关田、王冬龄、邱振中、祝遂之、陈振濂，他们师出名门，却能师古不泥，自立门户，真正做到"古不乖时，今不同弊"（孙过庭《书谱》句），最终在书法领域做出了不凡的业绩。他们所走过的书法历程，或许对当今学书者有不少有益的启迪。

二

如众所知，沙孟海先生是20世纪浙江省乃至全国书法界的一座

丰碑，被誉为 20 世纪的书坛泰斗之一，沙先生学识渊博，于语言文字、文史、考古、书法、篆刻等领域均深有造诣，尤以书名著称于世。其书法远宗汉魏，近取宋明，且能化古融今，形成自己独特的书风与书法语言。他诸体兼擅，所作榜书大字（擘窠大字），雄浑刚健，气势磅礴。应该说沙孟海先生的书法创作在理论与技法上都为后学者提供了有益的营养与借鉴。如今沙先生驾鹤西游已近 30 载，但其影响力仍持久不衰。或许是沙老的光环太大了，放眼望去，书法界沙老的影子若隐若现，这在全国并不鲜见，浙地尤甚！在浙江杭州，尤其是在沙老曾供职过的浙江美术学院（今中国美术学院）、浙江博物馆与西泠印社等单位，能舞文弄墨的人无一不曾因与沙老接触过而倍感"与有荣焉"！而在中国美院，以沙孟海、陆维钊等先生为导师举办的研究生班，更是开了中国书法研究生教育之先河！这一届学员中就有后来驰骋中国书坛的五员干将：朱关田、王冬龄、邱振中、祝遂之、陈振濂。这其中朱关田年龄最长，而陈振濂年龄最小，入学时才 25 岁。

　　除了沙孟海先生，对现代书法教学有筚路蓝缕之功的另一位重要人物自然是非陆维钊先生莫属了。

陆维钊书法作品

陆维钊书法作品

沙孟海先生1981年为《陆维钊书法选》所作前言有云："已故院长潘天寿先生和陆先生重视书法篆刻艺术，于1963年就本院试办书法篆刻科，即请陆先生为科主任。""1979年暑期，学院又接受了培养书法篆刻研究生的新任务，请陆先生负责。所有规划制度，多经他主持悉心厘订，病榻中还力疾工作。"

由此可见，书法篆刻专业无论是本科生还是研究生，陆维钊先生都倾注了极大的心血。

这一点在曾是亲历者的章祖安先生的文章中也曾提到，沙孟海先生在1989年纪念陆维钊先生诞辰90周年的一次座谈会上曾说：陆维钊先生于书坛的重要贡献有二：一、与潘天寿先生一起开创了浙

江美院的书法专业，一切计划均出其草创手订；二、创造了一种全新的书体"蝶扁书"。而且在浙江美院庆祝沙孟海先生 90 华诞时沙先生也一再声言：在美院书法专业的建立上，他是在旁边敲敲边鼓的。(详见章祖安《陆维钊的蝶扁书——兼及蝶扁书的名称考辨》一文)当然这里面有沙先生的自谦之言，但从中不难领略到上一代文人相亲相重与沙先生虚怀若谷的为人处事风格。

中国美术学院可谓是现代中国书法学科诞生的摇篮，陆维钊、沙孟海诸先生无疑是这一学科的奠基人。寻根溯源，至于当时创立书法专业的背景，还得从更早时间谈起。1962 年 6 月，时任院长的潘天寿在全国"美术教育会议"上发言："目前老书法家寥寥无几，且平均年龄在六十以上了，后继无人，前途堪虑，我建议在浙江美术学院设置书法专业，包括金石篆刻，以便迅速继承。"由于潘天寿院长当时在美术教育界的地位与影响，此建议受到文化部的重视并采纳，旋即批准浙江美术学院中国画系增设书法篆刻专业。潘院长即委托陆维钊主持筹办。

经过一年艰辛紧张的筹备，1963 年，浙江美术学院第一个书法专业，也是新中国教育史上第一个书法本科专业——浙江美术学院中国画系书法篆刻科正式成立。陆维钊先生成为新中国第一个书法专业的奠基人。开课之时录取了李文采、金鉴才两位学员，并于1963 年 9 月入学，这二人也成为全国最早的书法本科生。这也是中华人民共和国成立后书法正规教育的初始，因此也必将载入高等书法教育的史册。可惜好景不长，此班没有继续办下去，"文革"一来万马齐喑，此专业的教学工作也随之中断。

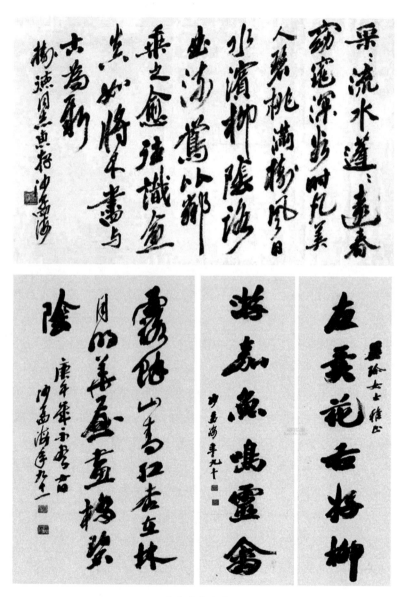

沙孟海书法作品

粉碎"四人帮"，拨乱反正以后，百废待举。我国的书法教育事业也面临着青黄不接后继乏人的局面。为了扭转这一格局，1979 年，浙江美院受文化部委托培养书法篆刻研究生，复由陆维钊先生主持此事。陆先生通过有关领导，约请沙孟海、诸乐三两先生合作。由陆维钊、沙孟海、诸乐三、刘江、章祖安 5 人组成研究生指导小组。陆维钊任指导小组组长，一切计划均由陆先生草创手订。1979 年暑期前，即面向全国招生。报名人数众多，通过严格筛选，层层把关，经初试、复试、面试，可谓"过五关斩六将"，在全国范围录取了 5 名研究生，他们分别是：朱关田、王冬龄、邱振中、祝遂之、陈振濂，并于同年 9 月入学，成为新中国第一届书法篆刻硕士研究生，这在中国教育史上亦属首创。这种特定历史时期的师徒关系，后来被人们称为"一枝五叶"。所谓"一枝五叶"，"一枝"是指从潘天寿、陆维钊、沙孟海、诸乐三到刘江、章祖安诸先生，"五叶"即为 5 位研究生，"一枝五叶"形象地体现了这种一脉相成的师承关系。

当时的课程设置与任课教师为：陆维钊先生讲授"书法及书论"；沙孟海先生讲授"书法、金石学"；诸乐三讲授"篆刻及理论"；刘江先生负责讲解"篆刻"；章祖安先生负责"古代汉语、古碑文释例"。由此也可以看出，当时的课程设置已比较合理全面，师资配备也是非常雄厚的。严师出高徒，名师出俊才，超强的师资组合，为书法专业的研究生教学工作提供了强有力的学术保障。

三

1980 年 1 月，中国美院书法专业教育体系的奠基人、首届书法

研究生导师陆维钊先生因病不幸辞世。陆先生生前即在病榻把主持研究生班的重任郑重委托给沙孟海先生。在沙孟海先生主持下，1981年暑期，5名研究生顺利毕业，这为后来恢复本科建制在师资方面做了准备。除朱关田较长时间供职于省书协做组织联络工作外，其他4位均从事书法教育事业，其中邱振中北上任职于中央美院，其余3位王冬龄（曾一度国外访学）、祝遂之、陈振濂（后调入浙江大学）均留守母校从事书法教学工作。他们接过了先师的教棒，秉承了导师们的学术思想，薪火相传，一以贯之，一直从事书法专业的教书育人工作，均成为课徒博导，传道授业，而且大都仍坚守在教学一线。

陆维钊、沙孟海、诸乐三等先生门下的这5位美院书法篆刻专业的高足被人们形象地称为"一枝五叶"，这5位弟子门生，虽来自不同省市，却是个个聪慧，悟性极高，可谓互有所长，各有千秋。当年年富力强踌躇满志的青壮年，如今最年轻的一位也已逾花甲之年。他们在各自的领域或研究创作兼擅，或教学、创作、理论并举，在不同的场域闪转腾挪，大显身手，成为驰骋于当今书坛显赫一时的"风云人物"！我想这5人单单用著名书法家已不足以概括其艺术与学术成就。正所谓"师傅领进门，修行在个人"，这5位研究生，虽说是"一枝五叶"，却是"枝生五叶、叶叶不同"，他们没有被老师们的光环所罩住，更没有像"复印机"与"传声筒"一样，循规蹈矩，陈陈相因，一味做先师作品的"克隆者"与"山寨版"的制造者，而是自出机杼，另辟蹊径，走出了一条不同于先师的书法路子。限于篇幅我们不能面面俱到，一一点评，只能有所侧重，点到为止。

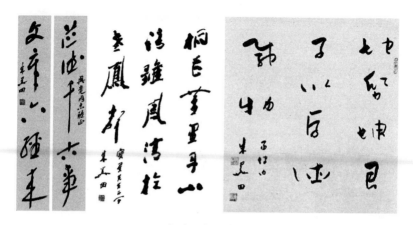

朱关田书法作品

其中，朱关田生于 1944 年，是 5 位研究生中年龄最长的一位。退休前供职于浙江省文联下属的书法家协会，是继沙孟海、郭仲选之后接棒浙江书协的第三位掌门人，曾任中国书法家协会副主席、中国书法家协会评审学术委员会主任，兼任西泠印社副社长。在众位沙门弟子中比较典型的要数朱关田了。他是一位书法创作与书学理论研究齐头并进的学者型书家。他从事以唐代为核心的书法史研究工作数十年以来，在理论研究上笔耕不辍，其研究成果具有比较鲜明的学术特色与学术贡献。在《中国书法史·隋唐五代卷》中，他把研究的重点投掷到时代文化与书法发展的关系上，从而揭示出唐代的书法品评标准不全在于书法艺术本身，还与帝王的喜好、书家的家族背景等有着密切的关联，这种文史结合的广阔文化视野，为书法研究提出了新的问题。关于书家个案的研究，他不是局限于对书法本身的钩稽，而是扩大到家世、交游、仕履、诗文等各个方面的综合考述。从中不难看出，他那深厚的学养及对书法史研究的透彻。其专著《初果集》中有关颜真卿、徐浩、李阳冰等人的篇章

尤其深入精辟，对颜真卿、柳公权一类划时代的大书法家，朱关田更是倾注笔墨，予以重点研究。

在书法创作上，朱关田早年深受沙老影响，他不像某些只学到一鳞半爪些许皮毛的学沙者，而是学沙学得比较到位的一位沙孟海书艺的忠实追随者，颇得沙老书作开张、雄浑之真髓。近些年来，其书风书貌却为之大变，在"衰年变法"的过程中试图"浴火重生"，线条越来越凝练，点画也越发简约，是"去沙化"追求自家面目较为成功的一位，然而却有些"矫枉过正"的嫌疑。或许是受傅山的"宁拙毋巧，宁丑毋媚，宁支离勿轻滑，宁直率勿安排"书学理论的影响，在"勿轻滑"与"宁直率"的表象下，恰恰给人一种有些"做作"和刻意的"安排"的感觉。对照以前的书法创作，也有人认为他把好端端的字肢解得支离破碎（有些碎片化，点画与结体有意混作一团，有些字如果不是放在特定的书法语境中几乎让人认不出来），一味求奇求险，一味追求个性化，难免给人一种有些不适应的陌生化感觉。

王冬龄生于 1945 年，别署冬令、悟斋、眠鸥楼、大散草堂，江苏省南通市如东马塘人。他在全国、省市书法家协会均兼有职务，曾任中国书协理事、浙江省书协副主席、杭州书法家协会主席；为中国美院现代书法研究中心创始人、中国美术学院教授、博士生导师、美国明尼苏达大学客座教授。在江苏时曾师从尉大池等人，而有幸入林散之、沙孟海这两位书坛巨擘门下研习书艺，则是他这一生最为人们津津乐道并引以为荣的履历！

王冬龄的书法作品（右一为"乱书"）

　　如果稍微关注一下当今的书坛动态便会发现，在当今书坛王冬龄似乎是一个"不甘寂寞"、有故事的"话题人物"。的确，中国书法界有了王冬龄，精彩不断，议论也不断，他的创作展览，频频在书画界激起阵阵波澜。年轻时，王冬龄曾在美国、日本讲学多年。欧风美雨的洗礼，影响了他的书法艺术道路。他大胆借鉴西方现代派、后现代派的表现手法，打破传统书法的陈规俗矩，在现代书法领域开拓出一片新天地。

　　王冬龄的书法创作得益于一个"悟"字，这也是其斋号取名为"悟斋"的意义所在，除了此斋号，还最为常用的一个斋号是"大散堂"。的确，一个"散"可以大致概括其书法创作上的美学追求，他力求将林散之先生的飘逸、散淡与沙孟海先生的厚重、气势结合杂糅起来，希冀创作一种属于自家面貌的书写语言。

　　虽身居美院这样一个出过不少名家大师、学人的学术氛围浓郁的大环境中，但王冬龄并不以学问与理论见长，虽身为教授、博导，但严格意义上讲他并不是一位学者，而是一位富有激情和才情的创作型书家。人们往往把他与现代书法、当代艺术乃至"行为艺术"联系起来认知和评判他。无疑他是"现代书法运动"身体力行者。近些年映入我们眼帘的往往不是他的作品，而是他先声夺人博大众

眼球的一系列"壮举"。尤其是在巨幅草书创作方面不时创下一个又一个个人纪录，不断地刷新着人们的视觉。

于是我们经常见到他在一些大型文艺聚会上，手持如椽之笔，足踏似席宣纸，手舞足蹈、神采飞扬地与笔墨"共逍遥"、与线条"共起舞"。无论是新品苹果手机发布会，还是举世瞩目的 G20 峰会，总能见到他闪展腾挪的身影和那一头轻舞飞扬的长发以及那双吸睛的红袜子……在媒体眩目的闪光灯下，在众人无限景仰的前呼后拥中，风度翩翩、洒脱倜傥的书法家开始了他"狂来轻世界、醉里得真如"的"书法表演"。那景象简直就是"把酒醉滔滔，心潮逐浪高"，洋洋洒洒，龙飞凤舞，闪转腾挪之间一幅幅擘窠大字顷刻书就。书家的"精彩演示"，在博得了阵阵喝彩的同时，也让人们感受到书法艺术不仅是一种"智力游戏"，而且还是一种"体力劳动"。一次次的精彩出场，使其名声大震，同时也为他赢得了"大玩家"和"书法表演艺术家"的戏称。

王冬龄的书法生涯中，3 次创作巨幅作品。其中两次，他分别书写了《逍遥游》和《老子》。这样的选择并非偶然。据说，每次重读这两部代表东方智慧的经典文献，他总能从中攫取生活的智慧。从《离骚》的无语凝噎、《逍遥游》的激情四射，到《易经》的目眩神迷、《老子》的从容淡定……王冬龄呈现给大家的这些作品，涉猎的都是中华传统文学经典。但每一次创作，都是一次思考。不是思考如何演绎笔墨，而是思考如何解放笔墨。于是，满纸的书法线条，散发的就是"中国味道"。有两件超级书法巨制格外引人注目，一是 2 万余字、50 多米长的《易经》长卷和 5000 言的《老子》，写在高 4.95 米，长 37.5 米的巨幅宣纸上，布满了中国美术馆圆厅的整墙。其充满艺术张力的挥写，的却给人不少视觉冲击力！

　　而在书写材料上，他也是一个大胆创新敢做第一个吃螃蟹者。如尝试银盐书法、将字写在木头上、写在玻璃墙上乃至"大逆不道"惊世骇俗将《心经》写在印有裸体女人的图片上……

　　近来，王冬龄大搞特搞起了"乱书"，而且"一路狂书"，兴致不减，从国内书到了国外，最后将其书写场景移步至北京太庙这样一个包含文化象征符号的庄严肃穆之所。更使其成为一位褒贬不一、饱受争议的人物。

　　清代书法家梁撰曾在《评述帖》中评论历代书法："晋人尚韵，唐人尚法，宋人尚意，元、明尚态。"可以推测，如果百年之后的学者沿用梁撰的方法评价我们这一代的书法趣味，他们肯定会说：那是一个"尚图"的时代。如果用来解读王冬龄的书法创作，此话或许有一定的道理。

　　现任中央美术学院院长的范迪安认为，王冬龄这几年的突出表现是在公共空间中的巨幅书写，这种书写每每将他自己推到"临场"的境地。王冬龄的激情迸发之时，"场域"中的媒介、空间和他的书写行为都汇聚成"气"之场、"域"之境，也就生成了新的创作"文本"。王冬龄将这个结果称之为"乱书"。

　　"乱书"把他一贯推崇的"书非书"现代书法推向了实验的极致，说是登峰造极一点都不为过。甚至有人认为是"走火入魔"之作，这位在书法线条中追求大自在的"逍遥王"，笔下的东西使其真正成了"当代草绳"。当然叫好者也不乏其人。

　　其实，褒贬自有春秋。王冬龄在其书法生涯中注定是一个饱受争议的热点人物，他将以他的争议性载入当代中国书法史册。

　　邱振中与祝遂之均供职于一北一南两所最高美术学府，前者北上供职于中央美术学院，后者供职于中国美术学院（前身为浙江美

术学院），二人主要从事书法教学与理论研究工作。二人埋头学问，教书育人，尤其是祝遂之为人低调，不事渲染，以一颗平常心来对待学问与书艺，是"五叶"中最"不显山不漏水"的人物。对于二

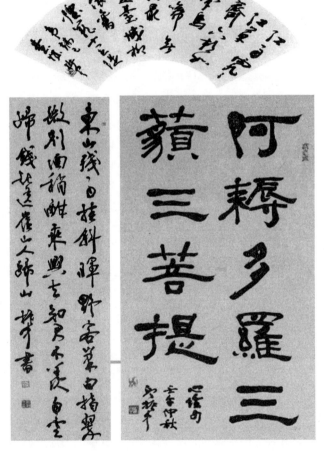

邱振中书法作品

人我们不妨简而叙之。

　　邱振中，1947 年生于江西南昌。中央美术学院教授、博士生导师，兼任绍兴文理学院兰亭书法艺术学院院长。在书法教学与创作中，教学相长，侧重于书法艺术的学理研究，著有《书法的形态与阐释》《神居何所》《书写与观照》《中国书法：167 个练习》《当代的西绪福斯——邱振中的书法、绘画与诗歌》《书法的七个问题》《愉快的书法》（北京师范大学出版社出版）等 17 部。先后在中国美术馆、瑞士日内瓦、日本奈良、美国洛杉矶等地多次举办个人书法艺术展览。他也是国美 5 位研究生毕业后唯一一位离开江南北上的学者型书家，近些年在一些大型书法学术研讨中不时能见到他的身影。

　　祝遂之，1952 年生于上海。1981 年国美研究生毕业后供职于浙江省博物馆，任西泠印社社长沙孟海先生助理。1989 年调入中国美术学院中国画系任教。曾为中国美术学院书法系主任、中国书法家协会篆刻艺术委员会委员、浙江省书法家协会副主席等学术职务。在多年的艺术追求中，他曾先后聆教于钱君匋、陆维钊、沙孟海、诸乐三、启功等当代书法篆刻大家。

祝遂之书法作品

祝遂之是沙孟海先生的得意门生之一，也是沙孟海晚年的得力助手。祝遂之在研习书法的历程中，从恩师沙孟海那里，继承了从传统中不断学习的方式、方法。在沙师的导引下，潜心学习书法创作与书法理论研究，历练内功修养。他的书法篆刻创作气质浑厚，格调高古，着意把握传统印学的真正品质，在"学院式"的严谨和规范的基础上努力孕育着自己充满活力的艺术风范。著有《祝遂之书画集》《祝遂之印谱》《中国篆刻通议》《祝遂之写书谱》等。古

语云：形而上则为道，形而下则为技。艺术家要有更加突出的成绩，理论研究与实际创作一定要有机地结合。祝遂之在这上面也孜孜探求，他在书法的创作上注重内外兼修，早在学生时代就协助沙孟海整理出版《中国书法史图》《印学史》等著作。对文字学、考古学、文学诗词、哲学、史学等学科的研究，也很重视。在如今这个比较浮躁的社会中，有这样的一分心来潜心研究书法艺术，已经殊为难得。他也是恪守道统，敬畏传统，心仪经典最为彻底的一位沙门弟子。

在"一枝五叶"中，有一位不能不提及的"重量级人物"，他就是蜚声当今书坛的陈振濂。

陈振濂供职于浙江大学，是5位研究生中年龄最小的一位，也是一位集教学、创作与理论于一体的"复合型"与"全才型"人物。曾几何时，陈振濂也是一位喜欢和善于搞"书法运动"的主帅，早年力推过"学院派运动""魏碑运动"等一系列有胆有识别开生面的书学探索，曾掀起过"陈振濂旋风"，是一位在教学实践、书学研究与创作领域都颇有建树且精力充沛的人物。这些年他一人多角，身兼数职，跳进跳出，总能游刃有余，先后在中国书协与西泠印社都兼有要职，分别任副主席、副社长兼秘书长，并先后出任杭州政协副主席及杭州人大副主任，无论是书界还是政界，都达到了个人生涯中的顶峰，可以说是一位当今书法界绕不开的重磅级的人物。

陈振濂书法作品

陈振濂从事书法艺术 40 多年，在当代中国书法创作、理论、教育三方面均取得了开创性的成果，其对当代书法在思想上的引领与推动可谓有目共睹。他视域开阔，涉猎广泛，其理论研究内容涉及

古典诗歌、中国画、书法、篆刻等方面，并旁涉日本书法绘画。研究生毕业后进入高校，教书育人自然是其本职工作，世人公认其以理论与教学为最胜，其实在书法创作上，陈振濂也是一位创作宏富、精力丰沛的书法家。在书法创作方面倡导"学院派"模式，融书法创作的构思、主题、形式与技巧为一体，为书法艺术从古典向现代转型提供了崭新的思路和实践成果。在书法理论方面倡导"书法学"学科研究，为书法理论的体系化、规范化、专业化提出了完整的学科构想。在书法教育方面也颇多建树，他的"陈振濂书法教学法"获得国家级优秀教育成果奖和霍英东教学基金奖，就是对他最大的认可与褒奖。

近些年，已经"功成名就"的陈振濂并没有停下探索的脚步，而是以其一系列的书法大展引起了人们的持续关注。他使书法在展示一般技巧与风格的基础上，着力提升自己的文化品质，并以此打上"陈氏书法"的鲜明烙印，也正契合了陈振濂"没有创新点则不出手""每有举措必先以思想创新先行""研究型书法创作"的艺术创作主旨。

2012 年 6 月"社会责任——传播·阅读·创造：陈振濂综合书法群展"在浙江美术馆盛大开幕。本次书法展集近 3 年来陈振濂教授的几次重要大展的主要精华，取材于 2009 年"心游万物""线条之舞""意义追寻"三大展；2010 年"大匠之门陈振濂眼中的名家大师"；"大墨纵横陈振濂榜书巨制书法展"；2011 年"守望西泠陈振濂西泠印社社史研究书法展"中的部分精品，并结合 2012 年创作的一批直击时事与民生的书法新作，最终形成以"传播、阅读、创造"为主旨的"陈振濂综合书法群展"的主体内容，共展出作品500 余件及陈振濂编纂的大量书籍和文史资料。此次展览洋洋大观，

气象不凡，不仅是他近些年书法创作的集大成，也是他近些年来书法理念的集中展示，可作为一次"文化事件"而载入当代书法文化史。

四

实话讲，陆维钊、沙孟海先生的书艺镕古铸今，融汇南北，其书法成就和学术造诣是一座目前尚无人能够完全逾越的丰碑，大家名师的光环实在是太大了。不能不让人高山仰止！所以眼下某些沙门弟子一方面离不开沙老这棵大树，言必称得沙老亲炙，一方面又急于尽早形成自己的书法面貌和书写语言，故才出现了诸多"恍似沙老又不同"的奇特书写景象。

5位研究生所走过书法的路子，在某些学术理念与创作追求上自然有待理论上的进一步完善与强有力支撑，其中不乏值得商榷之处，但他们不为"名家遮望眼"，独运机杼，迥异于时贤同侪的做法，却值得当今有些纷乱的书坛深长思之。

正如5名研究生中最年轻的一位陈振濂所言，对老师最好的怀念就是将他们的学术精神发扬光大。无论是对沙孟海还是陆维钊，陈振濂率先垂范，他不遗余力地将师门的良好学风和严谨的治学态度贯彻、弘扬并使其在学术艺术界蔚为风气。

所以说，学名家就要走出大家光环，不为迷恋于大家的名声，能循道而行，不为时尚所惑，不为流俗所困，不为积习所蔽，在传承与弘扬中华传统优秀书法文化的伟业中守土有责，守土负责，守土尽责。因此，学习名家巨擘，首先要学习他们的"师古之心"与"笔墨精神"，学习他们的"字外之功"与"画外之意"，学习他们

"师古不泥""入古出新"与"转益多师"的治学治艺精神，当然同时还要学习名家的为人处事、人品艺品。因为一个真正的名家除了才情、学养，最终还要在人品上一决高下。所以，只有平素的德艺双修，方能真正做到德艺双馨。唯此，才是学名家的"人间正道"。

注：本文在写作过程中参考了一些相关资料，特此说明。

（原载《杭州艺览》2019 年"致敬新中国成立 70 周年文艺评论专辑"。）

漫谈西泠印社中的"山东三老"

　　内容摘要：西泠印社中的"山东三老"，是指中华人民共和国成立初期山东籍众多南下干部中资历比较老的三位，即：商向前、郭仲选、孙晓泉。这三人都是早年南下干部中读过私塾有一定国学功底的文化人。南下入杭后尽，管在不同的工作岗位，却有一个共同点，不仅籍贯相同，都来自革命老区山东沂蒙山一带，而且这三人都曾在西泠印社兼任过重要职务（商向前籍贯临沂费县、曾为西泠印社理事，郭仲选籍贯临沂兰陵县、曾为西泠印社常务副社长，孙晓泉籍贯临沂郯城县、曾为西泠印社副社长兼秘书长）。他们都与杭州的文化单位结下过不解之缘，对杭州的文化事业尤其是对西泠印社的恢复与重兴，弘扬光大金石书画艺术，做出过有目共睹的贡献。

　　关键词：南下干部　山东三老　西泠印社　金石书画　恢复与重兴

　　如果对中华人民共和国成立后西泠印社这段历史比较了解的人，一提及"山东三老"相信大多数人都不会陌生。所谓"山东三老"，是指中华人民共和国成立初期山东籍众多南下干部中资历比较老的三位，即：商向前、郭仲选、孙晓泉。这三人应该说是当年南下干

部中有着家学渊源与国学底子的文化人。他们幼时都受过私塾教育，不仅籍贯相同，而且都来自革命老区山东沂蒙山一带的临沂。临沂古称琅琊，也是书圣王羲之的故乡，所以三人对"二王书风"怀有特殊的情感也是情理之中的事情。不止如此，南下以后三人还都是"西泠印社中人"，都曾在西泠印社兼任过重要职务（商向前籍贯临沂费县、曾为西泠印社理事，郭仲选籍贯临沂兰

"山东三老"合照

陵县、曾为西泠印社常务副社长，孙晓泉籍贯临沂郯城县、曾为西泠印社副社长兼秘书长）。

定居杭州后，三人都身居要职，尽管在不同的工作岗位，却对杭州的文化事业尤其是对西泠印社的恢复重建，弘扬光大金石书画艺术功不可没，而且这三人都曾与杭州的文化单位有过不解之缘。其中商向前曾一度出任杭州市文教局副局长、党组书记，是资格颇深的西泠印社理事；郭仲选曾任浙江省书法家协会主席，长期担任西泠印社常务副社长；孙晓泉是中华人民共和国成立后杭州市文化局（当时称文教局）的首任局长，兼任西泠印社副社长兼秘书长。下面不妨将三人的简历介绍如下：

"第一老"商向前先生，也是最早辞世的一位"老山东"。

商向前（右一）与友人合影

　　商向前（1908～1998），原名天一，曾用名象乾，笔名老蚕，山东省临沂市费县人。早年参加革命，曾任区长、县长、县委书记等，后任杭州市政府秘书主任，市文教局副局长，市中级人民法院院长，市委统战部长，市政协一、二、四届副主席。除了行政职务，在书画界亦颇多职务，生前系中国书法家协会会员、浙江省书协副主席（后任顾问）、西泠印社理事、市政协书画会会长、黄宾虹学术研究会顾问等。

商向前书法作品

　　商向前擅书法，懂金石，精鉴赏，学书自颜鲁公、柳公权入手，进而兼学魏碑，尤长于行书，师法清代名家刘石庵、何子贞等人，业界评价其书风"浑厚、豪放、纯朴，结体开朗道劲，含蓄委婉"。

　　曾多次举办个人书展和联展，参加多届兰亭笔会。作品曾入选第一、第二届全国书展、六大古都书展、郑州国际书展等大型展览，多次获得荣誉证书，并向中国奥委会和参加亚运会的中国代表团赠送作品多幅。书作入选太白碑林、翰图碑林等碑林刻石；先后被青海省博物馆、赵一曼纪念馆、日本千代田俱乐部等海内外机构永久收藏；为杭州岳庙、精忠柏亭、净寺钟楼、普陀山、雁荡山、严子陵钓台、章太炎墓碑、云南黄果树瀑布、四川杜甫草堂、汤阴岳飞故居、陇中诸葛亮躬耕处等省内外的名胜古迹题写对联或匾额。其作品及传略还被《当代书画篆刻家辞典》等辞书收录。单从书法艺术的调度而言，商老的作品用笔老辣，大气磅礴，很有些柳筋颜骨的味道，如果借用论词的观点来评论其书法，他的书作当属于"豪放派"，迄今为止许多藏家都以藏有他的墨宝为荣。

山左费县　　　　　　商氏向前

"第二老"即是名满杭城的郭仲选先生。

郭仲选（1919～2008），号魁举，山东省临沂市苍山县（今兰陵县）人。著名书法家、文艺工作组织领导者。早年参加革命，1949 年随军南下，至杭州转业从政。新中国成立后，历任杭州市人民政府秘书主任、副秘书长、文教局副局长、中共杭州市委宣传部副部长、市委党校党委书记、市统战部部长、杭州市政协副主席等职。除了政界，郭老在文化界的地位也是颇高的。据有关材料介绍，郭仲选工书法，长期生活在杭州，故书坛上一直将其视为浙江书家。他历任中国书法家协会第二届理事、浙江省书法家协会主席、浙江省文史研究馆馆长、浙江省书法家协会名誉主席、西泠印社常务副社长等职。

郭老 1937 年毕业于山东临沂师范学校，"七七事变"后投笔从戎，于毕业次年参加八路军，10 年戎马生涯，锻炼了他的坚韧与意志。在他身上，集艺术的浪漫主义色彩与革命的军旅气质为一体，是浙江书坛公认的"德艺双馨"艺术家。他为人宽厚仁慈，书作很接地气，即便在"惜字如金"的书画商业化时代，也不失高洁与普世之气。正如著名书法家金鉴才先生所言："在郭仲选先生无愧无悔的一生中，拿起枪杆子为人民打江山，是其人生的一大亮点；拿起笔杆子为书法守'江山'，亦即守护住他心目中中国文化与中国书法文化的核心价值观，也同样是他壮丽人生的一大亮点。"（详见《情怀大爱艺存湖山——郭仲选先生纪念集》一书）

郭仲选书法作品

郭老的书法初得塾师张庆岩发蒙，之后又受兰陵书家王思衍的影响，学书由唐楷入手，以欧阳询《九成宫醴泉铭》为根基，继写颜平原，而后又越出唐书法式，直追晋人风韵。行书出入"二王"，并取法孙虔礼、米南阳、赵松雪和鲜于枢诸家，晚年则于董香光书体用功最深。长期浸淫于传统，广览博收、以古为镜，是当代书家在帖学领域卓有成就者。其行书纵横驰骤，顿挫从容，舒展自然，雄秀兼备，其书作用苏轼的诗句"端庄杂流丽，刚健含婀娜"来形容，应该是较为贴切的。

其楷书结体方正，外见筋骨，内含刚健，于高简中寓浑穆，文静中显峻利，平正中出险绝；行书则尤为世人所推重，以其"秀"之本色，在名家如云的浙江书坛别开一格，占据了一席之地。兼擅榜书，雄浑凝练，风神高华，体现出一种宏丽博大之美。作品多次参加全国第一、二届书法篆刻展和国际书法展，并参加日本、韩国、新加坡、加拿大以及中国的香港、台湾等国家和地区展览。

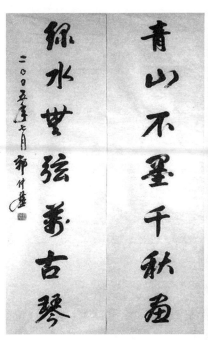

郭仲选书法作品

在杭州这座前有马一浮、张宗祥，后有陆维钊、沙孟海等名家荟萃的文化名城，书法家郭仲选曾享有"杭州一支笔"的民间美誉，深入街头巷尾，不经意间抬头便可见他的招牌字。不少风景名胜、博物馆、艺术馆、纪念馆收藏或刻碑，诸多大型商场、企业的匾额、招牌等均出自其手。撰有《读画禅室随笔》《清相秀骨话香光》等文章，编著有《夕照轩书画集》等。

《美术报》在郭老去世后曾撰文评价道："郭仲选对浙江书法界的重要性主要体现在一种精神层面，他是浙江的一个'书法符号'，有了郭老的浙江书法界让我们始终对老一辈书家充满敬意与信赖。郭老的存在，其实做了一个把书法大众化到普通百姓接受的民间运动，他的面向社会面向群众的书法价值定位，使书法进入寻常百姓家成为可能。"因此，杭州百姓中才有"即便不学书法的，也知道郭仲选的大名"之说，这无疑是对郭老的最高评价。

"第三老"，便是饱经风霜辞世最晚的孙晓泉先生。

孙晓泉（1919～2015），1919年2月出生于山东临沂郯城县，曾读私塾、中学，爱好文学、书法。1944年参加革命，1949年参加渡江战役来到杭州，从此他就将自己的一生、全部智慧和精力都贡献给了这座江南名城的文化事业。他是杭州新中国成立以来的首任文化局长兼党委书记，曾任浙江省文 联副主席、浙江省作家协会副主席、杭州《西湖》杂志主编、西泠印社副社长兼秘书长，还担任过其他许多官方和民间的文化学术机构和团体的领导职务。当年在他主持下，杭州文化事业创造了多个"第一"：恢复西泠印社，他担任新中国成立后第一任西泠印社副社

长兼秘书长；第一次建立杭州市文联，创办杭州第一本文艺刊物《西湖》杂志；首创西湖诗社和书画社；建立第一个杭州杭剧团、京剧团、曲艺团、杂技团、文学艺术研究所……使杭州文化掀起了新中国成立后的第一波高潮，涌现出《西湖民间故事》等广为流传的优秀作品和不少优秀文化人才。尤其是在西泠印社的恢复创建中，孙晓泉曾两度临危受命，克服了巨大的困难，1978年伊始，他便以全部身心投入到印社的恢复工作中去，仅用了两年时间，便基本治愈了"文革"创伤，全面铺开了诗、书、印、画的工作。其中，他邀请到两位大师沙孟海、启功担任西泠印社社长一事被传为佳话。

　　除此之外，孙晓泉对中国戏曲、诗词、楹联都有深入的研究，也是杭州书画社的创办人，对杭州书画社的发展做出了很大的贡献。

西泠印社75周年纪念活动时部分老社员合影——前排右起：程十发、钱君匋、谢稚柳、沙孟海、王个簃、朱复戡、诸乐三、周哲文；后排右起：郭仲选、孙晓泉、方去疾、商向前

孙晓泉书法作品

　　孙晓泉是杭州文化与西泠印社金石艺术发展的亲历者与见证人，他曾担任西泠印社副社长兼秘书长20多年，亲自组织和恢复了西泠印社的全面工作，为西泠印社成为闻名遐迩的"天下第一名社"立

下了汗马功劳，这不能不说是他文化艺术生涯中留下的最浓墨重彩的一笔。

作为文化局长，孙晓泉一贯礼贤下士，尊重文人，不拘一格选用人才。他不仅对国宝级的大师如潘天寿、马一浮、盖叫天、黄宾虹夫人等关怀备至，与他们结下深厚友谊；也同样尊重被"左"倾思潮视为"另类"的人物如刘海粟、余任天、沙孟海等。他冒着政治风险将深陷政治漩涡底层的名人及其子女安排到杭州文化界工作，如巴金的女儿女婿、程十发的儿子、谢晋、黄源等这些当时被称为"黑帮子女""牛鬼蛇神"的人。孙晓泉不只是正确地执行了党的政策，这也是一种文人之间相濡以沫的感情促使他这样做。"文革"后期，孙晓泉在剧作家陆高平最危难时，拿出自己的钱去医院看他，致使陆高平在弥留之际都以为这是局里送的钱。

孙老虽做了大半辈子的文化行政领导，却是为人勤奋，知识渊博，广学多才，涉及领域宽泛，人到晚年仍笔耕不辍，到他去世时已编著出版《西湖民间故事》《仰天长啸》《情系虹庐》《橘园杂记》《西泠情愫》《湖上吟草》《西泠诗丛》《西泠吟草》《孙晓泉书法》等著作。

当年启功先生先生曾书赠孙晓泉先生诗一首：

骤雨斜风十几春，

如今重见月华新；

朝朝杖履湖边客，

犹是当初散淡人。

　　的确，作为一个"跨世纪"的老人，经历了岁月的无数"骤雨斜风"，流年似水，铅华洗尽，绚烂之极归于平淡，当年勇猛精进的壮岁之人最终都变成了"散淡人"。启功先生的诗言浅意深，其中却饱含了许多欲说还休的人生况味。

　　2015 年 11 月，随着孙老的辞世，"山东三老"遂成绝响。

孙晓泉书法作品

孙晓泉书法作品

"山东三老"自齐鲁大地出发，带着山东人的淳朴、仁厚与浓浓的乡音，义无反顾，一路南下，经历了"南征北战"，东奔西走，最终定居在杭州这座美丽的历史文化名城，从此与西泠结识，与文化结缘。这三人蔼蔼有长者之风，是文化艺术界公认的忠厚长者，待人宽厚，爱才惜才，思贤若渴，其为人为艺，更是有口皆碑，传为佳话。"山东三老"经历了人生中的无数风霜雪雨，但对人生的价值与艺术的追求却始终从未放弃过。作为南下老干部，不仅是从旧中国到新中国的亲历者，也是杭州文化艺术发展的参与者与历史见证人。"楼观沧海日，门对浙江潮"，任时光荏苒，任韶华流逝，对中国传统文化，尤其是对书画艺术的热爱却是历久弥坚、痴心不改。

尽管身居异乡他地，却是把他乡作故乡，将自己最好的年华奉献给了杭州这座美丽的城市，他们对杭州文化艺术事业的发展繁荣和对西泠印社金石书画艺术的传播、弘扬与光大可谓居功至伟。相信孤山作证，西泠印社会留下他们的名字，他们已在浙江大地上留下了可以辨识认知的文化生命印记。

就书法艺术而言，"山东三老"虽为南下"老干部"，却绝非一般意义上的"老干部字"。应该说三人的书法各具风采，互有千秋，作为早年受过私塾教育的人，他们有着比较扎实的国学功底，对艺术美的追求是一致的，那就是恪守古法，敬畏传统，追求正大气象与清雅中和，点画之间充盈着书卷气与文人情怀。

除了商老，郭老和孙老都是跨越两个世纪的"世纪老人"。1998年"三老"中的商老、2008年郭老、2015年孙老相继以高寿辞世，不仅标志着"南下干部"这一特定历史称谓的渐行渐远，最终或许会淡出人们的视线，也标志着那一个时代和那一代人的离去，但他们的人品与书品必将永远存活于人们的记忆之中。

真正德艺双馨的艺术家是"从人民中来"最终还是要"到人民中去"的，其艺术成就也是会穿越时空历久弥新的。而以"爱国、为民、崇德、尚艺"为宗旨的艺术家及其作品不止活在艺术馆或美术馆里，更重要的是活在自己的作品中，活在人们的心灵深处……

注：本文在写作过程中参考了一些相关资料，特此说明。

（收入《杭州市硬笔书法理论研讨会论文集》中华艺术出版社2017年12月第1版。）

边寿民的雅号"边芦雁" 及其他

一、我们向边寿民学习什么

如果研究中国近代美术史，尤其是对"扬州画派"的研究，一提到边寿民，自然让人想起他笔下形态各异的芦雁。的确，自清中期以降，在扬州画派这个画家群体中以擅画芦雁享誉画坛且以此影响后世者似乎只有边寿民一人，他因此也成为该画派中画芦雁的"专业户"，"头衔自署边芦雁"（徐葆光题《泼墨图》句），"边芦雁"似乎也成了边寿民的代名词。

如众所知，"扬州八怪"是清代中期活动于扬州地区一批风格相近的书画家的总称，或称"扬州画派"。"扬州八怪"究竟具体指哪些画家，在中国绘画史上说法不尽一致。据各种著述记载，属于扬州画派有名有姓的画家就有 15 人之多，可见"扬州八怪"并非仅指 8 位。"凡看一部县志，这一县往往有十景或八景……"像鲁迅先生所说的"十景病"一样，我们习惯上总喜欢整个"十"凑个"八"出来，如"八仙""八卦""八段锦""八大金刚"等等。清末李玉棻《瓯钵罗室书画过目考》是记载"八怪"较早而又最全的，或许因为如此，所以习惯上还是以李玉棻所提出的 8 人为准，即：王士慎、郑燮、高翔、金农、李鱓、黄慎、李方膺、罗聘。在这个书画

群体中，比较为学术界所公认的书画家有金农、郑燮、黄慎、李鱓、李方膺、王士慎、罗聘、高翔、边寿民等人。而在凌霞《灵隐堂集》和黄宾虹《古画微》中，二者都将边寿民列入"扬州八怪"之列，但对于边寿民的资料整理和系统研究还是相对欠缺和滞后。对于边寿民的个人生平传略，不但清史无传，府县志记载也是一星半点，而且他从未出版过个人书画集，我们只能从他的诗文（许多为题画诗）及与当时文人墨客的交游中了解到他的一些创作理念与艺术追求。这与当今动辄入选过什么"名人录""名人大辞典"，出版的画集车载斗量的众多"著名画家"相比，的确显得有些难以理喻。但不管怎样，边寿民作为扬州八怪群体画家中的重要成员，其绘画艺术成就一直广为学术界和书画创作界所关注。

　　清朝这位以擅画芦雁著称的画家，是扬州画派中一位个性鲜明、在艺术上嘎嘎独造的人物。他画的芦雁驰誉江淮，闻名南北，在其绘画生涯中获得的最大"殊荣"就是其画作曾被喜爱风雅的雍正皇帝收藏过。虽说受如此"恩宠"，但他不慕荣利，终生隐居，过着像五柳先生"短褐穿结、箪瓢屡空、环堵萧然、不蔽风日"一般穷困潦倒的生活，在"扬州八怪"中也算是一位比较另类的画家了。这位能使金农心甘情愿为之"倾倒"、高凤翰将其比作是当世的"边鸾"（唐代花鸟画名家）的人物，除了最拿手的花卉翎毛，还精于诗文书法，为后世留下了许多精美的艺术精品。他交游广泛，与华嵒、郑燮等互相唱和交往甚契；他画艺很高，与郑板桥、金冬心等人比肩齐名。尽管一生落魄清贫，最终却能凭着自己卓越的艺术成就成为扬州画派著名的代表人物之一。

　　据相关资料记载，边寿民（1684～1752），清代著名花鸟画画家。初名维祺，字颐公，又字渐僧、墨仙，号苇间居士，山阳人

（今江苏淮安区），晚年又号苇间老民、绰翁、绰绰老人、江苏淮安秀才。善画花鸟、蔬果和山水，尤以画芦雁驰名江淮，有"边芦雁"之称。其泼墨芦雁，苍浑生动，朴古奇逸，极尽飞鸣、食宿、游泳之态。泼墨中微带淡赭，大笔挥洒，浑厚中饶有风骨。又善以淡墨干皴擦小品，更为佳妙。因他画芦雁，称其所居名"苇间书屋"。他又工诗词、精中国书法。边寿民与时人陆立（竹民）、周振采（白民）并称"淮上三民"。

斯人长已矣，丹青永不老，真正好的艺术是超越时空历久弥新的。纵观其一生的艺术创作，边寿民不仅给我们留下了许多艺术精品，同时给我们留下了许多宝贵的精神财富，也给后人的艺术创作提供了许多可资借鉴的启迪。首先，他像苦行僧一样，破衣芒履，瘦驴疲马，行万里路，吃千家饭，以自然为友，以造化为师。据载，边寿民好出游，甚至长期羁旅，在外长达 20 余载，此番游历，在其诗词中也多有反映，如其《沁园春》词云：

自笑鲰生，五十年来，究竟何如？只诗囊画篋，客装萧瑟；瘦驴疲马，道路驰驱。大海长江，惊风骇浪，冒险轻身廿载余。真奇事，却公然不死，归到田庐。苇间老屋堪娱，纵三径全荒手自锄。爱纸窗木榻，平临水曲；豆棚瓜架，紧靠山厨。卖画闲钱，都充酒价，词客骚人日过余。余何望，尽余年颓放，牛马凭呼。

多年以来，他或西湖泛游，或衡山跋涉，或山阳会友，或江汉之行，或扬州做客，或江阴作画。游历期间，鬻画谋生，画名渐成，时人蒋衡誉之"千秋传有颐公画"。此番游历，对其画风画艺的影响自然是不言而喻的。这与当下书画界某些居有豪宅别墅，出有宝马名车，食有山珍海味，穿有名牌时装，可与达官政客"风雅"合影，能和商贾大款比肩斗富，不乏小报记者的炒作吹捧，更不少"红袖

添香"的"知音佳丽"相伴左右的"腕级人物"相比，边寿民的确是"生不逢时"天差地别了。

其次，边寿民一生勤奋，挥毫不辍，可谓读万卷书，交八方友。据载，当时的华新罗、郑板桥、高凤翰、沈凤、蔡嘉等百余位书画家及文人都与其交往甚契，并有诗文书画互赠。文人墨客之间的切磋交流，取长补短，自然对其艺术创作大有裨益。

再次，边寿民还是一个重视综合修养的书画家。他于绘画之外，还擅长书法。其书法由"钟王"、苏轼演变而来，得魏晋、宋人之神韵，常见的书作面貌介乎行、楷之间，结体朴茂，出乎天然，点画间亦多异趣。同时，他还工诗精词，或许画名太盛，其诗名惜为画名所掩。他还经常参与当时的"曲江文会"，为当地著名的"曲江十子"之一，时人汪枚曾赠诗赞誉他为"海内称其才，画诗字三绝"。这与当下某些"下笔便是错别字的"画家相比，不要说是"画诗字三绝"，能写好字、题好款已经是不错了，更遑论诗文?!

另外，从边寿民身上我们还应该学到最重要的一点，那就是不论何时，画家都要有一颗平常心与淡定的胸襟。边寿民为人高洁，特立独行，安贫乐道，潜心向艺，深入生活，扎根民间，既不攀附权贵，也不哗众取宠，人称"淮上一高士"当名副其实。的确，自古论画，先论人品，文人画要素，更要讲究人品第一，其他为次。清人松年在其《颐园论画》中指出："书画清高，首重人品。品节既优，不但人人重笔墨，更钦仰其人。"现代国画大家潘天寿更是强调："品格高，落墨自超。此乃天授，不可强成。品格不高，落墨无法。人格方正，画品亦高。"人品如画品，反之亦然。正如识者所评，在边寿民身上，画如其人，不失当，人如其画，恰适宜。人品与画品可以说在他身上得到了高度的统一。

二、由边寿民的雅号"边芦雁"所想到的

边寿民以其人品画品为后世画家树立了学习的榜样，下面再谈谈边寿民画雁及其"边芦雁"这个雅号。

边寿民论画云："画不可拾前人，而要得前人意。"他师法前人，兼取众长，尤着力于青藤、白阳一路。同时师法造化，以自然为师。边寿民所居"苇间书屋"，芦苇成片，芦雁成群，在长期与芦雁相伴的生活中，他对雁的形体、动作、情态、习性做了仔细的观察，可谓"胸有成雁"，了然于心。他对笔下的芦雁构思生妙谛，下笔聚深情，由此形成边氏芦雁笔墨疏简、以形写神、以神驭形、形神兼备的艺术特色。

边寿民视芦雁如友朋，且常以雁自喻，并反复声称"一生踪迹与渠同""于今衰病息菰蒲"，甚至在题画诗中表白"自度前身是鸿雁，悲秋又爱绘秋声"……可以说，在画雁、写雁的艺术实践中，芦雁的艺术形象已经融入了他的生命，称其为"边芦雁"自然是实至名归的了。

边寿民诞辰迄今已经 330 年了，世易时移，当今的画坛自然与扬州画派所处的时代不可同日而语，然而许多问题仍值得我们深度思考。

眼下，我们正处在一个"全民娱乐"的时代，"将娱乐进行到底""'娱'不惊人死不休"似乎成了我们这个时代的主旋律。娱乐无处不在，"生活秀"随时上演，戏说与恶搞充斥着我们的视觉，谎言与绯闻塞满了我们的耳膜。一年到头，最煽情最娱乐大众的可能就是那些五花八门的选秀节目了。在这股娱乐化大潮的裹挟之下，一向被视为"深谷幽兰"的书画艺术似乎也难免俗，书画界也出现了或多或少的娱乐化倾向，甚至有人讲现在书画界越来越有向官僚

化、娱乐化、江湖化和黑帮化方向发展的趋势。

此语既非信口一说，也非危言耸听。难道不是吗？放眼望去，当今的书坛画苑像选秀一般热闹异常，可谓"乱纷纷你方唱罢我登台"。翻开报刊、打开电视充斥眼帘的除了"大师"就是"巨匠"，什么"最具市场潜力和收藏价值的实力派画家"，什么"跨世纪的书法大师、国画大家"……

此外，像江湖艺人一般，"称王称霸"之风也日盛一日。

什么以画鹰见长的"鹰王"；以画猫见长的"猫王"；以画鸡见长的"鸡王"；以画猴见长的"猴王"；以画鱼见长的"鱼王"；以画虎见长的"虎王"；以画马见长的"马王"；以画桃见长的"桃王"；以画牡丹著称的"牡丹王"；以画梅花最负盛名的"梅花王"；还有，以画荷花和竹子见长的"荷花王""竹子王"。另外还有什么"牛王""驴王""兔王"和"狗王"……

其实，这"王"那"王"，皆为"草头王""山大王"。这种"牛皮吹上天的"所谓艺术家，用"墙上芦苇，头重脚轻根底浅；山间竹笋，嘴尖皮厚腹中空"这副对联来形容最为恰当不过了，典型的无实事求是之意，有哗众取宠之心，用现在的话说就是"三俗"（低俗、庸俗、媚俗）乃至"恶俗"的集中体现。

当年边寿民尝谓客曰："俗盖有二：粗俗可耐，文俗难忍。"客曰："粗俗则易知矣，文亦有俗乎？"寿民曰："姑举其略：古也而馊，今也而油，赘言若疣，套言若球，佯问若搜，强辨若咻，偷视侧眄，假听点头，足恭意偷，目高气浮，钓名胜钩，刺利胜矛，步如曳牛，坐如锁猴。"这段对"文俗"一针见血的抨击，至今听来也觉得鞭辟入里、入木三分，让那些"钓名胜钩，刺利胜矛"的沽名钓誉之辈闻之羞愧难当。

因此，无论何时，尤其在"人心不古"的今天，我们的书画家们都要保持一种淡泊的心态与对艺术痴迷执著的精神。要用高精尖的作品来擦亮自己的名字，那种动辄"称王称霸"的江湖杂耍只会贻笑大方乃至遗笑后世。

（收入《苇间飞鸿——2014 年边寿民诞辰 330 周年学术研讨会》论文集；载《聚雅》杂志 2017 年第 2 期，吉林美术出版社出版发行。）

文人墨客总相宜

——李鱓其人其画及其题画诗浅说

俗话说"时势造英雄"，其实"时势"不只造英雄，也同样能够造就对后世产生深远影响的书画家。"扬州八怪"就是一个应时代而生的书画创作群体，自它诞生之日起虽褒贬不一、众议纷纭，但经过了时间的检验，大浪淘沙，"八怪"作品的艺术魅力与学术价值愈发凸显，因而注定要被载入中国美术的发展史册。

在清季，中国画坛受保守思想影响，艺术创作上以临摹照抄为主流，作品萎靡不振，缺乏生气与活力。这激起了有志于突破局限、改革时风的有识之士的强烈不满，"清初四僧"之一的石涛首先提出了"笔墨当随时代""无法而法"的口号，在其创作实践的引领下，画坛风气为之一振。其理论和画作实践开创了扬州一派，遂孕育出了"扬州八怪"等一批具有创新精神的画家群体。的确，在那个特定的时代，他们的出现似乎有些不入时流，他们或僧或俗，或怪或异，以墨为血，以笔为骨，描绘人生，抒发风骨。他们寓情于画，融情于书，寄情于诗文，将一方心绪诉诸笔墨。他们大都孤高自赏，桀骜不驯，或"墨点无多泪点多"，或"一枝一叶总关情"，这"八怪"风格相近，都不愿追随时俗，而是要另辟蹊径，创造出"掀天

揭地之文，震惊雷雨之字，呵神骂鬼之谈，无古无今之画"。他们在艺术表现上提倡张扬个性，力图表现出个人独特的创造力和想象力，并提出了很多相关理论，如郑燮的"删繁就简三秋树，领异标新二月花"，金农的"同能不如独诣，众毁不如独赏"，李方膺的"画家门户终须立，不学元章（王冕）与补之（扬无咎）"，黄慎的"志士当自立以成名，岂肯居人后哉"，等等。在形式技巧上，他们继承了陈淳、石涛等人的水墨写意法，发展了破笔泼墨技巧，偏离了所谓的正宗，创作出各自的独特风格，如黄慎的"笔意纵横，气象雄伟"，郑燮的"笔情纵逸，随意挥洒，苍劲绝伦"，李鱓的"纵横驰骋，不拘绳墨"……由此可见，人们对他们的评判，大多用"笔意纵横""笔情纵逸"或"纵横驰骋"等词语，恰恰反映了他们不宥绳墨、不拘成规的笔墨追求。的确，"扬州八怪"以敢于创新和勇于实践的精神，突破了文人画在创作和作品评价上的雅俗标准，把文人画由回避现实、脱离生活、自我把玩，转向关心现实、贴近实际、注重生活，开创了中国近现代画的一代新风，影响深远。然而这种艺术上的大胆求新与探索在当时并不为时人所接受，甚至被贬斥为旁门左道，是不入流的东西。再加上他们本身性格清高，愤世嫉俗，与当时的"主流文化"不太合拍，因此这些书画家大都一生郁郁不得志，只好用自己的画笔来宣泄与消解自己的一腔郁闷与"心中块垒"。

　　"扬州八怪"这个书画创作群体，因为其人其作"领异标新"，不合正统，被当时很多人视为是离经叛道、不合时宜的东西而遭到非议。事实上，正是他们开创了画坛新局面，为画坛带来了一股求新求变的风气，也为中国花鸟画的后续发展拓展了新的路径。李鱓的花鸟画在"八怪"这个创作群体中也有着比较鲜明的个性特点。

秦祖永在《桐荫论画》中曾评论其画作"纵横驰骋，不拘绳墨，而多得天趣"。

以"趣"取胜，恰是李鱓绘画的最大特点。宋代诗评家严羽说："盛唐诸人唯在兴趣，羚羊挂角，无迹可求，故其妙处，透彻玲珑，不可凑泊。"清代翁方纲也说："神韵……却如羚羊挂角，无迹可求。"作为"八怪"中的重要人物，李鱓就是一个颇得绘画"天趣"要义的书画家。

李鱓（1686~1762），鱓，一作鱓，字宗扬，号复堂，又号懊道人，江苏兴化人。据史载，李鱓是明代状元宰相李春芳的第六代裔孙，后代定居江苏镇江。清康熙五十年（1711）曾为宫廷作画，后任山东滕县（今滕州市）知县，为政清简，以忤大吏罢归，经历了"两革功名一贬官"的坎坷命运。他曾在扬州卖画，与郑燮关系最为密切，故有"卖画扬州，与李同老"之说。同为兴化老乡的郑板桥对他颇为了解，说他是"才雄颇为世所忌，口虽赞叹心不然"。作为"扬州八怪"中个性鲜明的一员主力，李鱓擅画花卉虫鸟，初师蒋廷锡，画法工致；又师高其佩，进而趋向粗笔写意，并取法青藤、八大，落笔劲健，纵横驰骋，不拘绳墨而有气势，有时使用重色或彩墨结合，颇得天趣。又受石涛作品影响，风格为之一变，逐步形成了自己独特的画风。他喜用破笔泼墨作画，任意挥洒，其作品具有"水墨融成奇趣"的特点。而且他还善于在画上作长文题跋，字迹参差错落，变化丰富，为此秦祖咏说他"书法古朴，款题随意布置，另有别致，殆亦摆脱俗格，自立门庭者也"。其作品对晚清花鸟画坛有着较大的影响，传世作品有《五松图》《芭蕉萱石图》和《墨荷图》等。

在"八怪"这个群体中，李鱓也是受清末批评家指责最多、最

受争议的一位，主要说他脱离传统，笔墨不够含蓄蕴藉，有"霸悍之气""失之于犷"等等。其实李鱓是一位具有独特创新精神的书画家，被认为是"扬州八怪"中成就最卓著者之一。他的写意花鸟画对清末及民国海派名家赵之谦、吴昌硕、刘海粟、吴茀之等都产生了很大的影响。

"扬州八怪"中的创作成员，大都诗文书画兼擅，均为书画创作领域的"多面手"。李鱓就是一位善于学习且创作能力比较突出的画家，除了绘画，他的诗文创作也颇具特点，其诗作多为配合画面突出绘画主题而作，因此，他的题画诗要结合起其画作来一起欣赏。

李鱓的作品在题材上可以分为两类，一类是传统的文人画题材，被称为"岁寒三友"的松、竹、梅，另一种是其他的花鸟果蔬。虽然松、竹、梅的题材是前人反复描写过的，但李鱓每每赋予新意，在这方面，《五松图》最具代表性。李鱓采用类似诗歌中的"比""兴"手法，描绘了5株松树形态上的不同特点，结合着题画诗，体现了他认为可以称赞的5种品格。

《五松图》是李鱓自壮年到暮年反复创作的题材，估计都是应人之请为祝寿而作，反映了作者对这一题材的喜爱程度，但并非简单的"借物寓意"。目前已发现的就有12幅，年代跨度从雍正十三年（1735）到乾隆二十年（1755）不等，章法、造型和笔墨画亦各具特色。《五松图》的创作折射出了李鱓的人生理想和不同时期升迁荣辱境况下的心理变化，表现了他的艺术追求，从某个角度而言"画格"也是其人格的真实写照。

其中有一幅《五松图》最为后人所称道，其款识为：有客要余画五松，五松五松都不同：一株劲节古臣工，苁苓垂绅立辟雍；颓如名将老龙钟，卓筋露骨心胆雄，森森羽戟旧军容；侧者卧者生蛟

龙，电旗雷鼓鞭雨风，爪鳞变幻有无中；鸾凤长啸冷在空，白云一片青针缝；旁有蒲团一老翁，是仙是佛谁与从。吁嗟！空山万古多遗踪，哀猿野鹤枯僧逢。不有百岳藏心胸，安能屈曲蟠苍穹？兔毫九折雕痴虫，墨汁一斗邀群公，五松五老尽呼嵩。悬之君家桂堂东，俯视百卉儿女丛。客有索画五松者，爰作长歌以题。乾隆九年七夕懊道人李鱓写于楚阳之万柳庄。

该题画诗形式上有汉乐府的风格特点，虽篇幅较长，却琅琅上口，简直就是一首对松树极尽溢美之词的"赞美诗"。诗的内容不仅很好地点明了画面主题，而且也是画家情趣的具体表露。

在其另一幅《五松图》中，题诗则与众不同，为七绝一首，诗曰：骨干多年风雪里，青针一片白云封。说到岁寒君子节，古今林下五株松。此画署款为"乾隆十九年八月复堂李鱓"。该诗简洁明快，点明了松树"岁寒君子"的高尚品格。由此可知，当时李鱓69岁，在有年款的李鱓《五松图》中，它是唯一不题《五松图诗》的特例。

除了擅写人格化的《五松图》，他还创作了一系列富有生活气息的司空见惯的现实景象。如《柳阴双鸭》，其款识为：惯写双凫卧柳塘，蓼花风度也悠扬。我家家在沧浪北，千亩湖田少稻粱。滕县思绿杨湾，李鱓有作，时乾隆五年夏五。

这是李鱓在山东滕县任职时所作，是一种乡村闲适生活的真切描述，有着浓郁的生活情趣与乡土气息。

而《蕉阴睡鹅图》绘制于乾隆十四年，这年李鱓64岁，正是他在艺术上处于巅峰时期。画中有其自题诗一首：为爱鹅群去学书，丰神岂与右军殊，近来不买人间纸，种得芭蕉几万株。署款为：乾隆十四年六月临天池生本于绿杨湾村舍。

由此可见，此作是在扬州卖画时所绘。通过一些生活场景的描绘，反映了画家亲近自然，与世无争的处世态度。诗中用了"羲之爱鹅""怀素书蕉"等典故，恰如其分，情趣横生。

在其另一幅画作《平分秋色》中，其款识也别具情趣，耐人寻味，不妨抄录一下：莫笑田家老瓦盆，也分秋色到柴门。囱风昨夜园林过，扶起霜花扣竹根。雍正八年中冬，懊道人李鱓写。

这是李鱓在获得第二次进入宫廷机会后，所绘制的一幅佳作，个中况味，识者自会心领神会。

李鱓的诗作，虽不如其画作精彩，但作为题画诗却是其画面的有力补充，与画面相得益彰，可谓各臻其妙、各有千秋。

《诗·大序》曰："诗者，志之所之也。在心为志，发言为诗，情动于中而形于言。"《尚书·尧典》也说："诗言志，歌咏言，声依咏，律和声。"都说明了中国的诗词不仅仅讲究对仗、平仄格律等，其要旨还在于"言志"与"咏情"。李鱓的诗尽管为题画而作，但却是出自内心、"发乎性情"之作。

从以上几例不难看出，其题画诗有以下几个显著特点：

首先，语言明白晓畅，通俗易懂。很少用冷涩生僻的语言或典故，许多诗作言浅意深，有的甚至接近于俚语村言，让人读后即懂。

其次，诗为心声，直抒胸臆，有感而发，不作无病呻吟之句，不撰故作高深之语。其诗作大多或借物咏怀，或借景抒情，运用了赋比兴的手法，将画面中的景物拟人化，与画面互动，对整幅画作起到了画龙点睛之效，从而成为不可或缺的一部分。

再次，他的诗作很好地继承了古典诗词的优秀传统。从其诗作中不难看出，作者继承了汉乐府及七言古诗等的一些特点，许多街谈巷议司空见惯的话题皆可入诗，这反映了作者脚踏实地、贴近生

活，真正"接地气"的思想旨归与艺术追求。

不只李鱓，"扬州八怪"其他人的画作和诗文，在当时看来均属于不入正统的"野路子"，与时风世俗相比似乎有些怪得出奇。其实以现在来关照他们，其人其作一点都不怪，相比之下，今人的某些作品倒"怪的"离谱。

由此观之，李鱓及其他"八怪"成员，大多是既是"墨客"又是"文人"，文人墨客两相宜，才造就了这样一个卓尔不群熠熠生辉的书画群体。其实在过去，文人乃墨客，墨客即文人，墨客文人总相随，文墨一体不分家。中国画目前不同程度地存在着"文""画"剥离、缺少写意精神以及画家"文化流失"等等问题。中国画的美学特质决定了画家必须具备文化修养，文化修养的缺失必然会导致人文精神的颓废，"文""画"分家也必然会导致画家成为庸俗之辈，重技轻文，技巧再娴熟、再精细，至多成为一个优秀的画匠。传统书画一向讲究"诗书画"一体，而当下书画家们大多视"题诗"为畏途，或者"谈诗色变"。"题画诗"无疑已成为大多数书画家的"短板"，本应成为亮点的"题画诗"也就不得不从他们的书画创作中悄然隐退。即便能勉强诌上几句的，也大多是不合格律、平仄乱用的打油诗或顺口溜，如此一来，语言浅俗，有悖文法，用典谬误，食古不化，只会消解书画艺术应有的文化内涵和学术"含金量"。

另外，"文""墨"分离的另一个表现就是，与"八怪"等前代画家相比，眼下许多画家的想象力与创造力日渐式微，一幅作品水平如何，且不看画面，单从画作的题目上就可高下立判。好的作品的题目不是像现在的"标题党"，为了单纯的博眼球而故弄玄虚以致哗众取宠。远的不提，近一个世纪以来，好的作品以及好的作品题

目，如齐白石的《蛙声十里出山泉》、潘天寿的《微风燕子斜》等，不仅能深化作品的艺术内涵，而且很能引发观赏者的无尽遐想与深长思考，看后让人过目不忘。的确，好的题目能收到深化主题、画龙点睛之效。

然而，在"快餐文化""娱乐文化"大行其道的"速食时代"，许多绘画作品思维单一、文词贫乏、想象力苍白，缺少艺术作品应有的文学性与哲理思辩。或者题目拾人牙慧，陈陈相因，以至于人云亦云，人语亦语；或者题目取得过于直白、肤浅，如，撒几支兰花便一成不变地题个"香祖"，写幅荷花翠鸟便题个"荷塘清趣"，画个竹子鹌鹑便如法炮制落个"竹报平安"……诸如此类，不一而足。当然也有故弄玄虚之辈，把画名取得怪癖生涩，不知所云。

行文至此，笔者以为我们今天纪念"八大"、研究"八大"，无论是个案解析，还是群体研究，都是为了学习前人勇于创新与不懈探索的精神，学习他们与时俱进的学术追求与对艺术的敬畏之心，并从中受到启发获得教益，我想这才是我们的初衷。

注：本文在写作过程中参考了部分资料，特此说明。

（收入 2016 年《皎然五松啸——李鳝诞辰 330 周年学校研讨会论文集》，载《磁铁然五松啸——李鳝研究新论及李鳝资料拾遗》一书，东南大学出版社 2018 年 11 月第 1 版。）

"文化流失"与"贫血缺钙"的书画界

——由李方膺的题画诗所想到的

　　在"扬州八怪"这个书画群体中，每个人都身怀"绝活"，而且修养全面，诗文书画印几乎样样拿得起放得下，尤其是自作自书的题画诗更是一个亮点。除了郑板桥、金冬心、李鱓、边寿民等人，李方膺的题画诗也颇具特色。如他的《题画梅》两首：

其一

挥毫落纸墨痕新，

几点梅花最可人。

愿借天风吹得远，

家家门巷尽成春。

其二

梅花此日未生芽，

旋转乾坤属画家。

笔底春风挥不尽，

东涂西抹总开花。

以上两首可谓晓畅易懂，意境清新，直抒胸臆，读来琅琅上口，迄今仍被众多画梅画家所借用。

清人方薰云："高情逸思，画之不足，题以发之。""画上题诗"（简称"题画诗"）是我国传统绘画的一大特色，尤其文人画创作更是不可或缺之要素，它多为抒发作者的情感或艺术见解或咏叹画中之意境，起着画龙点睛、锦上添花的作用。画不能表现的意境，经过诗的品题可得到，使诗情增添画意，画意映衬诗境，珠联璧合，相得益彰。尤其是出自名人之手的题画诗，对后世产生了很大的影响。在"扬州八怪"中，因为那个时代所受的教育和社会氛围所致，大多数画家都能根据画面需要，或借景抒怀，或藉物咏志，或多或少都能作题画诗。李方膺就是其中比较有代表性的一位。梅、兰、竹、菊、松、石，则是常见的被作为题画诗所吟咏的对象。除了郑板桥，李方膺也是一位杰出的画兰大家，他的《破盆兰花》画，独具情趣，画面上的花盆既破且坏，就在这破盆中，竟长出春兰数枝。画家在画中题诗云："买块兰花要整根，神完气足长儿孙。莫嫌此日银芽少，只待来年发满……"从诗意来看，最后一句显然漏了一个"盆"字。画家虽没写出，却收到了诗中缺字点题的艺术效果。仔细赏画品诗，顿有情趣盎然、余音绕梁之妙。

他的另一首《画菊》题诗："莫笑田家老瓦盆，也分秋色到柴门。西风昨夜园林过，扶起霜花扣竹根。"画中其实只有由绳索束缚的瓦盆，和扎在竹竿上的菊花，那么诗歌又把时空延伸到整个秋天，以及昨夜"西风"这个事件，借菊抒怀，幽思深远。

李方膺（1695～1755），清代画家。字虬仲，号晴江，别号秋

池、抑园、白衣山人，乳名龙角。通州（今江苏南通）人。曾任乐
安县令、兰山县令、潜山县令、代理滁州知州等职，因遭诬告被罢
官，去官后寓扬州借园，自号借园主人，以卖画为生。与李鱓、金
农、郑燮等往来甚密，他工诗文书画，擅画松、竹、兰、菊、梅、
杂花及虫鱼，也能画人物、山水，尤精画梅。注重师法传统和师法
造化，能自成一格，其画笔法苍劲老厚，剪裁简洁，不拘形似，活
泼生动，被列为"扬州八怪之"一。他一生创作了许多个性独具、
风格鲜明的画作，有《风竹图》《游鱼图》《墨梅图》等传世。作品
总体来看纵横豪放，墨气淋漓，粗头乱服，不拘绳墨，意在青藤、
白阳、竹憨之间。画梅以瘦硬见称，老干新枝，欹侧蟠曲。其间印
有"梅花手段"，著名的题画梅诗有"不逢摧折不离奇"之句。还
喜欢画狂风中的松竹。工书，能诗，后人辑有《梅花楼诗草》，仅
26 首，多数散见于画上。

　　由此可见，"扬州八怪"之一的李方膺是一位诗书画俱佳的人
物。李方膺能书善画，诗书画互融互补，相得益彰，均达到了高度
的谐和统一，由此也奠定了其在清代美术史上的一席之地。由李方
膺等"个案画家"也引发了我们一些深度思考。

　　中国画目前不同程度地存在着"文""画"剥离、缺少写意精
神以及画家"贫血缺钙"等等问题。中国画的美学特质决定了画家
必须具备文化修养，文化修养的缺失必然会导致人文精神的颓废，
"文""画"分家也必然会导致画家成为庸俗之辈，重技轻文，技巧
再娴熟、再精细，至多成为一个优秀的画匠。除了文气，中国画还
必须有不可或缺的写意精神。写意精神可以说是凝聚了民族文化的
精华，是包蕴着儒道释三家哲学思想的结晶，是一个画家所以称为
大师或巨匠必不可少的"文化基因"，文气和写意精神可以说是中国

画的灵魂和精髓。

我们常说敬畏传统，与古为徒。然而，眼下的画家群体中，单从中国画的题款来看，不要说写的中规中矩，合乎法度，就是写对了似乎都是一件相当强人所难的事情，如果能够合辙押韵、吟诗作对，那简直就是凤毛麟角了。

的确，现在已到了"无错不成报""无错不成书""无错不成剧"的时代，夸张一点说，眼下的出版物与电视荧屏已成了错别字的大本营与集散地。在一个快餐文化愈演愈烈的时代，"读书读皮、读报读题"已成为文化圈内的最常态。许多所谓的书画家平时不读书不学习，提笔写错字更是家常便饭，说得严重一些，几乎是到了"不写错别字不会写字"的地步。对屡见不鲜的错别字，虽然书家自我打圆场称"书家无错字"，人非圣贤，孰能无错，不是不允许笔下误，但某些书家也实在错得有些离谱了。如把"子曰诗云"的"云"写成"雲"，把"皇天后土"的"后"写成"後"，将"郁郁乎文哉"写成"欝欝乎文哉"；更有甚者将"范仲淹"的"范"写作"範"，将姓氏"余"写作"餘"，把"九州"误写作"九洲"，"硬伤"满纸，触目"惊心"。凡此种种，不一而足……

书画界中的笑话已经是见怪不怪了。譬如，在一次书法展览中，把王安石的诗句"京口瓜洲一水间"误写作"京口瓜州一水间"；把"一去二三里，烟村四五家"的"里"误写作"裏"。就这样的常识性错误，竟然瞒过评委堂而皇之地在当地最高的书画艺术殿堂里展了数天。还有一位自称是幼承庭训、少小习书的老领导，虽说酷爱风雅，却经常把古人的诗词抄错，苏东坡被千古传诵的名句"不识庐山真面目，只缘身在此山中"，竟篡改为"要识庐山真面目，只缘身在此山中"；把"望湖楼下水如天"竟然写作"望湖楼下水

满天"。这也难怪，就连某位国字号书法家协会的副主席也是错字大王，不仅把易安居士的"漱玉集"错题为"潄玉集"，而且还把杜甫的爷爷杜审言的诗"爷冠孙戴"误写作杜甫，不止如此，还把唐代诗人宋之问的诗句"明朝望乡处，应见陇头梅"的后半句误写为"应见龙头梅"。难怪有人戏称某人的字写得非常糟糕时常常以此调侃：怎么这样差？写的简直就像某位国字号书协副主席一般。

近期，由美术界某权威机构组织创作的长达200多米的当代山水画长卷《黄河万里图》，这幅被称为是"能与《清明上河图》媲美""继《富春山居图》之后又一山水画力作"的长卷，其画作是否能"藏之名山传之后世"姑且不论，其前面的序言"黄河万里图赋"就引起了人们的诸多诟病。这篇号称让作者殚精竭虑洋洋洒洒千余字的大赋，文白掺杂，平仄通押，堆砌辞藻，乱用成语和典故，名则为"赋"，其实搞得不伦不类，大雅之赋竟然混同于民间说唱艺术的俚俗之音。据闻，作者还是业界颇有声望的一位资深评论家，如此一来，岂不贻笑大方?! 由此也可看出，当代所谓的某些名家对于中国传统文本的陌生和基本国学学养的浅薄与鄙陋。

传统书画一向讲究"诗书画"一体，而当下书画家们大多视"题诗"为畏途，或者"谈诗色变"。"题画诗"无疑已成为大多数书画家的"短板"，本应成为亮点的"题画诗"，也就不得不从他们的书画创作中悄然而退。即便能勉强诌上几句的，也大多是不合格律、平仄乱用的打油诗或顺口溜，如此一来，语言浅俗，有悖文法，用典谬误，泥古不化，只会消解书画艺术应有的文化内涵和学术"含金量"。

说完了书画家的诗文修养，不妨再谈谈画家须臾不可离的书法之功。

眼下书画圈内有"画家字"和"文人字"之说，持此说者言之凿凿，并旁征博引，举例证明它们的存在是一个不争的事实；反对此说者认为，书法就是书法，不要搞一些新名堂，人为地分什么"画家书法""文人书法"或者是什么"将军书法""企业家书法"，如此玩弄花样，只能混淆书法艺术的本质概念，乃至降低书法应有的艺术水准。两种意见相持不下，莫衷一是。对此言论，我认为颇值得有识之士作些理性思考。

其实，作为两门古老的传统艺术，"书画同源""书画一家"本是书画界由来已久的共识，"以书入画""书画互为"更是老生常谈的话题，书法在绘画艺术中起着不可或缺的作用，其美学价值与学术意义自然也是不言而喻的。的确如此，翻开一部中国书画史，远的不说，单说近现代的 4 位国画巨擘吴昌硕、齐白石、黄宾虹、潘天寿，就其书法造诣与社会影响而言，哪一位不是世所公认的大书法家？甚至有的还是非常了不起的篆刻家和诗人。潘天寿先生早年也曾讲过，"画"在本质上也是"诗"，画家本质上也是诗人。因此，从严格意义上言，无论是画家还是书家，从本质上讲都是文人。潘天寿先生昔日课徒时，曾要求弟子不说达到"诗书画印"四绝，起码也要做到"四能"（大意如此）。眼下无论是书写工具，还是信息搜集，乃至展览交游，都已今非昔比。可为什么能画者多不善书，或善书者多不会画？抛开时代背景、社会环境、文化氛围、个人天赋诸多因素不谈，窃以为，当今书画界最缺的不是金钱，也不是人才，而是一种整体意义上的文化缺失。不是吗？某些号称"学者型"的画家，画画得尚可，再看题款实在是不敢恭维，不是题不好款（尤其是长款），就是干脆题个穷款了事。难怪有人称，当今画坛 70 岁以下画家群体中不能题款或题不好款者大有人在。更有甚者，书

　　法了无功力，却偏偏喜欢在画面上横涂竖抹洋洋洒洒"龙飞凤舞"一番，其效果如何自然是可想而知了。确实，好的题款，作为绘画艺术的有机组成部分，可以起到画龙点睛之效；拙劣的题款，不仅不会锦上添花，反而会破坏画面原有的整体美感，实在是如"佛头着粪"一般大煞风景。那些动辄乱题款者，如果硬要用"画家字"来搪塞，恕笔者直言，不是"无知者无畏"，就是想找一个冠冕堂皇的理由，藉此来掩盖自己书法功力的欠缺与才情的不足。画家笔下的书法自然有其逸兴草草、天真烂漫之处，但真正青史留名的画家其书法对后人的影响却是不可低估的。赵佶的"瘦金书"、米芾的"刷字"、金农的"漆书"、郑燮乱石铺街的"六分半书"，以及近代吴昌硕写的"石鼓文"、齐白石古拙朴茂的大篆，影响着一代又一代人，谁敢说吴昌硕等人的书法仅仅是"画家字"？

　　"文化的流失"已成为当下艺术领域的"天灾"和"人祸"。单就书画界而言，当今一些所谓"功成名就"的书画，家既不缺"光环桂冠"，也不缺"宝马香车"，更不缺"红颜知己"，缺少的恰恰是一种文化人格与人文内涵。

　　的确，与我们的前辈相比，在物质生活上，当今的书画家们不知要优裕多少倍。他们大都过着一种锦衣玉食悠哉逍遥的殷实生活，出则有名车接送，居则有别墅豪宅，有弟子追随，有"粉丝"追捧，可以与实业家把酒言欢，还可以与某些相当级别的领导人"契阔谈宴"，不时还可以闹出点"假字风波"与"枕边绯闻"。在一个"泛娱乐化"的时代，其知名度与曝光率可以说不亚于那些娱乐明星与体育大腕。在传媒出版业高度发达的今天，信息之便捷，资料之丰富，更是今非昔比。然而，书画界的文化建设与学术品位却在滑坡，"不读书不看报不学习"几乎成了书画界的一种生活常态。他们忙碌

于出册子、办展览、上拍卖、搞笔会；醉心于傍大款、攀高官；热衷于谋个一官半职或书界虚衔；孜孜于拉山头、立画派或广招弟子、树碑立传，书画家成了乐此不疲投机钻营的"书画活动家"。某些专家、学者、教授写的文章不是故作高深，就是堆砌名词、滥用术语，反正"天下文章一大抄，就看会抄不会抄"。有的书家在其书作中竟将古人诗文或断章截句横加肢解，或张冠李戴颠倒朝代。更有甚者，就连一篇短短的个人简介都写的要么如王婆卖瓜自吹自擂，要么像痴人说梦"不知所云"，最后只好请人捉刀。难怪有人戏言当今的书画界"文盲半文盲大有人在"。此说尽管有些戏谑与夸张，但也从一个侧面折射出了当今书坛画苑"文化缺失"之一斑。因此，对书画界而言，"不差钱"以后，重要的不是求田问舍，不是鲍鱼燕窝，更不是什么别的滋补用品，他们急需的是一种涵养学识的"精神钙片"与陶冶情操的"心灵鸡汤"。

以上言论，虽系借题发挥，难免有偏激之处，一家之言也是肺腑之言，姑妄言之姑妄听之吧。

（收入《奇郁清江梅·李方膺诞辰 320 周年学术专辑》，广陵书社 2016 年 9 月第 1 版。）

浅谈金农书法艺术在当下
回归传统弘扬国学背景下的现实意义

生平概略

金农，康熙二十六年（1687）出生于浙江仁和（今杭州），居家候潮门外，布衣终身。据其自述，"家有田几棱，屋数区，在钱塘江上，中为书堂，面江背山，江之外又山无穷"。

金农年少时，天资聪慧，曾跟随何焯读书习字，恰与同乡邻里、后为浙派篆刻开山鼻祖、"西泠八家"之首的丁敬比邻，二人交谊深厚，之间的相互影响是不言而喻的。金农嗜奇好古，收金石文字千卷。喜作诗歌、铭赞、杂文等，出语不凡。乾隆元年（1736），受荐举博学鸿词科，入都应试而未中，遂郁郁消沉，心灰意冷继而周游四方，终无所期遇。后开始卖字画以自给，涉笔即古，脱尽画家之习。清代学者王昶在《蒲褐山房诗话》这样描述金农：性情逋峭，世多以迂怪目之。然遇同志者，未尝不熙怡自适也。

他一生坎坷，"岁得千金，亦随手散去"。穷困潦倒之时，或贩卖古董，或抄佛经，刻砚增收以勉强度日。画马并跋曰："世无伯

乐，即遇其人，亦去暮矣?"乾隆二十八年（1763）秋，殁于扬州佛舍。

与文人墨客之间的交游

"非必丝与竹，山水有清音。"寄情山水，游走、沉溺于自然胜境，一直是历代隐士们所极力追求的生存状态。自宋元以降，受禅宗思想的影响，加之仕途不如意，在"清远幽深"山水风流之中寻找慰藉，的确是文人士大夫求得心理平衡的路径选择。

金农生活在社会普通阶层，喜欢结交志同道合的朋友。他有一种怪癖，凡是不入眼的人，别想求得他的诗文字画，反之，对要好的朋友却从不计较。寓居扬州的郑板桥无疑是最特别的一位，两人经常出入秦楼楚馆酣饮，"把酒言欢，永朝永夕"。共同的人生观、艺术观使得他俩趣味相投，郑板桥说"杭州只有金农好"，金农则称他们"相亲相洽，若鸥鹭之在汀渚也"，交情之深可见一斑。乾隆十四年（1749）某日，郑燮误闻好友金农捐世，服缌麻设位而哭。据史记载：

十年前，卧疾江上，吾友郑进士板桥宰潍县，闻予捐世，服缌麻，设位而哭。沈上舍房仲道赴东莱，乃云冬心先生虽撄二竖，至今无恙。板桥始破涕改容，千里致信慰问。予感其生死不渝，赋诗报谢之。

金农曾拟诗，由郑燮书写（见图一）。金农称板桥"一字一笔，兼众妙之长"，其画"颇得萧爽之趣"；郑板桥则赞之"诗文绝俗"，并对其"伤时不遇"的境遇十分同情与关切。

图一清·郑燮《行书金农诗横幅》纸本（天津艺术博物馆藏）

二人交往的记载，今从《郑板桥年谱》择取一二：

康熙五十八年仲冬（1720），金农客扬州作《麻姑仙坛记跋》，并与陈撰、厉鹗相聚，常出入程梦星之"篠园"。

乾隆八年（1743）暮春之初，与金农、杭世骏、厉鹗宴于扬州马氏小玲珑山馆。马氏分赠马四娘画眉螺黛、太子坊纸、宋元古砚；昆季设宴，金农、杭世骏咏诗，厉鹗抚琴，板桥画竹。

乾隆二十三年（1758）冬日，与金农、陈对鸥、陈章、张轶青及蒋秋泾应客居扬州的诗人陶元藻之邀，每月联吟数次。

乾隆二十六年（1761）四月，金农评郑板桥画竹。作隶书七言诗。《梅墨图》题诗，"衰晚年零丁一人，只有梅鹤、病痛饥饿为伴。"

乾隆二十七年（1762），金农、罗聘合为板桥画像，板桥为画像题句。

……

金农常与时人同道交往，书画雅聚，诗文邀赏。比如：

雍正九年（1731），在扬州与王虚舟同观项元汴藏张旭草书卷。秋，马曰馆、马曰璐兄弟邀金农及诸多文人集小玲珑山馆诗酬。识宣城画师沈延瑞。

乾隆五年（1740）冬，在金农寓所，与沈心订交。

乾隆十八年（1753）春日，金农在杭州请丁敬为《冬心先生续集》作序；秋至扬州，从此不再返里。

乾隆二十二年（1757）三月三，卢雅雨二次虹桥修契，金农参与。自刻"百二砚田富翁印"。收罗聘为诗弟子。共有《漆书高轩清福七言联》《漆书古谣轴》《漆书相鹤经轴》。

独一无二的"漆书"

金农自幼研习诗文，丰厚的学养位居"扬州八怪"之首。自创的"漆书"（图二）极具"金农"个人色彩，融隶书、楷书为一体，蕴含高妙而独到的审美艺术价值。沉实朴厚，结构严密，多内敛之度势，少外拓之风姿，以简洁、古拙见长。"金农墨"浓厚似漆，黝黑光亮，写出的字似乎凸于纸面，立体感非常强。所用的毛笔"截取毫端"，蘸上浓墨，行笔一任天性，像刷子在宣纸上刷漆一样，多折笔而甚少回转，棱角分明，笔画方正。"盖笔者墨之帅也，墨者笔之充也，且笔非墨无以和，墨非笔无以赴，墨以随笔之一言，可谓尽泄用墨之秘矣。"看似简单粗放，毫无章法可言，实则大处着眼，小处收拾，机妙处散发出人气磅礴之韵致。

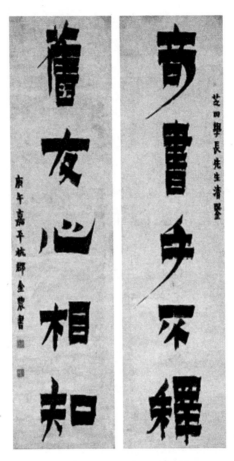

图二　金农/书法奇书旧友对联

其书法接近于《爨宝子碑》《天发神谶碑》，结体紧凑，线条方硬，隐含着隶书的用笔与造型，"险峻雄奇、浑朴钝拙"，集"黑、重、厚、凝"于一体，呈现龙门造像石刻、青铜铭文般朴茂无华之风姿。论其笔法，张宗祥在《书学源流论》描述曰：

　　冬心折处皆断，另行起笔，侧锋而下，画皆平舒其毫，所谓"切笔"是也。间作类隶之字，结体多长，横竖粗细相同。夫冬心所谓"切书"者，实法隶而变其形；所谓隶书者，实师郑长猷而易其状。

　　金农行草书亦不走寻常路，兼具楷书笔法、隶书笔意、篆书笔势，行笔"轻转而重按，如水流云行"，上下贯通，左右呼应，雅淡古拙，饶有趣味。清代书家江湜在《跋冬心随笔》有云：

　　冬心先生书，淳古方整，从汉人分隶得来，溢而为行草，如老树着花，姿媚横出。

　　金农书艺对后世影响很大，如已故现代名家赖少其的书法就颇得金农漆书之神韵。

书学渊源及艺术成因

　　康乾时代，科举考试须以清秀婉丽的"馆阁体"书写，"帖学"书风一统天下，学董其昌、赵孟頫者居多，否则无法进入翰林院。而金农、郑板桥等却反其道而行之，"字学汉魏崔（瑗）蔡（邕）钟繇，古碑断碣，刻意搜求"，尊碑抑帖，大胆吸收了秦汉以来篆、隶精华和金石碑铭之笔意，"求拙为妍"，力求变化，最早开创了清代学碑风气之先河。

　　金农虽饱读诗书，然科举不中，郁郁不得志。对时局的不满、命运的不济、社会的不公，都会在其性格、作品中表露出来。所画山水散淡幽奇，点染闲冷，非复尘世间所睹，盖皆有意而为之。画马并题曰："世无伯乐，即遇其人，亦去暮矣？吾不欲求知于风尘漠野之间也。"在《墨竹图》自跋："磨墨五升，画此狂竹，不钓阳

鲚，而钓诸侯也。"《雨后修篁图》（图三）题诗云："雨后修篁分外青，萧萧如在过溪亭。世间都是无情物，只有秋声最好听。"其愤世嫉俗之情跃然纸上。

与风光无限的"馆阁体"相比，金农书法的确显得"不伦不类"，甚至"格格不入"。他广泛吸收了北朝《郑长猷造像题记》等龙门二十品、汉隶艺术特质并变化而出，畅达而不狂浪，点画坚挺，运笔扁方，"使转之中见法度"，进而

图三　金农《雨后修篁图》

"以点画为情性，使转为形质"，别具奇趣。绘画人物造型夸张奇古，笔法简练古拙，形象鲜明突出。诗文含蓄淡雅，超然拔俗，充盈着与生俱来的"仙风逸气"。"凡人各殊气血，异筋骨。心有疏密，手有巧拙。书之好丑，在心与手"（见东汉赵壹《非草书》）。

"书画同源"在中国传统书画理论之中早已成为一种共识，画风影响、渗透于书风的日渐嬗变，饱含寂寥与感伤、逍遥无极的诗文，又为书法平添清醇、平实与蕴藉的艺术基调。探讨金农的书学渊源，就必然联系到他的画风、文风。他在《吉祥寺泉上十韵》叹曰：

新霁来山中，精舍骋游眄。始入灌木阴，稍深泠风善。维南谿平畴，极西竽浮巇。静云一族居，幽涧众流衍。沈出浸浅莎，滥时破重藓。滴滴灵液华，涓涓连珠演。手不乱渻，口饮有廉辨。即此

澹交订，君子意非舛。惜哉无名缁，绿尘斗茶莽。明朝续水缘，石鼎携松笕。

由金农书法引发的思考

季羡林曾说，"什么是'国学'呢？简单地说，'国'就是中国，'国学'就是中国的学问，传统文化就是国学。"近年来，"重拾经典、振兴国学"呼声不断，以弘扬中国传统文化为载体的"国学热"可谓持续升温，已经渗透到学术研究与日常生活当中，这是我国改革开放几十年来综合国力不断增强，传统文化自信心日益强大的标志，也是文化软实力发展建设的必然结果。然而，在对待传统文化问题上，"厚今薄古"等偏执理念时有发生，造成了对传统文化的不尊重。研究金农书画艺术，可以理清以下几个观念：

1. 关于如何回归传统，根植经典，大胆创新的问题。金农书学取法不囿一家一帖，并且真、草、隶、篆各种书体都在涉猎之中，又能针对某帖、某家以"穷源溯流"之法进行深入研究，而这种对传统理念的寻根与回归，恰恰是今天要大力提倡的。今日书坛，各种展览、专题研讨会应接不暇，可谓轰轰烈烈，卓有成效。但如何继承、如何创新？始终是绕不过的话题。受经济大潮的冲击与各种"选秀"市场影响，很多"创作奇人"敢于"王婆卖瓜"，打着"创新"的旗号，展示嘴衔毛笔、反书、倒立、"左右开弓"书写等"丑书"表演，把神圣的传统国粹演绎成"低俗的行为艺术"，等同于民间杂耍，直接颠覆了书法在百姓心目中的神圣位置。这些"拙劣表演者"绝大多数只是在做秀，为专业书家所不齿，需要专业机构进行正面引领。书法要创新，必须在传统基础上有量的积累，否

则就成了无本之木、无源之水。其实，以金农为首的"扬州八怪"诸家很注重传统，他们继承了前辈好的创作方法，"师其意不在迹象间"，没有刻板地临摹古法，而是喜欢到意趣万千的大自然中挖掘素材，寻找艺术创作灵感。

2. 关于碑帖融合的问题。书法学习不同于绘画，除了临摹历代经典碑帖，几乎别无他途。碑刻一般包括墓碑、造像、墓志、庙碑等，甚至摩崖石刻。帖则指笔札或纸书之类，也包括早期的帛书。明代以前，习书范本主要是帖。到了清代，包世臣通过书论《艺舟双楫》等大力鼓吹碑学，使得碑学之风迅速蔓延整个书坛。清中期以后，随着金石学的迅猛发展，出现了很多崇碑的大家，如金农、邓石如、伊秉绶等，康有为则走上了尊碑抑帖的极端。

台阁体书法出现在明朝，至永乐达到鼎盛，成为当时朝野书法的主流。金农生长的时代，馆阁体被视为正统。以其为主的"扬州八怪"群体，虽是继承与发扬了我国的书画传统，但他们在创作方法上却存在着与众不同的见解。金农等不愿跟在古人后面，亦步亦趋，抨击帖学，提倡碑学。他独创的"漆书"力追刀法的效果，强调金石味。今天看来，很多书法家继续探索深入，将帖学"尚韵"之挥洒意态和碑版"崇势"之雄浑拙朴充分融合，并转化为自身艺术的精神内核，进行大胆创新，形成自身艺术面貌。

3. 关于技法与学养、品行并重的问题。"技之在用，实为手段；道之在体，是为目的。一本一末，并进齐修，方能不堕虚空，不失之根本。"所谓字如其人，书为心画，就是这个道理。金农诗文、书画俱佳，以文滋养书画，用书画表达情感，作品追求自然、真实而不做作，眼光始终关注在平民化、生活化的社会百态。"胸罗万有，书卷气自然溢于行间"，"字外功"是书画家必修的功课。关于技法

与涵养的讨论，涉及两个误区，容易走入极端。一者，沉醉于技法的锤炼与范本的描摹而废寝忘食，陷入既定的条条框框不能自拔，因"死练"而"练死"；再者，过分强调、重视书学理论的滋养，而忽略甚至轻视临帖基本功的手摹心追。

古往今来，大凡书画者，重笔墨技法，更追求自我品格的完善。品高则下笔妍雅，不落尘俗。当下书坛不乏技法一流的高手，因忽视文学素养、书学理论的探究与学习，受限于"字外功"的短板，最终沦为"书匠"或者平庸的"抄写者"。由是，书之重人品，应大力倡导，反之，何以传乎其道、立足其根？黄宾虹说过，"人品的高下，最能影响书画的技能。讲书画，不能不讲品格，有了为人之道，才可以讲书画之道，直达向上以至于至善。"明代项穆一语道破了习书、做事、为人的基本准则与自然法则：

夫人灵于万物，心生于百骸。故心之所发，蕴之为道德，显之为经纶，树之为勋猷，立之为节操，宣之为文章，运之为字迹。爰作书契，政代结绳，删述侔功，神仙等妙。苟非达人上智，孰能玄鉴入神？但人心不同，诚如其面，由中发外，书亦云然。

4. 关于入帖与出帖的问题。一门艺术的学习过程始终跟模仿、领悟、概括、提炼、升华等阶段息息相关，书学概莫能外。谈及如何学习传统的笔墨精髓，李可染直言道，"以最大的勇气打进去，以最大的勇气打出来。"一朝"入帖"，是为了他日能够"出帖"，而这种学习实践过程，无论"入帖"还是"出帖"，必然贯穿着一种执着的学术精神，这在金农艺术成长中尤为明显。其早年"入帖"基础坚实，储备宽厚，至晚年，则完全用"心"去写，手中的笔则成为了沟通天、地、万物与内心的桥梁，"已入化境"。金农"漆书"成功之处就是将一种审美特质发挥到极致，意味着自身作品有

了个性风格，形成了独特的书法艺术语言。

5. 关于参与市场问题。经济社会的发展、书画市场的日趋完善，使得"博雅"之风盛行，书画收藏已经变得非常普遍。"问字昔人皆载酒，写诗亦望买鱼来"。早在明清时期，文人"以物换画""以书画为生"已成常态。传统观念认为，一些名人"耻于言利"，"写画题诗不换钱"，甚至视持金求画者玷污了他们的"一世英名"，通常故意淡化或者遮蔽金钱与书画交易，而突出他们为人的清冷高贵。据文献记载，艺术家以多种方式介入艺术市场，成为以书画为生的文人画家，并不足为奇。《郑板桥年谱》有云，"乾隆八年四月，金农在扬州画灯卖灯，曾托袁枚在金陵代售，被袁婉拒。"清中期，社会奉行的还是"四王"为正统的山水画，扬州作为经济渐趋发达的盐业重镇，附庸风雅的富商、生活富足的小市民进一步促进了书画的繁荣与兴盛，以金农为代表的扬州画派以写意花鸟为主，迎合世俗需求，诙谐怪诞、近乎草率的诗风和诗书画印并举的行为，很受市场青睐。

我们认为，笔墨纸砚是书画艺术家一笔不小的花费，依靠自身真才实学以及笔墨功夫，艺术家创造出符合时代、反映喜闻乐见的市井生活、有一定审美情趣的艺术作品，收取合理的润格作为回报，也是理所当然之事。只是不能漫天要价，扰乱市场，更不能以劣充优、以次代好，否则必将被唾弃。作品是曲高和寡还是雅俗共赏，都必须接受市场的检验。最终，市场的认可，百姓的喜爱，是最重要的衡量标准。

6. 关于通才还是偏才的问题。盛唐诗人王维"援诗入画"之论开启了古代文人画的先声，元代赵孟頫倡导"画贵有古意""云山是我师"。他在《题秀石疏林图》言及：

石如飞白木如籀，写竹还应八法通；若还有人能会此，须知书

画本来同。

学书者读书以强其筋骨，临池以巩固其本，交游以开阔眼界。学识浅薄、见识狭隘、学养不足，其书法是不可能"尽妙"的，至多是附庸风雅而已。现在很多学书之人，似乎以名利为出发点，以跻身名家之列为荣。试想想看，名家艺术作品动辄上万元，但那是书家毕生修炼、沉淀而后的艺术结晶。文艺一道，最忌讳心存杂念，名利心太重，是难有大成的。"腹有诗书气自华"，如此看来，仅就书法谈书法，或者只练书法一门技艺，而不在诗、文、画、印等"字外功"发力，不可能成为真正意义上的书法家。

结　语

习近平同志在全国文艺工作座谈会上的重要讲话强调，文艺工作者要自觉坚守艺术理想，不断提高学养、涵养、修养，加强思想积累、知识储备、文化修养、艺术训练，努力做到"笼天地于形内，挫万物于笔端"。尤其对于广大初学者以及年轻的从艺者来说，要着力加强品格修养，抛弃浮躁，远离名利，更要耐住寂寞。如何端正学书态度，强化自身的品格修炼，是摆在我们面前的一个重要课题。

纵观金农坎坷的一生，潦倒之时甚至以卖画为生，却能以书画寄情，不追时俗，具有较高追求与远大抱负。他的学识、修为、书画功力和创新的艺术追求，均不同于一般的"画匠"，可谓诗、书、画俱佳。我们在同情他的际遇之时，更要学习他的书学精神。我们今天研究其书画艺术，有着非凡的现实指导意义。

1. 研究金农的艺术世界，首先必须看到其作为中国传统文人所具备的人文关怀、诗词素养以及对生命的哲学思考。唯其如此，才

有可能读懂他的画，理解他的诗词以及赏析他以"漆书"为代表的书法艺术。其笔墨技法超凡脱俗，绘画形象活泼，一派生机盎然，充满着对人性的自觉与思考，"任何停留在形式上的领会，都可能落于皮相"，在中国的文人画史上堪称传奇。我们学习与品鉴他的艺术，首先去了解他的经历与身世，努力走进他的内心世界，然后才能逐步读懂他艺术涵养的清寂、孤傲之美。可以说，有鉴于自身学养的浅薄与粗陋，想要深入解读金农的艺术世界，难之又难。从此角度而言，金农和他的艺术是"说不尽的"。

2. 真正的艺术能够经得起时间的洗礼与历史的检验，其美学思想、价值取向以及笔墨技法已经被越来越多人士接受、认可乃至心摩手追。金农"画奇字亦奇"，他的题诗成了画作的点睛之笔，题咏与绘画相映成趣，均蕴含着诗性的语境。题画诗之文采，蕴含着深刻的艺术修养，彰显了与众不同的人格魅力，作品营造了一种凄清、幽旷、寂寥的艺术氛围，赋予了一种独与天地往来的轻松与看破红尘的超然。其奔放不羁、气势磅礴的书风无不说明，书法是有性灵的技法艺术，需要文化学养涵育其性灵，而高超的笔墨技法又能极好地诠释艺术本身，二者缺一不可。明代吴宽认为，"书家例能文词，不能则望而知其笔墨之俗。"可见，笔墨技法与人文素养缺一不可，互为补充。品读金农的作品，笔走龙蛇的点画线条、美妙绝伦的空间块面、满纸氤氲的笔墨意境，激起人们去细细体味作者思想情感之欲望，以求达到心灵的共鸣。也正是凭借这种卓越的笔墨表达以及重视作品内在理气的精神诉求，造就了中国文人书画的空前繁荣与发展，对后世艺术产生了深远影响。

金农是不幸的，科举屡试屡败，终身布衣。然而，金农又是幸运的，命运之神为他打开了另一扇窗，在过去与现代的文艺圈，他

并不显得过分孤独，并得到了很多的赞许与肯定，有很多人以学习金农画马、画梅、画佛像以及"漆书"为荣。就在当时，金农也受到郑板桥等同道的尊敬与褒扬，正是他们的不懈努力，最终逐步发展形成了"扬州八怪"——一个令世人瞩目的艺术群体。金农与郑板桥一样，凭藉着自己的艺术成就成为其中的佼佼者与杰出代表。从美术史的角度而言，金农又何其幸哉?! 郑板桥赞金农曰："乱发团成字，深山凿成诗，不须论骨髓，谁能学其皮。"清人杨守敬《学书迩言》曰："板桥行楷，冬心分隶，皆不受前人束缚，自辟蹊径，然以为后学师范，或堕魔道。"郑杨二人的评价既有肯定亦有忧虑，可谓切中肯綮，引人深思。限于篇幅，兹不展开论述。

主要参资文献：

1.《郑板桥年谱》，党明放著，首都师范大学出版社，2009 年 7 月。

2.《中国历代绘画理论评注·清代卷》，潘耀昌编著，湖北美术出版社，2009 年 12 月。

3.《中国历代书法家评述》，王世国著，广东教育出版社，2008 年 11 月。

4.《明清书论集》，崔尔平选编校对，上海辞书出版社，2011 年 8 月。

（原载《西泠艺丛》"金农研究"专辑，2018 年第 6 期）

粗鄙浅陋大何益　精到隽永小亦精

相当一个时期以来，书画界出现了一种"贪大求长"的现象，突出表现就是：书画家的作品尺幅越搞越大，只要一下笔，动辄4尺、6尺、8尺整纸，有的书画家似嫌不过瘾，乃至出现了丈2匹、丈8匹甚至更大的尺幅，如此一来，一批又一批大而无当的"巨幅作品"便横空出世，炫人眼球。

为何书画家的作品越画（写）越大，我想不外以下几个原因：

首先，是"以尺论价"的书画市场规则使然。许多书画家为迎合市场需求，唯"平方尺"马首是瞻，不在笔墨、内涵、格调上下功夫，而是专注于投市场之所好，为了捞实惠、博眼球，只管赚个盆满钵满而一味追风求大。于是小品大写，小画大作，三米五米不足奇，十米百米寻常见，也就难怪出现"牧童放风筝，人短线儿长"的奇葩画作了。如此一来，书画家的腰包是鼓了不少，但其思想内涵与笔墨格调却是越来越空洞越来越浅陋……

再次，眼下风起云涌的各种大展大赛也是一个重要诱因。书画家为适应展赛的需求，过分追求一种所谓的"艺术张力"和"视觉冲击力"，一味强调"展览效果"，不能不说是一个重要的原因。随着国家对公共文化设施投入力度的加大，许多美术场馆等展览场所

的硬件设施越来越好，用"巍峨壮观""富丽堂皇""高大上"等字眼来形容一点也不为过。为了引发注目、先声夺人，书画家们的作品便"放足适履"，"与时俱进"，扩而大之。或许是为了展示自己驾驭巨幅作品的能力，也或许是在炫技于人，彷佛不如此便不会吸引观众，不如此便不会引起评委的关注与青睐，于是一批又一批为展览而创作的巨幅作品便充斥着我们的眼球，并一再考验着我们的视觉神经。前些年美展上就一窝蜂出现了许多"工笔大画"，其结果是千篇一律，一味求大求细，让人观之不仅没带来多少视觉冲击，反而觉得目乱神迷、空洞迷茫……

在过去书画本是书斋艺术，琴棋书画更是文人墨客必修的"秀才四艺"，往往被视为"诗赋小道，文人不为"的雕虫小技，真正的文化人往往将其视为正业之外的"余事"。限于物质条件和创作习惯，真正的鸿篇巨制并不多见。翻开一部中国书画史，许多经典之作都是小尺幅，宋代纨扇仅仅一平方尺，是典型的小品，现在却是价值连城的国宝；元代黄公望的《富春山居图》虽是尺幅不大的手卷，却影响了整个中国山水画的发展。再说书法作品，号称天下第十大行书的作品尺幅都不太大，如王羲之的《兰亭序》才 16 开纸长，还有被公认为是代表了中国书法艺术的最高水平的书法字帖"三希贴"——王羲之的《快雪时晴帖》、王献之的《中秋帖》、王殉的《伯远帖》，均为寥寥数十字的小幅作品，却成为传诵后世的不朽法帖，影响了一代又一代人。

所以说，"巨人"不等于"伟大"，"巨制"未必能成"鸿篇"，作品的感染力不在大小，而在于作品所蕴含的文化气息与人文内涵。其实，书画家在小幅作品中所表现出的巧妙与灵动、精致与完美，更让观赏者感受到另一番的绘画境界和艺术享受。因此，方寸之间，

气象万千，以小见大、见微知著的小幅作品同样能够打动人心，流芳后世。而且有些题材只适合做小品，一味"求大"，人为"拔高"，不仅流于草率，大而无当，反而少味道、不耐品了。

当然，巨制未必无佳作，大幅作品不可一概否定，大幅作品也不是不可以创作，关键是如何创作。迄今为止，尚存于我们记忆中且留下难忘印记的一些作品，其中就不乏巨幅作品，如蒋兆和的《流民图》、徐悲鸿的《愚公移山》、董希文的《开国大典》、陈逸飞与魏景山合作的《占领总统府》（亦称《中国人民解放军占领南京》）等大幅作品，它们均以恢弘的气势、深厚的功底传达出一种超越时空撼人心魄的艺术力量，因此才成为经典而被载入中国美术史册。所以说，确因展出空间的需要或者作品题材为"宏大叙事"的"重大历史事件"等缘故而创鸿篇、绘巨制，本属正常，也无可厚非。但画的尺幅大小与艺术质量高低没有直接关系；如果立意浅薄水平不行却一味贪大求大，指望以巨幅大作来刺激人们的眼球，甚至冲刺"吉尼斯世界纪录"并因此扬名立万，流芳百世，那就是"无实事求是之意，有哗众取宠之心"，到头来在书坛画苑只会留下一个供人们茶余饭后作为谈资的笑柄。

当然，巨制未必无佳作，大幅作品不可一概否定，大幅作品也不是不可以创作，关键是如何创作。迄今为止，尚存于我们记忆中且留下难忘印记的一些作品，其中就不乏巨幅作品，如蒋兆和的《流民图》、徐悲鸿的《愚公移山》、董希文的《开国大典》、陈逸飞与魏景山合作的《占领总统府》（亦称《中国人民解放军占领南京》）等大幅作品，它们均以以恢弘的气势，深厚的功底传达出一种超越时空撼人心魄的艺术力量，因此才成为经典而被载入中国美术史册。所以说，确因展出空间的需要或者作品题材为"宏大叙事"

的"重大历史事件"等缘故而创鸿篇、绘巨制，本属正常，也无可厚非。但画的尺幅大小与艺术质量高低没有直接关系；如果立意浅薄水平不行却一味贪大求大，指望以巨幅大作来刺激人们的眼球，甚至冲刺"吉尼斯世界纪录"并因此扬名立万，流芳百世，那就是"无实事求是之意、有哗众取宠之心"，到头来在书坛画苑只会留下一个供人们茶余饭后作为谈资的笑柄。

（原载《光明日报》2017年9月22日第13版，发表标题为《书画不可"贪大求长"》。）

给健在者建艺术馆无异于给大活人"建生祠"

眼下，给尚健在的艺术家建艺术馆、美术馆之风似乎又愈演愈烈。某个年刚过半百的画家，自己在艺术上离成熟还差不少距离，便打通关节，通过"雅贿"，给自己建起了富丽堂皇堪与星级酒店相媲美的美术馆或艺术馆。并且，敲锣打鼓，张灯结彩大搞特稿什么奠基式与开幕式，并借机敛取一些名家贺字、贺画，一举数得，可谓名利兼收。如此铺张和排场，实在让那些长眠于地下的真正的巨匠大师们顿感"生不逢时"，进而汗颜不已。

大活人热衷于给自己建艺术馆或美术馆，说穿了就是一个名利心在作祟，无非是想丹青留名，流芳青史。可悲复可叹的是，在已建成的名目繁多的场馆中，大多可能还没等到"流芳百世"，就已经进入"速朽"的行列了。"尔曹身与名俱灭，不废江河万古流"。这种无异于给大活人"建生祠"的做法，说穿了实际上是一种心知肚明、心照不宣的变相腐败——"艺术腐败"。领导"附庸风雅"，借文化大发展大繁荣的旗号，慷国家之大慨，做自己"政绩秀"，反正地皮是国家的，自己既笑纳了书画家拱手相送的墨宝，又落了个重视文化、重视人才的美誉，如此一来，何乐不为呢。因此，"风雅腐败"是一种冠冕堂皇的腐败，它比传统意义上的腐败更具隐蔽性、

欺骗性，因而也就更具有危害性。

其实，艺术馆也好，美术馆也罢，不是不可以建，关键是与先贤大师相比你的水平值不值得建。如果兴师动众，劳民伤财，建了一些"山寨古董"或文化垃圾，还不如不建。某些所谓的"大师名家"不是专心问学、埋头向艺，而是一门心思投机钻营，想以此树碑立传，名扬后世，最终不过是贻笑大方，徒增茶余饭后的话柄而已。真正的艺术家还是要用自己的作品来说话，真正的大师即便在身后树一块"无字碑"，也是"不着一字，尽得风流"，其艺术成就还是会穿越时空历久弥新的。真正的大师不仅仅是活在艺术馆或美术馆里，更重要的是活在自己的作品中，活在人们的心灵深处。我们不妨戏改一下已故诗人臧克家的诗句：有的人活着，艺术已经死了；有的人死了，他的艺术还活着……

（原载《聚雅》杂志 2016 年第 2 期，吉林美术出版社出版发行。）

跪拜之风，怎一个名利了得

"古之学者必有师，师者，所以传道授业以解惑也。"的确，自古迄今，何人无师？况圣人早就教诲过"三人行必有我师"，由此可见拜师学艺的重要性。然而，有些师是可以拜的，但需有"实事求是之意，无哗众求宠之心"，即便要拜也没有必要大张旗鼓、流于形式。况且有些师大可不必去拜，尤其是在人心不古、浮躁成习的今天。

虽说"一日为师终生为父""师徒如父子"，但依笔者陋见，眼下所谓的拜师收徒，大都靠一种利益关系维系着。师徒之间，多系"名利锵锵行"之组合，老师沽名，弟子钓誉，已是当下某些师徒关系的一种真实写照。名为传道授业，实则盗名欺世借机敛财，甚至排除异己，培养羽翼，拉帮结伙搞艺术上的"门户之见"与"山头主义"。某些所谓的师者，大都以"误人子弟""毁人不倦"为己任；而一些所谓的"执弟子礼者"，时间一久，尤其是翅膀一硬，往往把拜师学艺的"初心"抛到了九霄云外；更有甚者，不仅不是老师艺术和学问的传承者，反而成了自己昔日"恩师"的"掘墓人"，而且还振振有词美其名曰"吾爱吾师吾更爱真理"……呜呼，如此变了味的师徒关系，如此师父不拜也罢，此等弟子不收也好。这就

是当下一些有识之士既不收徒又不拜师的主要原因。

俗话讲"严师出高徒""师高弟子强",实话说,有些为人师者,本身就有道德瑕疵,既无德又无能,自己"胸无点墨",且又心胸狭窄,"学问无多废话多","以其昏昏使人昭昭",师傅不明徒弟笨,焉能指望培养出学有所成的栋梁之材,更不要奢望"青出于蓝胜于蓝"了?!

毋庸置疑,在旧时代娱乐界(主要指梨园界)拜师收徒、传道授业本是一种传统,但随着社会的发展和时代的进步,师徒之间已经进化为一种新型的教学关系。但不知从什么时候起,本来就不甘寂寞的演艺界又兴起了一股崇尚行跪拜之礼的风气。众弟子向师父行三叩九拜大礼,其顶礼膜拜的场面不亚于旧社会的江湖帮派,而且此种拜师阵势在演艺界有不断蔓延和扩展的趋势。一些有点名望的演艺圈名人或明星,往往借拜师收徒大造声势,而且都少不了让徒弟行五体投地的跪拜大礼,可谓扯大旗作虎皮,虚张声势壮胆子,仿佛不如此则显得自己不上"档次"、不够"级别",似乎自己的身价就不像"角儿"与"大腕"。不只娱乐界,此"跪拜风气"近些年在书画界也是屡见不鲜。

　　本来是陶情怡性、修身养德的书画艺术，在不明就里的土豪与附庸风雅的政客的推波助澜下，已然成了名副其实的"名利地"与"是非场"。在此背景下，书画界的"拜师之风"与"门户之争"便愈演愈烈。有时真让人搞不明白，在印刷业与传媒业如此发达，各种名碑法帖多不胜数，可谓汗牛充栋、车载斗量的今天，为什么不学古人，不敬畏经典，"二王"不学，颜柳欧赵不学，苏黄米蔡不学，反而跟在时下某些所谓的"名家"屁股后面亦步亦趋，拾人牙慧呢?！古不乖时，今不同弊，孙过庭的古训言犹在耳，书法界的俗人俗事却如电视连续剧一般，"你方唱罢我登场"，接二连三相继上演。

　　别的先不说，就说当下那些名目繁多、五花八门、学费不菲的"名师研修班"与"大师工作室"，除了招牌炫目、吸引眼球外，真不知学员们能在此学到多少"真玩意"。当然，那些在学术上有造诣、在艺术上有成就且有一定的社会知名度与号召力的书画家，为弘扬艺术、光大传统，将自己的艺术毫不保留地传承下去，并在传

承过程中得到继承和发展，于人于己而言都是一件功德无量的事情。然而，某些身怀薄技，本身水平就不咋样的所谓"书画名家"，在商品社会的蛊惑与名缰利索的双重引诱之下，心浮气躁，自不量力地"开班建室"，并大打广告，广收学员，聚钱敛财。某些工作室的"掌门人"，一方面向学员收取或变相收取昂贵的学杂费，一方面让他们为自己推销那些所谓"升值空间很大"的书画作品。至于"传道授业解惑"的应尽之责则早已退居其次，有的就干脆抛到云彩影里去了。也有一些书画家虽说有一定艺术水准，腰包也不缺钞票，他们成立工作室的主要目的就是想利用自己暂时的名气和社会地位为自己的"手艺"找一个"薪火传人"，这自然无可厚非。但不容否认，其中也有个别心胸狭隘的书画家像武大郎开店一样，容不得别人比自己高，以一种阴暗且偏狭的"艺术观"来传道授艺，即只学我家，勿学别样，排除异己，唯我独尊。这实际上是一种"拉秆子、占山头"的做法。类似之举，说穿了就是一种狭隘的"艺术保护主义"。看似冠冕堂皇，实则对艺术的发展有百弊而无一利。

此等现象说明，如今很多拜师之举都庸俗化了，打着弘扬文化艺术的旗号，却在拉帮结伙，占山为王，搞个人小圈子，实际上已

走进了庸俗社会关系学的泥淖。如果任由此风盛行，则其影响和危害不可小觑。的确，"跪拜之风"。类似江湖黑社会老大的做派，把本来很单纯的师徒传承演变成为一种庸俗的名利关系，行之者本着名利而来，受之者则祈求更大的名和利。滚滚红尘，皆为名来；世事纷攘，皆为利往。当下跪拜之风之所以盛行，说穿了就是：怎个名利了得。

假如我们的各行各业都像演艺界书画界那样，徒弟向师父行封建江湖帮会团伙式的跪拜之礼，整个社会岂不是又倒退回到了封建社会与江湖时代。沉渣泛起，糟粕当弃，在正能量渐渐成为我们这个社会主旋律的今天，跪拜之风不可长，三叩九拜之礼亦可休矣！

（原载《聚雅》杂志 2016 年第 4 期，吉林美术出版社出版发行。）

"画派"林立狼烟四起

——有感于近期画坛"成宗立派"之风日盛

当下大概除了演艺圈，美术界是最最不甘寂寞的了，似乎不闹出点动静就对不起全国人民似的。眼下我们的艺术家们已经不再甘心于书斋画室那片小小的天地，而是争先恐后纷纷投身于广袤的尘世生活，尽量使自己怎么"俗"就怎么做，追名逐利，炒作成风，无所不用其极，直至登峰造极。的确，在浮躁和泛娱乐化成为时风的当今中国艺术界，在"全民娱乐至死"成为一种"集体无意识"的今天，在这个"泛文化、多泡沫"的时代，炒作似乎就成了艺术家们共同的"艺术宣言"。娱乐化已经在各个艺术领域达成了前所未有的默契。

当下美术界最最热衷的莫过于"拉帮结派"，搞所谓学术上的"山头主义"了。这帮"活在当下"的艺术家们，已无心向学，更无心去坐什么"冷板凳"。他们刻意效仿，要像武侠小说中的"南丐北帮"一样，玩个花样，搞个流派。一时间，名堂众多的"某某画派""某某画风"在21世纪的中国如拉开帷幕的大戏一般，一个个粉墨登场接踵上演。又是办展览搞什么"集体亮相"，又是出画册做什么"艺术宣言"，又是开研讨会请专家学者摇旗鼓吹以求"验明正

身"，真可谓你方唱罢我登台，紧锣密鼓，搞得好不热闹。其实，明眼人都清楚，这派那派，说穿了就是"扯大旗作虎皮"，名为学术探讨，实则在变相的拉帮结伙，在搞另一种"艺术山头主义"。

实际上，北宗、南派也好，还是历史上的扬州画派、常州画派，以及近现代的"长安画派""岭南画派""金陵画派"等等，他们的形成既有历史的、地缘的许多因素，也有政治的、经济的诸多原因。时势造英雄，同样也可以说是时势造就了当时的那批艺术家们。一方水土养一方人，一方水土也造就了一方艺术。笔者以为，在传媒高度发达、交通日趋便利的今天，想形成一个程式化、小集团化的画派实属不易。许多画种早已打破了地域局限，往往是"你中有我，我中有你"，即便已有的较为成熟的流派之间，也都出现交融共生的现象。尽管现在"某某工作室""某某高研班"等开班课徒者名堂繁多，五花八门，但真正培养出来的高徒又有几人？像这种"私人班社"愿望可能是好的，但大多都成了老师用来推销自己浅薄艺术理念的"自留地"和学员工匠式训练的"试验田"，最终也就成了他们各自追名逐利的手段和工具。况且白石老人早就说过，"似我者死，学我者生"，眼下的许多美术学院越来越像是"职业技术学院"，培养出来的学生大多似"近亲联姻"的产物，这无疑扼杀和制约了个性发展与艺术创新的原动力。俗语云，"授人以鱼不如授人以渔"。在艺术无国界的今天，还搞什么这派那派，实在有些"夜郎自大"，或者说的严重些，是以其昏昏使人昭昭式的"痴人说梦"。

急于"开宗立派"，除了受浮躁世风影响外，某些掌握着美术界话语权的"冒号们"急于求成、急功近利，既想做"政绩秀"又想"丹青留名"也是一个重要的诱因。只要他们"那颗驿动的心"慢慢平复下来，用一颗遵循艺术规律的平常心，坚持流派形成的科学

发展观，其实在百花齐放、百家争鸣的今天，新的流派不是不可能出现，只不过所有艺术流派的形成都是水到渠成、瓜熟蒂落的结果，而非人力"打造"、人为炒作的结果，更不应拔苗助长、好大喜功。

正是：这派那派首先要正派，这宗那宗千万别忘了祖宗。

（原载《聚雅》杂志 2016 年第 5 期，吉林美术出版社出版发行。）

警惕书画家界的娱乐化倾向

我们正处在一个"全民娱乐"的时代，"将娱乐进行到底""'娱'不惊人死不休"。娱乐无处不在，"生活秀"随时上演，戏说与恶搞充斥着我们的视觉，谎言与绯闻塞满了我们的耳膜。一年到头，最煽情最娱乐大众的就是那些五花八门的选秀节目，最搞笑的节日或许莫过于"愚人节"了。在这股娱乐化大潮的裹挟之下，一向被视为"幽兰深谷"的书画艺术似乎也难免俗，书画界也出现了或多或少的娱乐化倾向。

表现之一，自20个世纪90年代以来，演艺界明星"走穴"之风盛行，近些年书画圈内"走穴"之举也早已是公开的秘密。试问当今书坛画苑，从赫赫有名的"大家"到籍籍无名的"小辈"，哪一个没有"走过穴"（有偿笔会）？在我国，北方某省就是书画家"走穴的天堂"和淘金的"快乐大本营"。据悉，全国各地的书画家从该省拿走的"润笔费"竟高达亿元。像公款追星一样，这其中就有相当一部分是公款买单。某些地方要员利用公家的银子，一掷千金，肥了书画家的腰包，自己又得了价值不菲的藏品，一举两得，何乐不为呢？这大概也是"走穴"之风日盛，书画家争先恐后乐此不疲的原因所在吧。说到底，书画家"走穴"就像演员唱堂会一样，

"拿了人家的手短"，其最终目的就是为了赚几个铜板。如此一来，遑论艺术质量？

表现之二，大概是受风靡全国的"超级女生""快乐男生"等选秀节目的影响，近几年书画篆刻界的选秀之风也开始劲吹。什么"十佳书家""十大画家""画坛百家""艺术大师"等等五花八门近似作秀的评比活动搞得如火如荼不亦乐乎。近年某省书法界也大发"思古之幽情"，效仿古人大搞什么"兰亭四十二子"评选，更滑稽的是，还穿古装、扮古人、吟打油诗、喝黄藤酒，在"曲水流觞"中"粉墨登场"，其"魏晋风度""足以极视听之娱"。只是不知王羲之他老人家在天之灵作何感想？就连一向以学术著称，号称"天下第一名印社"的百年老字号——西泠印社也难耐寂寞，面向海内外"海选社员"。如此大胆创意，如此灵感四射，真可谓"前无古人后无来者"。受此启发，下一步不知"两院院士"是否也要面向全球"海选"？果如此，岂不是更吸引眼球，也更具"轰动效应"吗……

表现之三，在一个没有大师的时代大概人人都想向大师靠拢，所以，争做所谓的"领军人物"便成了书画界一道独特的风景。君不见出席书画活动的"排座次"、展览和画集中的排序都是"很讲究"和"很有学问"的。那排在前面的一定是头衔满身和充满光环的"腕级人物"，至于书画水平如何自然是另当别论了。影视剧中经常会出现"领衔演出"的字样，近闻书画界也时有"领衔展出"之举，似乎"领衔"之外的人都是在"陪太子读书"。更有甚者，某些书画家如果不是"人来疯"，那一定是有极强的"表现欲"，动辄在大庭广众之中、众目睽睽之下，挥着一把大扫帚般的如椽巨笔"活力四射"地进行现场表演，那挥毫泼墨的劲头不亚于"行为艺术"。又仿佛在向世人宣示：书画艺术不仅是一个"脑力活"，有时

还是一个出大力、流大汗的"体力活"。呜呼，书画家成了"书画表演艺术家"，书画都可以"娱乐大众"了，普天之下还有什么不可娱乐的呢?!

自然，适度的、健康的娱乐不是不可以，但凡事有个度，如果为娱乐而娱乐或不分对象地瞎娱乐，不仅"娱乐"会变成"愚乐"，而且对艺术发展而言也是弊大于利的。

（原载《美术报》2008 年 4 月 19 日）

漫天的大奖于书画艺术何益

目前书画界空前"繁荣"，也空前浮躁。

浮躁之一便是漫天飞舞、层出不穷的各种大奖或大赛。

的确，眼下针对书画艺术的大奖赛实在是太多了，不说各种名目繁多、五花八门的民间大奖赛，单是官方、半官方性质的各种赛事和奖项就多得令人眼花缭乱。就说中国书协举办过的大奖赛吧，屈指一数就有"全国展""中青展""新人展""楹联展""正书展""行草书展""临书展"以及一些参与挂名的展览等等，真可谓"大奖渐欲迷人眼""乱纷纷你方唱罢我登台"。

自然，由书画艺术的权威机构出面牵头，适当组织一些赛事，量"艺"而行评出一些奖项，对普及书画艺术，提高书画水平，发现书坛画苑新人，都是益大于弊的。但凡事总有个度，如果各种名堂的大奖过多过滥，不仅无助于书画艺术发展与繁荣，而且还会带来一些意想不到的"负面作用"。

其一，便是劳民伤财。眼下从策划运作到最终举办成一个大奖赛，耗资数十万乃至数百万已不鲜见，而经费来源大多为企业赞助和参赛费。据笔者所知，对于一些所谓的"大奖赛"，有些赞助企业并非情愿，而是迫于一些外界压力或碍于情面才不得已为之。如此一来，兴师动众，耗资费神，既给企业造成了额外开支，同时也加

重了个人负担。

其二，在书画创作上造成误导。铺天盖地、声势浩大的各种大奖，往往给人们传递一种错误信息，即"重奖之下必出名作""一奖成名天下皆知"，进而误导人们"为参赛而参赛、为获奖而获奖"。在"轻创作、重奖励"风气的导向下，书法界表现得尤为浮躁，今天是"广西现象"成为"流行书风"，明天便又有"学院派书法"成为"时髦书体"。如此下来，只重技巧层面的训练，轻文化内涵的深造，重技轻艺、重练轻学，似乎已成为当前书法界一种司空见惯的现象。

当前书画界的确有一些"感觉良好"的书画家，他们不是踏踏实实潜下心来，以造化为师，与古人为徒，读书临帖，甘耐寂寞，而是热衷于拉关系走门子，或活跃于交际场所，或"闭门造车""玩弄笔墨"，一门心思琢磨评委们的喜好……难怪人们说当下的书坛画苑成了遍布名缰利索的"名利场"，一些书画家干脆成了"书画活动家"。

至于那些打着弘扬书画艺术的旗号，巧立名目花样百出的所谓种种"大奖"，实则是"挂羊头卖狗肉"，先是施以种种诱惑，然后便是"温柔一刀"，且"宰你没商量"。什么"参赛费""评审费""装裱费""入编购书费"，甚至连证书、奖杯奖牌也以成本费为由收取数目不菲的费用。像这种"雁过拔毛"、变着法儿敛取钱财的"大奖赛"，说穿了是扯大旗做虎皮，以"大奖赛"为名，行诈骗——骗字、骗画、骗钱之实。此等骗术，既亵渎了神圣的书画艺术，又伤害了广大书画家与书画爱好者的感情，的确令人不齿。

书画艺术本是寂寞之道，首在修身养性，其次才是自娱娱人。困厄多英才，寂寞出大家，因为自古迄今，没有一位真正的书画大家是通过大奖赛"奖"出来的，如若不信，请拭目细看……

（原载《羲之书画报》2004 年第 34 期）

少作一些"书法秀"

——有感于书法创作的表演化倾向

　　生活真是一个作秀的大舞台，就连一向被认为是神圣的书法艺术都不能幸免。近闻一些权威性的书法大赛，似乎唯恐世人认为其不够权威，或者是受歌星大奖赛启发，在评比过程中除了知识问答外，还特意加上了一项现场创作表演。

　　我国的书法艺术源远流长、博大精深，书法流派异彩纷呈各臻其妙，大师名家群星璀璨代有人出，名碑法贴更是汗牛充栋洋洋大观，书法延续至今天已不止是一门纯粹的艺术，更是一门学问和一种文化。所以，值得我们穷其一生来学习和钻研的东西实在太多。因此，针对当下书界的浮躁之风，尤其是相当一部分书家不爱读书学习之习，加强对书法创作者的历史文化知识测试，举办一些诸如知识竞赛以及针对性强的学术讲座等，对提升整个书法界的知识含金量，强化书家们的知识储量与修养，都是大有裨益的。然而，在比赛中将现场书法创作演示作为参赛者的一项评分标准则大可不必。

　　众所周知，书法创作是一种高度个性化与个体化的艺术创造，它需要创作者潜下心来，不受外界干扰，情动于中，神凝笔端，在一种极度放松的状态下进行的一项精神创造活动。它不需要热闹场

面，不需要花拳绣腿，更不需要用现场表演来作一场"书法秀"。

　　翻检中国书法发展史，许多上乘绝品与"神来之笔"，大都是率而为，兴逸神飞之时一蹴而成。被称为"天下第一行书"的《兰亭序》如此，其他传留千古的名篇佳作如《圣教序》《祭侄稿》《蜀素贴》等无一例外。"醉来信笔两二行，醒来却书书不得""天真灿漫是我师""逸笔草书，无意于佳"，说的也是这种情况。的确，古往今来书法创作，有时需要心静如水，有时需要激情澎湃，然而就是不需要赶热闹场子。据说许多名家如朱复先生等人，生前就极讨厌人前人后"挥毫墨"式的"表演"。

　　我不知此种风气是否受近些年一些书家热衷于"赶场子搞笔会""走穴闯江湖"之习影响，但日久成习，久而成瘾，却是值得我们警惕的一种倾向。笔者所接触的许多书家就有着很强的"表演欲"，愈是人多的地方愈是兴奋难抑笔歌墨舞。甚至一些"倒书""反书""左笔书""胡子书"及至"左右开弓，双管齐下"，等等，五花八门，空前绝后，煞是热闹。一些媒体如电视、报刊等也推波助澜，更是误导了这种表演之风。难怪有人称现在的某些书家为"书法表演家"呢。至于那种将"书法秀"秀到女人胴体上的"肉书"，那根本就是江湖杂耍，与追求感官刺激的"脱衣舞"等色情表演并无二致，自然是等而下之，另当别论。

　　因此，我们还是要呼唤书法艺术回归本我，让书法家们还是回到书斋去潜心创作。至于书法赛事的组织者们想以此检验参赛者的真实水平，方式多得很，大可不必非要通过现场演示不可。书法创作要多一些务实，少一些"秀"。

　　　　（原载《美术报》2003 年 8 月 9 日）

书法真不是随便闹着玩的

　　眼下"玩书法"成风，且大有成习之势。君不见某些所谓的书法中人，大笔一挥，横涂竖抹，墨点四溅，笔走龙蛇之间，还大言不惭地大讲特讲：书法就是玩出来的。甚至扩而大之，一言以蔽之曰：艺术都是玩出来的。

　　书法真是玩出来的吗？对这种"玩的理论"笔者实在不敢苟同。好像巴金先生在 20 世纪 80 年代初期会见南斯拉夫作家时提到过："我主张文学的最高技巧是无技巧，不要靠外加技巧来吸引人。"鲁迅先生早年也提过"有真意，去粉饰，少做作，勿卖弄"的文学主张（详见《南腔北调集》中《作文秘诀》一文）。"文学最大的技巧就是无技巧"，其本意自然是指文学创作的最高境界，就是不要为技巧而技巧，更不要单纯地炫技。"清水出芙蓉，天然去雕饰"，一向被世人奉为文学艺术创作的圭臬。尽管有"文无定法"一说，但并不等于说文学创作就不要技巧与规则。同样，书法创作也一样，"笔成冢，墨成池。不及羲之即献之；笔秃千管，墨磨万锭，不作张芝作索靖。"（见苏轼的《题二王书》）东坡居士的"习书心得"就非常中肯地说明了书法还是要下苦功夫、笨功夫甚至是死功夫的。如果没有最起码的从结体到点画等用笔技巧的训练，如果一点法度

都不讲究，怎么可以想象能写出一笔漂漂亮亮的字来？更遑论成名成家。晋卫恒《四体书势》云："弘农张伯英者，因而转精其巧，凡家之衣帛，必先书而后练之。临池学书，池水尽墨。"宋代曾巩的《墨池记》里也有记载："羲之尝慕张芝临池学书"池水尽黑。试想，如果没有"临池学书，池水尽墨"的张芝、"挥毫书蕉，秃笔成冢"的怀素上人，能有传诵千古迄今仍为人们所津津乐道的书坛佳话吗？如果没有"临池学书的王右军"，能有今天为后世习书者所景仰的"书圣"吗？古人尚且如此，何况我辈乎。

即便有天纵之才的苏轼，虽自谦"我书意造本无法，点画信笔烦推求"，但也一再强调习书为文要刻苦磨练，狠下功夫。前面的《题二王书》说的是学书，也同样适用于作文，并说"此技虽高才，非甚习不能工也"。他认为要作好诗文、写好字平时必须多训练多积累多观察，"博观而约取，厚积而薄发"，"勤读书，多为之自工"。这些意见都是非常可贵的经验之谈。

李白有诗《送贺宾客归越》："镜湖流水漾清波，狂客归舟逸兴多，山阴道士如相见，应写黄庭换白鹅。""以鹅换书"不过是一则书坛佳话和文人轶事而已。此举好玩，书法却非一个"玩"可以道尽。其实"羲之爱鹅"也好，"米癫拜石"也罢，非在玩也，而是在悟道——悟书之妙道。

在浮躁日甚一日的年头，各行各业的人士都想附庸风雅一把。玩票成风，书法界的票友洋洋可观大有人在。企业家在腰包鼓了以后想要耍笔杆子，某些"精力旺盛"的官员也想"儒雅"一下玩玩字画，甚至军界的许多人士也想通过书法展示一下自己的"儒将"风范。玩玩本无可厚非，但真要弘文播艺并有所建树仅凭一个"玩"字是远远不够的。在"盛世藏宝，乱世藏金"的幌子和"书法热"

的推波助澜下，怎一个"玩"字了得。如果全民皆玩，玩字、玩画、玩艺术、玩文化，对传统文化缺少必要和应有的敬畏与虔诚，最终玩的恐怕不只是书法艺术，而且还会玩物丧志也。某些梦想混迹于书法界的人士更是企盼自己"朝临帖夕成名"，哪有工夫去读帖临帖、重温经典，更谈不上什么从古人留下的优秀书法遗产中去汲取营养为我所用。你说抱此心态，能玩出什么名堂来吗？当然，如果作为业余爱好者的"闲情逸致"不妨玩玩，不过须记住一点：真正的书法艺术从古到今都不是玩出来的，书法真不是闹着玩的。

放眼全国，各个地区的书法家们性情不一，风格各异，虽说"一方水土造就一方艺"，但有一点是相同的，那就是他们对传统文化的敬畏之心以及对书法艺术的虔诚之意。之所以取得书写上的成功，呈现出艺术创作上的"正大气象"，都不是"玩出来的"，而是脚踏实地，稳打稳扎，渐渐逼近书法艺术的无穷堂奥的。

眼下有句话很具欺骗性，即"我的成功可以复制"。其实有些成功甚至大部分成功都是不可复制的，失败倒是与影随形常常被大量复制且一再复制。任何一个人都不会随随便便轻而易举便会成，商业领域如此，艺术领域也不例外。

书画艺术真的"繁荣"了吗

　　书画艺术真的"繁荣"了？如果在当下你发出这样的疑问，无疑会有人认为你这是在故弄玄虚或者故作惊人之语。你看当今，举国上下，可以说是处处丹青，遍地翰墨，别的不说，光说书法吧，其繁荣的两大"标志"——书法组织和书画院，自 20 世纪 80 年代中国书协成立以来，从中央到地方，书法家协会纷纷成立，无论是省级还是地市级乃至部分县乡镇一级，都争先恐后成立了各级书法家协会，有些大型国企和行业机构如煤炭、石油、金融等部门也不敢落伍，竞相成立了各自的行业书法家协会……可以说书协、画院多不胜数，从业者保守估计更是有成千上百万大军。

　　单说书法，自 20 世纪八九十年代以来，神州大地上上下下顿时兴起了一股"书法热潮"，民间戏称"上到九十九，下到刚会走；要说练书法，人人有一手"。之所以形成"全民书法热"的景观，自然与某些领导级人物的"率先垂范"有关，"上有所好，下必甚焉"！在此大好形势下，全国各地形形色色、规模不一的书画院似风起云涌，又如雨后春笋。除了官方办的书画院之外，一时之间又冒出了许多半官方、半民间的书画院。除了文化、新闻、广电、出版等纯文化部门外，诸多行业乃至各级政协与各民主党派几乎都成立了自

己的书画院，可谓神州大地皆画院，全国无处不丹青。而且与各种书画院配套的一些正式非正式的出版物也如割过的野草一般蹭蹭地冒出了一茬又一茬，一些书画小报打着弘扬民族书画艺术的幌子索取书画敛取钱财，把书坛画苑搞得处处"笔歌墨舞"，"你方唱罢我登台"，一时间闹哄哄好不热闹。有人形容当时的情景是"山头林立，狼烟四起"，似乎一点也不为过。放眼望去，书坛画苑真的呈现出了一片"形势大好不是小好而是越来越好"的繁荣昌盛的喜人局面。

面对如此"大好形势"，谁还会说书画不正处在一个"大发展、大繁荣"的历史时期呢。然而，透过繁荣的背后，一些怪怪的现象却总是让人惴惴不安继而深长思之。

例如在书法创作上，从众彩纷呈到追风逐浪，从百花齐放到千人一面。先是"广西现象"，继而是什么"书法主义"……某些书法家或"揣着明白装糊涂"，或"以其昏昏使人昭昭"，大玩什么"新名词""新理念"。一时间，这"现象"，那"主义"，这"流行书风"，那"时髦书体"，接连出笼；还有什么高深莫测的"学院派"，大博眼球的"书非书"等等。诸如此类五花八门的"新概念"，似变戏法一般招摇过市炫人耳目。说穿了不过是"旧瓶装新酒"——"文字游戏"般的花样翻新而已。重名利轻修养，崇娱乐博眼球，似乎成了书法界见怪不怪的"原生态"。

再说所谓的批评，大多数批评文章都是"你好我好大家好，一团和气哈哈哈"，批评少了些"批"的味道，而多了些"评"的套话。甚至某些"红包批评"就干脆毫不掩饰写地成了令人读之肉麻的"表扬信"。除了个别良心未泯的批评家表达些真知灼见外，又有多少一针见血、切中时弊的真正批评。

再说展览，首先表现为在各种五花八门的大展、大赛的诱惑下，书画家们为了迎合"展览需要"或"展出效果"，挥毫泼墨创作了一大批适合于"挂起来"的作品。其中一个突出的现象就是"贪大求全"，以"鸿幅巨制"吸引观者尤其是评委们的"眼球"。当你步入展厅，映入眼帘的不乏6尺、8尺、丈2匹乃至更大之作。而过去那种潜心书斋逸笔草草、率性而为的怡情遣兴之作，譬如手札、尺牍、册页、长卷等却少见了踪影。而且，近些年书法界好"色"之风又迅速蔓延，大量的拼接、染色，非要把一个一清二楚的"黑白世界"搞得五颜六色，胡里花哨，花花绿绿，目乱神迷。放眼望去，赤橙黄绿触目是，白纸黑字少寻处。

再说"领军人物"，眼下是"大师"满天飞，"巨匠"遍地走。"大师"名家如过江之鲫纷至沓来，但真正德高望重技艺超迈的"准大师"却几乎不见了踪影。

新中国成立后，书坛画苑被大家所公认的堪称大师级的人物，书法界如舒同、沈尹默、陆维钊、沙孟海、林散之、王蘧常、启功、谢无量等人，美术界如齐白石、黄宾虹、潘天寿、陆俨少、陆抑非、傅抱石、李苦禅、关山月等人，都是从旧社会过来的老一辈书画家，他们艺术精湛、德艺双馨，赢得了书坛画苑上下的一致尊重，可惜随着年事已高都已相继谢世。虽说"江山代有才人出"，然而，眼下真正德艺双修名实相符引领艺坛的大师级人物又有几个？

只见"高原"未见"高峰"现象在我国文艺界依然存在，正如习近平同志在全国文艺工作座谈会上指出的：在文艺创作方面，也存在着有数量缺质量、有"高原"缺"高峰"的现象，存在着抄袭模仿、千篇一律的问题，存在着机械化生产、快餐式消费的问题。

其他艺术门类如此，书坛画苑尤甚，而且似乎呈现出愈演愈烈

之势。

清代李渔有言："凡作传世之文者，必先有可以传世之心。"问题的关键在于，如果忘记了初心，失去了定力，耐不住寂寞，经不起诱惑，急功近利，不想赢得人民群众，只想赢得人民币，必然会制造无数文艺垃圾，在"形势大好"的幌子下，只会给人一种"繁荣昌盛"的虚假景象。

"文""艺"剥离，"文化缺失"，已成为当前书坛画苑的一大痼疾。

的确，"文化的流失"已成为当下艺术领域的"天灾"和"人祸"。单就书画界而言，当今一些所谓"功成名就"的书画家，既不缺"光环桂冠"，也不缺"宝马香车"，更不缺"红颜知己"，缺少的恰恰是一种文化人格与人文内涵。

的确，与我们的前辈相比，在物质生活上，当今的书画家们不知要优裕多少倍，他们大都过着一种锦衣玉食悠哉逍遥的殷实生活。出则有名车接送，居则有别墅豪宅，有弟子追随，有"粉丝"追捧，可以与实业家把酒言欢，还可以与某些相当级别的领导人"契阔谈宴"，不时还可以闹出点"假字风波"与"枕边绯闻"。在一个"泛娱乐化"的时代，其知名度与曝光率可以说不亚于那些娱乐明星与体育大腕。在传媒出版业高度发达的今天，信息之便捷，资料之丰富，更是今非昔比。然而书画界的文化建设与学术品位却在滑坡，"读书读皮读报读题"，甚至"不读书不看报不学习"几乎成了书画界的一种生活常态。他们忙碌于出册子、办展览、上拍卖、搞笔会；醉心于傍大款、攀高官；热衷于谋个一官半职或书界虚衔；孜孜于拉山头、立画派或广招弟子、树碑立传，书画家成了乐此不疲投机钻营的"书画活动家"。某些专家、学者、教授写的文章不是故作高

深，就是堆砌名词、滥用术语，反正"天下文章一大抄，就看会抄不会抄"。有的书家在其书作中竟将古人诗文或断章截句横加肢解，或张冠李戴颠倒朝代。更有甚者，就连一篇短短的个人简介都写得要么如王婆卖瓜自吹自擂，要么像痴人说梦"不知所云"，最后只好请人捉刀。难怪有人戏言，当今的书画界"文盲半文盲大有人在"。此说尽管有些戏谑与夸张，但也从一个侧面折射出了当今书坛画苑"文化缺失"之一斑。因此，对书画界而言，"不差钱"以后，重要的不是求田问舍，不是鲍鱼燕窝，更不是什么别的滋补用品，他们急需的是一种涵养学识的"精神钙片"与陶冶情操的"心灵鸡汤"。

众所周知，作为两门古老的传统艺术，"书画同源""书画一家"本是书画界由来已久的共识，"以书入画""书画互为"更是老生常谈的话题，书法在绘画艺术中起着不可或缺的作用，其美学价值与学术意义自然也是不言而喻的。的确如此，翻开一部中国书画史，远的不说，单说近现代的 4 位国画巨擘吴昌硕、齐白石、黄宾虹、潘天寿，就其书法造诣与社会影响而言，哪一位不是世所公认的大书法家？甚至有的还是非常了不起的篆刻家和诗人。与前贤相比，当今书画界最缺的不是金钱，也不是人才，而是一种整体意义上的文化缺失。

我曾戏言：鉴定一位当代国画家的水平如何，不要看他有多少灼灼逼人、熠熠生辉的头衔，也不要看他是否"冠盖满京华"，是否"红得发紫"，先让他写写字，通过其对线条和对传统文化的理解，其画艺水平便可略知一二。如果字写得像鬼画符一样，可以想见其绘艺也高不到哪儿去。不是吗？某些号称"学者型"的画家，画画得尚可，再看题款实在是不敢恭维，不是题不好款（尤其是长款），就是干脆题个穷款了事。难怪有人称当今画坛 70 岁以下画家群体中

不能题款或题不好款者大有人在。更有甚者，书法了无功力，却偏偏喜欢在画面上横涂竖抹洋洋洒洒"龙飞凤舞"一番，其效果如何自然是可想而知了。

　　行文至此，书坛画苑在新的历史时期是否真正实现了"大发展""大繁荣"，我想大家已经是心知肚明无需笔者赘言了。

（原载《美术报》2015 年 7 月 18 日）

新文人视野下杨宇全书法创作撷言

中国的书法史是一部文人心灵史。文人书法本质上重人、重文，因此不可忽略其深蕴的"文""人""书"性质。即：一是"文"学的修养；二是高尚的"人"格；三是书家的技法。文人书法是包括了"人品、学问、才情、思想"这四要素的。可见，即便文人书法不是中国书法的全部，但由它所体现出来的性质正是中国书法的人文精神的主要所在。

杨宇全书法作品

杨宇全兄，原籍山东，早年供职于山东省艺术研究所（今山东省艺术研究院），世纪之交被杭州作为人才引进，此后便从泉城的文化圈忙碌于杭城的文化圈。我与宇全兄交往有年，更愿称其为"文

人书家"。宇全兄对曲艺、杂技、书画、戏剧独有心得，是一位在"交叉学科"诸领域颇有建树的"跨界"高手。其在专业学术的论述上，注重学术的专业理论基础，重视理论与实践相结合，侧重于学理性与学术水准。不管是杂技、曲艺，还是戏剧、影视等舞台艺术，均有涉猎，且能深入研究，并形成自己较为系统的观点。20 世纪 80 年代末叶其一篇长篇论文《吴天明与赵焕章的世界——乡土电影比较谈》发表后，即被光明日报社主办的《文摘报》重点转载，一些电台也纷纷转播，且文笔之犀利、文思之敏捷，由此可见一斑。

杨宇全书法作品

　　文人书法的人文精神内蕴是中华民族的一个文化创造，也是对世界文化的一个历史贡献。新文人书法的本体价值与社会价值在于文化品格的铸造。只有不断提升文化品格和精神境界，指导把思考

的角度向纵深推进。宇全兄曾参与《中国戏曲志·山东卷》的编撰，专著《山东杂技史略》（再版易名为《齐鲁杂技简史》）添补了山东杂技艺术研究空白。由他撰述的《浙江杂技简史》出版以后颇受好评。一个人写了两个省的杂技史，不能不说是一个艺坛佳话。此外，先后出版了书画评论集《挑担书画进北京》《文人墨客两相宜》、长篇小说《萧家子画像》等，迄今，其数百篇研究评论文章见诸《人民日报》《文艺报》《中国文化报》《中国艺术报》《美术观察》《书法》《民艺》《曲艺》《杂技与魔术》等中央及地方报刊，有的还被一些报刊及知名网站转载或摘载。

杨宇全出版部分著作

　　新文人书法要体现我们民族的传统文化精神，完美地展示新文人书法的精神面貌和价值观念。宇全兄认为，作为文人书家，其最终成就大小，修养与品格及一个人所达到的思想境界将起到决定性的作用。宇全兄主张借助文化修养、理论素质来提升自己的书法创作和笔墨表现能力，从而构建自己的审美理念和书法艺术创作图式。因此，宇全兄以治学之心为文为书，其在抒发胸臆的同时，更注重赋予作品内在高尚的人文内涵。

杨宇全书法作品

　　宇全兄从事文艺工作 30 余载，受齐鲁文化与吴越文化的浸淫与滋养，加之数十年临池不辍，故对传统有着深厚的理解，且十分注重修养与实践相结合，其对《宣示表》喜爱至极，常常置其于案头枕边，随时取阅欣赏。对钟繇的《荐季直表》《贺捷表》以及赵孟頫的《汲黯传》也下过很深的功夫。此外，他转益多师，以小字反复临摹二王、杨凝式、黄庭坚、苏东坡等先贤作品，从中汲取营养。笔画精稳，凝重端雅，有晋唐先贤写经笔意，书卷气浓，给人以清新隽永之美感。

　　笔中有物，墨中有韵。宇全兄书法风格和审美意境的形成，主要源于深厚文艺修养和艺术个性。宇全兄书法作品是其内在情感的自由流露与体现。其书法用笔的轻重疾徐很自然地形成一种沉着、舒缓

杨宇全书法作品

的节奏。笔下线条的粗细、长短、字形大小都不相同，自然书写不做作，这种无意中形成的节奏正是主体生命节奏在书写中的展开，故让人感觉到，这些线条是有生命情感的，很美。字里行间有一种充沛饱满的情感在萦绕回荡，处处闪烁着诗意的光泽。

宇全兄诸体均有涉猎，尤以小楷为学界称道。其小楷追求古、雅、简、静，有笔趣，有墨趣，有意趣。中锋立骨，侧锋取妍，点画转折、衔接之处自然清楚，趣近真率，醇雄清古，表现出一种朴素的自然之美。点画与结字，如风行水面，字字用力，笔意酣畅生动。章法布局上或正或敧，或大或小，时疏时密，时长时短，奇古生动，参差错落，意味醇厚。观其书写的《心经》一帧，落笔处圆融，存筋藏骨，笔法张敛游刃在规矩之内，却又洒脱于性情之外。字里行间，流露出一种精神意态，其所产生的美感，能使玩之者无穷，味之者不厌。

书创作是一个趋雅避俗、吐故纳亲的过程，不但关系到一个人的学力，亦关系到一个人的修养。宇全兄注重将字体结构融化为一种内心情绪的符号语言，注重用笔情趣上的奇逸变化、疏密有致，以此表现出一种淡泊平和的心境与平实质朴的情绪。更多的是借助字体结构的抒写，用笔

杨宇全书法作品

用墨传达出的心灵境界，反映出"中得心源"的深厚造诣。明眼人一看就知道是性情挥洒的文人情怀，流畅的书法线条和了然于心的章法布局，是其经年累月、厚积薄发后的自然挥毫，也是平日涵养

后才情的自然发挥。其书法作品如同其自我写照，很真实地展现了他追求一种属于自己的气韵、格局、意象，以企达到更高的精神境界。

杨宇全书法作品

中国书法推崇"以人品为先，文章次之""先器识，后文艺""先道德，而后文学"，这种重视伦理思想，对于书家的人格塑造和书法创作都起了巨大的榜样作用。当前，在大师远去、众声喧哗之时，衷心祝愿宇全兄以高品位、高格调的作品，去展现新文人书法审美追求，弘扬中华审美精神。

作者：杨天才，中国书协"当代中青年书法理论批评家高研班"学员、"国学修养与书法·当代中青年书法创作与理论研究骨干书家高研班"学员，全国第十二届书法篆刻展览评审学术观察团成员。现为中国书法家协会会员，山西省书法家协会理事，山西书法院研究员，陆维钊书画院研究员，曲阜师范大学书法学院客座教授。出版著作：《唐宋书画诗赏读》《文墨斋书画论丛》《松庵谈艺录》《适庐山水诗稿》《中国山水画思想论要》。